U0135099

郭麗娟【著】

寶島歌聲

之貳

目　次

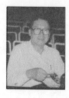

寶島歌聲

寶島歌聲

寫下第一篇台灣歌謠人物專訪迄今，整整五年，勉強將日治時代至今，具代表性的詞曲創作者收錄成《台灣歌謠臉譜》與《寶島歌聲》系列套書兩冊，近三十萬字，五百多張照片；書寫的歲月裡，溯著受訪者的憶述長河，從日治時期被殖民的無奈到民主自覺的台灣社會，從第一首創造銷售佳績的〈桃花泣血記〉到撫慰歷史傷痛的〈愛佮希望〉；台語創作歌謠默默傳唱的七十幾個寒暑歲月，正是台灣歷經數個政權交替、接受多元文化洗禮的年代，這些曲調如今都成了令人緬懷的歷史與記憶，儘管有喜有悲，但隨著時間往前推移，勇敢的台灣人民仍以嶄新面貌迎接不變的晨曦。

歌曲的流傳與唱片息息相關，留聲機與唱片傳入台灣迄今九十五年，為此特別整理「台灣唱片發展簡史」一文，讓讀者透過有系統的圖文論述，瞭解台灣唱片的錄製；從日治時期，歌手與樂師要搭四天三夜的船，遠赴日本錄音，再進口唱片販售，戰後，先回收舊曲盤重製，到洋乾漆（蟲膠）唱片、厚紙板塗洋乾漆唱片、軟片唱片，直到一九六二年生產的乙烯樹脂塑膠唱片，大大改變唱片生態，塑膠唱片風光了二十年，一九九〇年的ＣＤ，及後的ＶＣＤ、ＤＶＤ都讓台灣唱片製作的材料與技術遙遙領先。

◎郭麗娟

聆聽土地的聲音

錄音技術從日治時期到戰後的七〇年代，仍停留在單軌錄音，歌手與樂師同步錄音，只要有一人出錯就必須全部重來；一九七五年，生產「身歷聲針頭」，將錄音技術提升為「雙軌錄音」；一九八〇年業者除大手筆打造專業錄音室外，還從瑞士引進台灣第一部二十四軌錄音機；最近幾年錄音技術已提升到「電腦化錄音」，軌道可多達一百多軌，全部使用軟體處理，錄音領域完全不受限制。

一九七〇年代到八〇年代中期，是台語歌謠被國民黨政府有計劃箝制的年代，嚴格送審及限制播放次數，台語歌謠在住民百分之七十都說台語的社會裡，很諷刺地被迫不准發聲；被禁的不止是聲音，思想也被戒嚴，人民追求自由民主的聲音，直到八〇年代中期，創作者在被情治單位嚴格監視下，甘冒生命遭受威脅，仍譜下天賦民權的自由曲調；解除戒嚴後，台語歌謠呈現多變、豐富的曲風，詩人與音樂家合作，譜寫精緻台語詩篇，台語歌謠再度重回主流舞台。

這些高低起伏、富戲劇性的變化，就發生在你我生活的這片土地上，在每日接觸的影音世界裡。從戰後迄今短短的六十年裡，許多人默默為這座美麗之島譜寫優美旋律、研發影音設備、收藏珍貴卻被遺忘的唱片，這些歌曲、這些珍貴收藏，這些與你我記憶相關的故事，都收錄在這本《寶島歌聲》系列套書之貳。人物的介紹，也是依其創作年代排序。

看完厚厚兩冊的《寶島歌聲》系列套書，您或許會覺得有些人物沒有介紹，很多歌曲沒有收錄，這就對了，弱水三千，哪能一次飲盡，在每個人的生命河流裡，都珍藏著一些曲調，那就像一瓢瓢醉人的美酒；慷慨激昂時的酩酊大醉；知交相聚時的擊酒高歌；情到濃時的甜蜜唱和；沮喪失意時的釋懷嘶吼，那些曾讓自己感動與寄情的旋律，隨著生命不斷往前推移，或許已被遺忘，或許匿跡在心靈的某個角落，這兩冊套書只是扮演一顆石子的角色；擲出足以激起一朵漣漪的力道，讓每首藏匿在生命之河的曲調，再度被回味吟唱，回眸曾有過的生命節奏，再一次品嚐生命之河的甘醇。

自從愛迪生在一八七七年，意外地製造出人類史上第一部留聲機開始，「儲存媒體」的領域，一百多年來，不斷推陳出新；從最初以錫箔製滾筒，鋼針播放，每個滾筒只能播放幾次即耗損，到現代雷射影音儲存軟體DVD，已快速敲開全世界的影音門窗。

| 細說從頭 |

留聲機的發明屬於科學的實驗性質，原無商業利益存在，愛迪生於一八七七年發明留聲機時，以錫箔製滾筒錄音，早期蓄音筒唱一次只能錄製一筒，發行十張，歌手就要唱十次，每個蓄音筒只能重複聽五、六次就磨損報廢。

一八九二年，德籍技師艾米利・伯林納推出一種Gramophone機器，以鍍金的銅模做為母盤，並以硬蠟做為原料（日後的原料為「蟲膠」，亦稱「洋乾漆」），製成母版複製，這是現代圓形唱片的始祖，隔年，唱片才像其他商品一樣可以量產。直到一八九七年，英國成立第一家唱片公司，才有了販售唱片和留聲機的商業行為。

留聲機在一八七九年首度引進日本，並在一八九九年成立第一家唱片公司「三光堂」。由於當時錄音及製造唱片的技術由歐美所掌控（註1），日本的唱片必須委由歐美生產，再「輸回」日本販賣。因此，日本早期出現的唱片都是由外國技師渡海赴日錄製後，將母盤攜回歐美製成唱片，再輸回日本販售。整個唱片的錄音、生產及製造過程全部由歐美所控制。

日本第一家標榜生產留聲機及唱片的公司，是一九○七年美國與日本技術合作所成立的「日米蓄音器製造株式會社」。同年，日人湯地敬吾開發出「平圓盤」唱片的製造技術（註2），突破歐美技術壟斷。此時正值「日俄戰爭」日本戰勝之際，全國經濟蓬勃發展，人民消費能力增加，因此，「日米蓄音器製造株式會社」於一九○九年四月開始由位於「川崎」的工廠生產國產唱片（註3）。

一九一○年，「日米蓄音器製造株式會社」增資並改組為「株式會社日本蓄音器商會」（以下簡稱「日蓄」）。日蓄成立後，除生產國產唱片外，留聲機方面也開始量產，並與歐美等進口貨相互競爭，新成立的日蓄在技術改良下成為當時日本第一大國產品牌。隨後在市場競爭下，新興的唱片公司紛紛成立。

日本蓄音器商會於一九一○年成立的同時，就在時為日本殖民地的台灣台北「榮町」（現台北衡陽路）設立「株式會社日本蓄音器商會台北出張所」（註4），開始在台灣銷售留聲機和唱片，並

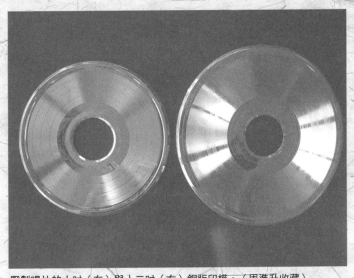

壓製唱片的十吋（左）與十二吋（右）銅版印模。（周進升收藏）

展開錄製台灣音樂的工作。據日人山口龜之助所著《レコード──文化發達史》中記載：一九一四年，日蓄台北出張所負責人岡本檻太郎帶著台灣藝人林石生、范連生、何阿文、何例添、黃芳榮、巫石安、彭阿增等十餘名客籍樂師及歌手，到日本「飛鷹」唱片位於東京芝櫻田本鄉町營業所三樓的錄音室，由美籍技師錄製客家採茶歌等台灣音樂。此為台灣音樂唱片錄製的開始。

台灣唱片的普及是在一九二五年，每片只賣三、五角的「金鳥印」小型唱片（在厚紙板上塗洋乾漆藉以節省成本、壓低售價）在台發行後，才逐漸流行起來。隨日蓄來台設「出張所」，日本的各家唱片公司也紛紛在台灣成立

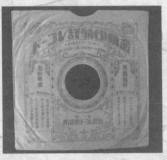

日治時期，每片只賣三、五角的「金鳥印」小型唱片於一九二五年發行後，唱片在台灣才逐漸流行起來。（林良哲收藏）

日治時期，古倫美亞唱片於一九三二年發行〈桃花泣血記〉，成為第一首創造銷售佳績的台語流行歌。（林良哲收藏）

日治時期，勝利唱片台北營業所於一九三五年開始灌製台語創作歌謠，出版〈白牡丹〉等曲。（林良哲收藏）

日治時期，泰平唱片於一九三七年更名為日東唱片，該公司於一九三五年發行的〈失業兄弟〉被日本政府禁唱，首開台語唱片被禁的先例。（林良哲收藏）

日治時期的羊標唱片。（林良哲收藏）

日治時期的新高唱片。（林良哲收藏）

「分店」，如鶴標、新高、文聲、羊標、金鳥、東洋、駱駝、飛鷹……，所發行的唱片以歌仔戲、歌仔曲、山歌、採茶歌為主。

一九二八年，古倫美亞唱片（COLUMBIA）設立（註5），並大舉收購面臨經營危機的日蓄股份，最後將其合併。古倫美亞唱片台灣分店由日籍企業家柏野正次郎負責，同年，承接東洋、駱駝、飛鷹三家唱片公司的業務，一九三〇年將「飛鷹」改稱「古倫美亞」，一九三一年取消「東洋」商標，改以「利家」（REGAL）商標，並將三家唱片公司所有的唱片統統重新發行。

一九三二年上海聯華影業公司製作的黑白無聲影片「桃花泣血記」來台放映，柏野正次郎體察到要擴大唱片銷路，必須灌製台語唱片，於是請來當時

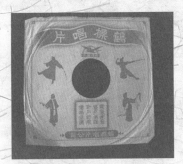

日治時期的鶴標唱片。
（林良哲收藏）

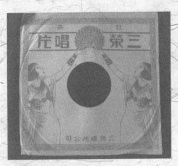

日治時期的三榮唱片。
（林良哲收藏）

日治時期的金城唱片。
（林良哲收藏）

正紅的歌仔戲小生純純擔任主唱，將這首原只是電影宣傳曲的〈桃花泣血記〉錄成唱片，竟成為第一首創造銷售佳績的台語流行歌，之後台語創作歌謠便開始如雨後春筍般展現新局。

〈桃花泣血記〉的成功，讓台灣多家唱片公司紛紛投入台語創作歌謠的發行領域，如勝利、文聲、博友樂、泰平（後更名為日東）、東亞（後更名為帝蓄）、台華等，也錄製相當多不朽的台語經典歌謠，如〈雨夜花〉、〈望春風〉、〈白牡丹〉、〈四季紅〉……。

日治時期，台灣沒有錄音設備和製作唱片的技術，唱片錄音、製作都必須到日本，根據台灣第一代女歌星愛愛生前表示：「每次灌錄唱片，歌手和樂師都要乘坐四天三夜的船到日本錄音。」錄製完成的唱片再由台灣的唱片公司進口銷售。據一九三九年任職於古倫美亞

唱片的王維錦表示：「當時採購唱片先由公司選曲，挑出滿意的『試聽片』後，由業務員到全台各地推銷，獲得零售商選定後，再向日本總公司訂貨進口。」

當時的唱片是一面一首歌的七十八轉「洋乾漆黑膠唱片」，又稱「蟲膠唱片」，因其成分大多是「蟲膠」；這是東南亞的一種蟲膠蟲所吐出來的分泌物，經收集後，做為製造唱片的主要原料。七十八轉是唱片的轉速，意即一分鐘轉七十八轉。

一九四五年終戰，日人被遣返，依規定不能攜帶財物，於是留下大量留聲機與唱片，據五〇年代成立龍鳳唱片的楊榮華憶述，戰後，他為了謀生，騎著車子到處收購日人留下的棉被、家具，做起二手貨生意，許多人便將留聲機和唱片一併賣給他，剛開始他在台北重慶

南路、建國中學附近擺地攤。一
九四七年，發生二二八事件後，
他就移到台北中華路上，搭起簡
單的木屋，開設「順榮記唱
片」，正式以店舖方式銷售二手
唱片，當時在中華路上賣二手唱
片的商家，大約有十間。

唱片材質大改革

隔年，「女王唱片」成立，
開始製造唱片（註6），五〇年代
成立鳴鳳、第一唱片，現任鍊德科技公
司董事長的葉進泰表示：「由於日治時
期台灣沒有發展製造唱片的技術，所以
初期製造唱片是回收二手唱片，加熱
後，再以原有原料『翻製』成一張新的
唱片。」

七十八轉的「洋乾漆黑膠唱片」，
是以洋乾漆、松香、炭精摻和黃土為原
料，這些成分遇熱就會呈黏稠狀，而業
者「翻製」唱片時，即是將二手唱片加
熱還原成黏稠狀，放入刻上新曲目的印
模後，送入壓片機加熱壓製，便完成一
張新唱片。日治時期，唱片價格高昂，
以二手唱片翻製，幾年後就面臨來源短
缺的問題；這時，唱片業者才開始研究
進口洋乾漆自製唱片。

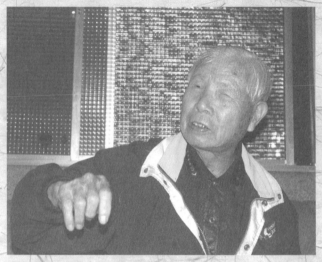

一九四七年就在中華路開設「順榮記唱片」的楊榮華，一九五九年
成立龍鳳唱片出版公司，直到一九九一年才結束營業。（鄭恆隆攝）

葉進泰翻開褪色的相簿，解說當時
的製作流程：洋乾漆呈薄片狀，和松
香、炭精、黃土混合後，放入大型炒菜
鍋，加熱後就會呈黏稠狀，加熱時需用
鍋鏟上下攪拌均勻，葉進泰憶述：「由
於松香相當輕盈，攪拌時會不斷飄到空
氣中，負責攪拌的工作人員常弄得滿臉
烏黑。」將呈黏稠狀的原料放入滾輪機
裡輾成小圓餅狀，然後依序疊放：歌曲
印模、圓標、唱片原料、圓標、歌曲印
模，以圓形細鐵棒定出中心點，放入壓
片機以蒸氣加熱成型後，再以冷水冷卻
後取出，修邊後即完成。

十八歲就在「鈴鈴」唱片製造工
廠，從事唱片製作後階段機器壓製工作
的廖初男表示：「洋乾漆黑膠唱片質硬

寶島歌聲

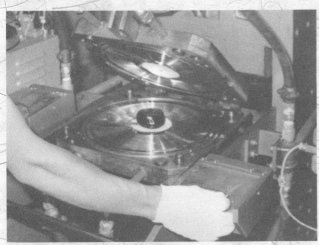

壓片順序為：歌曲印模、圓標、唱片原料、圓標、歌曲印模，以圓形細鐵棒定出中心點後，放入壓片機以蒸氣加熱成型。圖中黑色呈小圓餅狀即洋乾漆原料。（葉進泰提供）

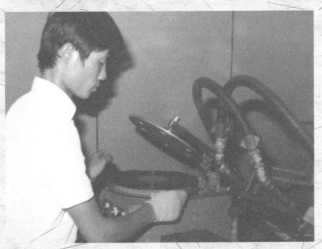

壓片成型後，以冷水冷卻後取出，修邊後即完成一張唱片。
（葉進泰提供）

且易碎，生產三百片，可能只剩不到二百片良品，因此經常供不應求，由於易碎，寄到南部販售時，往往破損的比賣出去的還多，結帳時常和經銷商起爭執。」

一九六二年，是唱片材質大改革的一年，葉進泰表示，台灣自製唱片後幾年，完全仰賴進口的洋乾漆原料，價格大幅調漲十倍，唱片業者於是依二〇年代日本「金鳥印」小型唱片在厚紙板上塗洋乾漆的做法，節省成本。當時台塑雖然積極研發塑膠材料，但剛研發的「乙烯樹脂」，因成分中的鹽化Vinyl比醋酸Vinyl的成分比例偏高，使得原料質地太硬，唱片的銅版印模很快就被壓平。

就在這段洋乾漆原料太貴、乙烯樹脂太硬，唱片製造原料青黃不接的階段，有業者於是用大張X光片製造「軟片唱片」，但一、兩年後，乙烯樹脂改良到適合製造唱片，「塑膠唱片」便大大地改變了整個唱片生態，唱片印模也改良成更堅硬的鎳版印模。

六〇年代初期，唱片的製造過程完全「手動式」，生產速度慢，且破損率相當高；一九六二年，才有「油壓半自動機械」，唱片原料也改成「乙烯樹脂」（Vinyl），良品率大大提高；一九七五年，唱片原料改良為「塑膠粒

抽料」（PVC），製作技術也從「壓片」改良為「射出」後，唱片品質更加穩定，但直到一九八〇年前後，全面改換自動射出壓片機器製作，唱片才開始大量生產。

曾風行台灣的四聲道唱片機，一九六六年左右在台銷售，當時家家戶戶以擁有一部四聲道唱片機為榮，否則就被視為落伍，匣式錄音帶也挾著這股風潮出現，但這股熱潮只維持十年左右，匣式錄音帶也隨之被市場淘汰。

七〇年代中期，市面上出現空白卡帶，有TDK和SONY兩種品牌，最初只在電器行裡銷售，廖初男表示，當時開發卡帶的福茂公司（現福茂唱片）建議他，卡帶因攜帶方便，將會大量佔據

唱片市場，他在一九七六年成立「朝陽卡帶公司」，正式生產卡式錄音帶。卡帶在台灣流行了二十幾年，直至兩年前才停產。

一九八五年，唱片材質又有重大改革與突破，那就是CD的研發成功並開始大量生產，幕後最大的推手就是葉進泰；一九八〇年，葉進泰從瑞士進口二十四軌錄音機，日本技師來台指導時，就曾提及未來唱片的型態將朝數位化發展，當時日本已開始試作CD，但良品率不到百分之二十五，葉進泰為搶得先機，一九八五年找來一群工研院出身的工程師為班底，大膽跨入CD製造領域。先從簡單的塑膠壓片開始，一步步累積自己的技術存量，一九九〇年開始壓製CD，錸德也成為國內第一家量產CD的廠商。

當時日本CD壓製成本一片八十元台幣，錸德卻以五十元的價格搶攻市場，並且在唱片同業的支持下順利行銷。消費者自己儲存資料「一次可錄式光碟」CD-R的研發，讓錸德真正跨入高科技領域。一九九四年，錸德一反日本大廠用純金做CD-R表面薄膜材料的慣例，研發出低成本、高品質

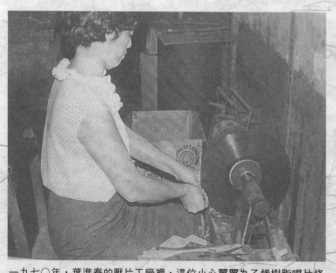

一九七〇年，葉進泰的壓片工廠裡，這位小心翼翼為乙烯樹脂唱片修邊的女士，正是葉進泰的夫人。（葉進泰提供）

的鍍銀薄膜，讓CD-R價格大幅降低，葉進泰表示：「日本初期生產純金表面薄膜的CD-R，一片十二美元，台灣量產六年後，一片降到六美元，研發低成本的鍍銀薄膜後，現在一片價格逼近〇・二美元。」成本降低，市場需求隨即直線上升，這也是資訊業中另一項「台灣廠商帶動全球價格大戰」的實例。

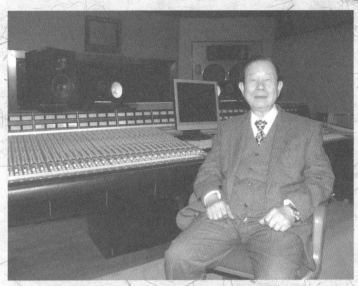

從五〇年代的洋乾漆唱片到尖端科技的DVD，葉進泰不但見證戰後唱片界的改革，在硬體與軟體的改良上也居功厥偉。一九八〇年更大手筆打造專業的「白金錄音室」，遠從瑞士進口台灣第一部二十四軌錄音機，大大提升國內唱片業的錄音水準。（鄭恆隆攝）

回顧一甲子投身影音製造的領域，葉進泰驚嘆：「時代的變化一波快過一波！」愛迪生發明唱片之後，洋乾漆黑膠唱片維持了七十多年才被淘汰，其後塑膠唱片獨領風騷二十幾年，CD風行近二十年，VCD問世不過十年就已被DVD取代，科技界仍繼續研發尖端、先進的儲存軟體，等著敲開消費者的荷包。

單軌同步到多軌錄音

日治時期及至戰後一九七〇年代中期，台灣的錄音技術都採「單軌錄音」；歌手和樂師同步錄音。走紅五〇年代的台語歌手紀露霞表示，當時的錄音設備相當克難，沒有專業的錄音室，都是一台錄音機、一個空間，樂團和歌手練習幾次就同步收音，如果希望有迴音的感覺，就要到戲院錄音，利用寬闊的空間，營造出迴音效果。

台語歌手洪弟七憶述，六〇年代台南亞洲唱片錄音室裡雖裝有冷氣，由於樂團和歌手同步錄音，南部本來就悶熱加上人多，只好到製冰場買來大冰塊放在錄音室裡消暑氣，當時的錄音實況是：一支麥克風擺在歌手前面，樂師在歌手後方，就這樣同步錄音。

一九四七年以後，台灣已開始有錄

一九六○年代，林格風英文學習唱片，
對促進語言教育有一定的貢獻。
（林良哲收藏）

一九五三年就進入廣播界，至今仍堅守崗位的周進升，有感於廣播資
源不足，一九六五年和四名廣播界好友，合組「五虎唱片」，是中部地
區規模最大、旗下歌星最多的唱片公司。（鄭恆隆攝）

音技術，例如中廣電台、美軍電台、和
鳴錄音室、台南亞洲錄音室，錄音器材
大多接收日治時代放送局的設備或美軍
電台淘汰的機器。五○年代的台語歌手
郭大誠表示，台北最早的錄音室是葉和
鳴經營的「和鳴錄音室」，錄音器材收
購自美軍顧問團錄音技師準備淘汰的機
器，「錄音時，錄音機放在桌子上，歌
手與樂師在桌子的另一頭，同步錄音，
窗戶用切割成相同大小的榻榻米塞住，
充做隔音設備。」和鳴錄音室原本設在
孔廟附近，遇到飛機飛過上空時，就要
暫停或重錄。

台南亞洲、女王、麗歌、台聲、鳴
鳳、歌樂等唱片公司，也開始錄製唱

片；台南亞洲、歌樂以台語創
作曲和台語老歌為主，女王出
版平劇和翻製香港、日本唱
片，麗歌出品華語歌曲，鳴鳳發行華語
歌、平劇和英文教材。

葉進泰於一九五七年成立鳴鳳唱
片，利用接收自日軍台北放送局的錄音
設備，替中廣歌手錄音、發行唱片，當
時最紅的歌曲，就屬鳴鳳唱片為紫薇發
行的〈綠島小夜曲〉與合眾唱片為美黛
出版的〈憶難忘〉。

鳴鳳唱片在五○年代就率先發行
「英語教材」唱片，葉進泰與復興、正
中兩家書局合作，請來葉公超和「鵝媽
媽」趙麗蓮錄製英語教材，「當時流行
歌曲唱片批發價是十七元，英語教材唱
片批發價是三十四元，但望子成龍的父
母，還是捨得購買。」六○年代，環球

唱片也開始出品英、美、西、葡等語言唱片，四海唱片的林格風唱片也頗負盛名，麗鳴唱片出品麥帥國會美語演講錄，都對促進語言教育有一定的貢獻。

六〇年代明令規定：廣播電台播放台語歌的時間不得超過總播放時間的百分之三十，且禁播日語歌和東洋音樂，讓身為廣播人的周進升感到播放資源的不足，一九六五年和四名廣播界好友，合組「五虎唱片」，是中部地區規模最大、旗下歌星最多的唱片公司。

一九五三年就進入廣播界的周進升表示，戰後初期，電台可以播放的，大抵就是一些戰前留下的世界名曲與台語

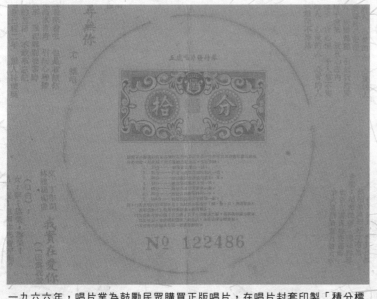

一九六六年，唱片業為鼓勵民眾購買正版唱片，在唱片封套印製「積分標籤」，由於彩色印刷成本高，盜版業者不願提高成本，勉強達到杜絕效果。（周進升收藏）

歌曲，七十八轉唱片，一面只有一首歌，加上沒有錄音設備，都是現場直播，連續播歌時一定要眼明手快地翻面，否則就會「開天窗」，周進升提及：「七十八轉唱片品質並不好，每播放一次就磨損一次，久了音質就不清晰且『不輪轉』，播歌時常有沙沙聲，聽起來好像旁邊有人在『炒豆子』。」

後來研發三十三轉十吋唱片，可收錄八首歌，一九六七年，三十三轉十二吋唱片問世，每張唱片可收錄十二首歌，緊接著卡帶、CD量產，加上良好的錄音設備，一切都電腦化後，主持人播歌就更加輕鬆自在。

周進升表示：經營唱片公司最苦惱的是「盜版」問題，就是業者所稱的「白標」；每家唱片公司都有不同顏色的圓標，盜版者為節省成本，圓標一律白底黑字，有些甚至用橡皮章印上專輯名稱就上市，「現在有著作權法都無法杜絕，當時更是猖獗，唱片才出版兩、三天，盜版就充斥市場，對唱片業傷害很大。」

戰後設立的五洲唱片。
（林良哲收藏）

戰後設立的新台灣唱片。
（林良哲收藏）

當時盜版工廠集中在台北縣三重，唱片業者雖多次前往取締、協談，成效仍然不彰，一九六六年，唱片業為鼓勵民眾購買正版唱片，便在唱片封套印製「積分標籤」，只要將積分標籤寄回，就可兌換獎品，由於彩色印刷成本高，盜版業者不願提高成本，勉強達到杜絕效果。

戰後設立的寶島唱片。
（林良哲收藏）

戰後設立的霸王唱片。
（林良哲收藏）

一九七五年，鳴鳳唱片自製機器，生產「身歷聲針頭」，將錄音技術提升為「雙軌錄音」，如此一來，歌手和樂團，就不需擠在一起錄音，時間上

早期七十八轉寶島唱片，圖為紀露霞最早期演唱的〈東京安娜〉。
（林良哲收藏）

早期七十八轉女王唱片，圖為周添旺作詞、楊三郎作曲的〈秋風夜雨〉。（林良哲收藏）

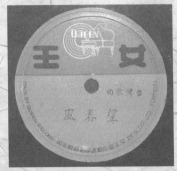

女王唱片以日治時期的古倫美亞唱片重新貼上標籤販售，圖為李臨秋作詞、鄧雨賢作曲的〈望春風〉。
（林良哲收藏）

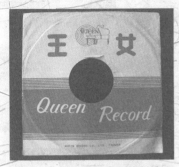

戰後，「女王唱片」開始製造唱片，初期是回收二手唱片，以原有原料「翻製」成一張新的唱片。（林良哲收藏）

合眾唱片在五○年代為美黛出版的〈憶難忘〉，至今仍深受歡迎。（林良哲收藏）

台南亞洲唱片以發行台語創作曲和台語老歌為主，旗下歌星有洪一峰、文夏、洪弟七等人。（林良哲收藏）

也比較彈性調配；早期同步錄音時，只要有一人出錯，就必須全部重錄，一首三分鐘的歌曲，有時要錄三、四天，歌手和樂團還要互相遷就時間，才能同時出現在錄音室裡，「雙軌錄音」不但免除歌手和樂團間有人出錯就需

歌樂唱片為日裔華僑林來回台所創設，一曲〈黃昏嶺〉將紀露霞推上寶島歌后寶座。（林良哲收藏）

麗歌唱片以出版華語歌曲為主。（林良哲收藏）

重錄的尷尬，也解決互相配合時間的難題。當時出版的第一張「身歷聲唱片」，是中國來台表演的〈河南幫子〉。

以出版演奏曲為主的第一唱片，一九七九年將五十幾人的樂團，帶到韻德錄音室錄製〈長城謠〉，當時韻德錄音室有部二手的十六軌錄音機，但只能勉強使用十個音軌，葉進泰有感於台灣錄音環境和設備的不足，隔年，除大手筆

打造專業的「白金錄音室」外，還從瑞士進口二十四軌錄音機，這是台灣第一部多軌錄音機。所謂「軌」，是指母帶能重複錄音的次數，二十四軌意即母帶可重複錄二十四次。

「多軌錄音，不但可定位樂器的聲部、修正高低音，也大幅節省錄製的時間；單軌錄音，一首歌要錄好幾天，多軌錄音半小時即完成，因此也大幅降低

楊榮華在五〇年代成立龍鳳唱片時所出版的台語爆笑劇「隔壁親家」。（林良哲收藏）

龍鳳唱片所出版的台語爆笑劇「白賊七」。（林良哲收藏）

葉進泰所成立的鳴鳳唱片，於一九七一年出版古典唱片〈柯爾多的藝術〉封套。（林良哲收藏）

古典唱片〈柯爾多的藝術〉圓標。（林良哲收藏）

子葉垂青負責，本身是專業錄音師的葉垂青回顧，單軌錄音是透過一支麥克風，聲音直接進入母帶，不需特殊技術。隨著設備的改良，錄音已不只是使原音重現，能做的「手腳」也越來越多。

「早期類比式的母帶寬達兩吋，分為二十四條軌道，新的數位錄音，使用半吋母帶，細分成四十八軌，可以把節奏、管樂、弦樂、演唱等，各錄在不同的音軌，再混合處理，稱為『混音』，這種做法，歌手在錄音時可以唱很多次，再由錄音師剪輯各段菁華。」葉垂青強調，過去是將所有的錄音帶用剪刀「剪」，以膠「接」合；現在只要將各次演唱的歌聲錄在不同音軌上，用開關控制取捨即可。

最近幾年已開始使用新的「電腦化錄音」，軌道可多達一百多軌，全部使用軟體處理，錄音領域完全不受限制。面對密密麻麻的開關、按鈕、鍵盤，與最初單軌錄音時一支麥克風直接收錄的

錄製成本，一首歌錄三天，就要付給樂團三天的費用，多軌錄音時代，樂團一天可以錄好幾首歌曲。」葉進泰表示：「多軌錄音也大大提升台灣的錄音技術和水準，當時馬來西亞、中國，都專程來台聘請國內錄音師前往指導。」多軌錄音技術為國內唱片業寫下輝煌、亮麗的一頁。

「白金錄音室」現在由葉進泰的長

陽春情境，科技的進步，讓人嘆為觀止。

留聲機和唱片於一九一〇年傳入台灣至今已九十五年，唱片材質從洋乾漆、乙烯樹脂、PVC、卡帶到PC成分的CD、VCD、DVD；錄音技術也從單軌錄音、雙軌錄音到多軌錄音；播放媒體從笨重的留聲機、摺疊式留聲機、全電子式留聲機、立體留聲機、匣式電唱機、卡式錄音機、CD雷射唱盤、VCD機到DVD機。

影音材質的變革與發展歷程，背後隱藏著眾多從業人員的努力與心血結

CD的研發量產，讓唱片材質有了重大改革與突破，也快速敲開全世界的影音門窗。（鄭恆隆攝）

晶，再結合音樂創作者的旋律、樂團的演奏、歌手的詮釋，一百多年來，這些「儲存」的美聲，帶給人們心靈上無限的享受與想像空間。

註釋

註1：山口龜之助所著《レコード——文化發達史》（大阪：錄音文獻協會，1936年），77頁。

註2：山口龜之助所著《レコード——文化發達史》（大阪：錄音文獻協會，1936年），128頁。

註3：倉田喜弘著，《日本レコード——文化史》（東京：東京書籍株式會社發行，1979年），112頁。

註4：日蓄與日米合併之後，成為全日本最大的唱片業者，本部設於東京，並在全國設有三十四個營業所及出張所。台灣出張所設於「台北市撫台街二丁目六十三番地」。

註5：倉田喜弘著，《日本レコード——文化史》（東京：東京書籍株式會社發行，1979年），314頁〈外資投下〉。

註6：女王唱片原名「皇后」，成立初期曾販賣過一段時間的「台語唱片」，根據台灣唱片研究者林良哲所收藏的資料發現，女王唱片初期所販賣的七十八轉台語唱片，其實都是日治時期古倫美亞、勝利等公司所出版的台語唱片，又根據台灣第一代女歌星愛愛女士生前憶述，當時國民黨政府接收日本唱片公司，將其唱片也接收一空，林良哲懷疑這些被接收的唱片後來轉賣給女王，改貼標籤之後出售。

寫歌分享生命體驗

蔡振南

蔡振南在娛樂圈曾經風光、曾經迷失，
在真實生活裡，他堅持當自己的主人。
（蔡振南提供）

從黑手師傅到歌舞團的吉他手，

從製帽工廠老板到成立唱片公司，

從詞曲創作者到歌星，

從大銀幕演到小螢幕，

蔡振南的人生就像他所寫的歌一樣，

那是一個小人物，靠著自己的努力，

讓自己的人生變得不平凡。

離開拍片現場的蔡振南略顯疲憊，但談起年少時的黑手生涯和學習音樂的心路歷程，蔡振南表情十足，充滿戲劇效果。

蔡振南，一九五四年生於嘉義新港，國小畢業後就未再升學，原因是蔡振南自認為生來就是講台語的台灣囝仔，學校強行的華語教育政策讓他很反感，所以不願意再進學校讀書。

學一技之長　貼錢學黑手

畢業後的蔡振南迷惘於自己未來的出路：他希望所找的工作不但要自己有興趣，而且以後又能自己開業當老板；個性不喜歡受拘束的他認為自己不適合「吃人家的頭路」，比較適合自己當老板。但是十幾歲，國小剛畢業的少年家，哪有什麼創業的資金和本

事，於是工作一個換過一個，別人是一年換二十四個頭家，他是長則一星期，短則三天就換工作，當時的工資採月薪制，所以蔡振南從來沒領過薪水。

幾乎各行各業都接觸過的蔡振南，雖不急於立業，但父親早就看不下去了，希望他能學得一技之長，於是把他帶到豐原的一家馬達工廠當學徒。蔡振南記得，當時當學徒一天的工資是六元，三餐飲食要十二元，所以父親一天要倒貼六元給馬達工廠的老板，補貼他的飲食費。現在回想起來，蔡振南覺得父親很偉大，「因為小時候家境並不富裕，但為了讓我學得一技之長，父親不

近年來，蔡振南（左三）投入戲劇演出，有不錯的表現。（蔡振南提供）

惜倒貼工資。」

看在父親倒貼工資的份上，蔡振南總算定下心來當學徒。有一天，聽到隔壁傳來吉他的聲音，突然之間，蔡振南發現，這才是他要的。於是，深深被吉他聲吸引的他便四處打聽，原來隔壁住的是在酒家當那卡西的樂師，蔡振南暗自思量著：音樂才是他感興趣的，而且當樂師，生活應不成問題。就偷偷去找這名樂師，樂師規定學成後要陪他在酒家走唱一段時間，做為回報他教導的費用。

之後，蔡振南就每天利用馬達工廠的空閒時間，跟著樂師學吉他；樂師先教他藍調，再教他從古書中學習作詞的技巧。學了一段時間後，蔡振南發現，如果以後跟著樂師到酒家走唱，若被父親知道，一定會被活活打死，只好離開，安心當他的學徒，但他並沒有放棄，以五十元向人賒來一把只剩一條弦的吉他，由於沒有錢買弦，就用只剩一條弦的吉他練習，反正只是興趣，沒有弦一樣可以練習把位。

那時候也流行歌舞團，有一次看到歌舞團招考團員的消息，蔡振南便報考，然後就這樣辭去黑手學徒的工作，當上歌舞團的吉他手。那一年，蔡振南十八歲，一直到服兵役的年齡才離開歌舞團。

在家等當兵的那段日子，父親才知道他到歌舞團當吉他手，氣得告誡他：「如果要玩吉他，就把戶口遷出去。」在不敢拂逆父親的情況下，蔡振南就到大哥的製帽工廠幫忙，後來因體重不夠，只當了二十九天的兵，除役後在台中開製帽工廠。工廠漸上軌道後，蔡振南就提筆開始寫歌。

一九七九年，蔡振南完成第一首華語創作曲〈你不愛我我愛你〉，卻遭到禁唱，由於一九七八年年底台美剛斷交，有關單位認為他的歌詞有諷刺政府的意味；當時國民政府禁唱歌曲是一次公佈幾十首，然後發成一張公文，唯獨他這首歌，是特地發佈一張公文，予以禁唱。看不慣國民黨政府先前對台語歌曲的箝制，現在連寫華語歌也被禁，於是蔡振南決心開始寫台語歌。

｜心事誰人知　紅遍全台灣｜

八〇年代，台語歌曲掀起一股嶄新的風潮，可算是台灣歌謠的第四個高峰期，台語創作歌曲以各種不同的曲風出現。一九八二年，蔡振南自譜詞曲完成〈心事誰人知〉，然而當時的唱片界可說是華語歌曲的天下，蔡振南找了幾家唱

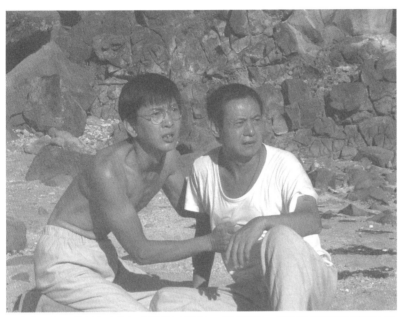

二〇〇四年，蔡振南（右）參與「台灣百合」戲劇演出，還為該劇創作片頭和片尾曲。（蔡振南提供）

來幫忙，仍無法供應市場的需求，中盤商和小盤商都等在公司門口排隊，有時一排就是好幾天，等著補貨。沈文程一片而紅，這時才跟蔡振南簽約，接著發行的〈漂ㄚ迌迌人〉、〈不應該〉、〈流星我問你〉，都創下不錯的銷售成績。

片公司都被拒，後來有一家願意出版這首歌，卻要求他補貼錄音費用，蔡振南一氣之下，決定自己開唱片公司，在台中成立「愛莉亞唱片」，找來在西餐廳駐唱的沈文程主唱，結果〈心事誰人知〉推出後，相當受歡迎：

　　心事若無講出來，有誰人會知，
　　有時袸想欲訴出，滿腹的悲哀，
　　踏入迌迌界，是阮不應該，
　　如今想反悔，誰人肯諒解……

　　八〇年代流行卡式音樂帶，唱片公司每天加班趕製，連製帽廠的女工都調

相較於〈心事誰人知〉寫出當時社會由農業轉型為工業，在傳統產業中有一技之長的人沒有好的就業機會，農業也逐漸式微，人們內心的苦悶與無奈，〈漂ㄚ迌迌人〉則有如警語般，要人們走出自憐自艾的窠臼，為自己找出路：

　　迌迌人，因何你那目眶紅，
　　是不是你的心沉重，
　　後悔走入黑暗巷。
　　迌迌人，因何你那塊怨嘆，
　　冷暖的人生若眠夢，
　　不免怨嘆迌迌人……

雖然這兩首歌的歌詞乍看之下，都在描寫「兄弟人」的心聲，其實蔡振南是藉以隱喻人們內心的鬱悶。

成立唱片公司，出版自己寫的歌，旗下只有沈文程一個歌星，照樣經營得有聲有色，後來沈文程因走紅毀約離開「愛莉亞唱片」，蔡振南就簽下蔡秋鳳。有別於其他唱片公司，覺得不錯就先簽下來，再慢慢出唱片，蔡振南的旗下都保持只有一個歌星，因為他不喜歡為了要發行唱片而強迫自己寫歌。

｜別人的生命　框金攔包銀｜

八〇年代末到九〇年代初的台灣，流行簽賭大家樂，蔡振南就寫出〈什麼樂〉，為蔡秋鳳發行第一張專輯唱片，這首歌將一個熱中簽賭大家樂，時時刻刻都在找「明牌」的人，刻劃得相當生動：

> 透早出門逼籤詩，
> 中午電子計算機，
> 半埔包壇問童乩，
> 暗頭仔看浮字，
> 半暝仔來夢牌支……

大家樂的風潮雖已冷卻多年，但隨著二〇〇二年發行的公益樂透彩券，似乎又颳起另一股賭風。

緊接著發行的〈酒入喉〉、〈船過水無痕〉、〈金包銀〉……，多張專輯都創下不錯的銷售佳績，尤其是〈金包銀〉，更讓蔡秋鳳的知名度大大提高，在媒體上刮起一股模仿風，很多藝人和觀眾都爭相模仿蔡秋鳳特殊的唱腔，演唱這首〈金包銀〉：

> 別人啊的生命，是框金攔包銀，
> 阮的生命不值錢，
> 別人啊若開嘴，是金言玉語，
> 阮那是多講話，
> 連鞭（馬上）就出代誌，
> 怪阮的落土時，遇到歹八字……

九〇年代的台灣，曾經創造出所謂的「經濟奇蹟」，很多人認為既然有人因台灣的經濟奇蹟而發財，那麼他應該也有相同的發財機會才對，事實上，很多發財的人都是「金包銀」，只是表面風光。部分人的致富，是碰到好的機會，比如開設營造廠，正好碰上房地產飆漲，有些鄉下的地主，隨土地增值變成所謂的「田僑仔」，整個社會看到的都是這些少數因股票、房地產投資致富的報導，一般的市井小民，上班所領的

蔡振南（右）認為，過去長期的華語教育和政治箝制，台灣人被迫遺忘自己的語言，這讓他開始憂心台語歌未來會銷聲匿跡。（蔡振南提供）

沫也當成啤酒，一旦泡沫消失，就怪罪政府無能，完全不懂得自我反省。近年來，隨著全球經濟衰退，台灣也感受到經濟不景氣的壓力，台灣人才開始體悟到，成功是經由腳踏實地，認真打拼得來。

蔡振南表示，當初開唱片公司、寫歌，都是興趣所致，但隨著歌星走紅，唱片大賣，必須把興趣當成事業經營，還要迎合市場需求，當寫歌變成一種壓力時，就失去了樂趣，所以蔡秋鳳離開「愛莉亞唱片」後，他就把唱片公司結束，幫歌星寫寫歌，如蘇芮的〈花若離枝〉、江蕙的〈人〉等，而他自己開始唱歌，就要提到和雲門舞集的合作。

仍是固定薪資，有些人就不免怨天尤人，為什麼好運都沒有降臨在自己身上？然後就開始怪東怪西，怪自己的八字不好，怪老天爺不公平。

蔡振南比照現在的社會景氣，感慨地表示，九〇年代的台灣，不會有人看壞台灣的經濟，「台灣錢淹腳目」、「台灣遍地是黃金」，到處都有發財的機會，難免養成投機取巧的心態，其實，當時台灣的經濟奇蹟只適用於少部分人身上，那就像倒啤酒時一樣，如果倒得急，泡沫就很多，杯裡的啤酒或許只有三分之一杯，但是人們把浮在上層的泡

｜唱歌拍電影　快樂當自己｜

一九八六年十月，雲門舞集推出新舞碼「我的鄉愁我的歌」，舞碼演出的

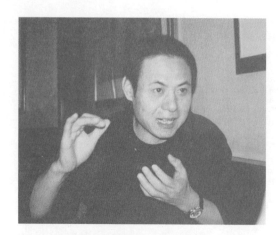

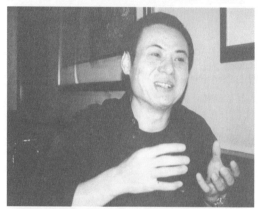

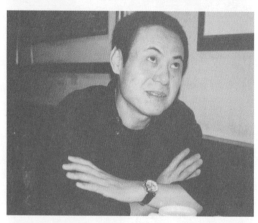

蔡振南接受採訪時，談到自己從黑手師傅到歌舞團的吉他手；從詞曲創作者到歌星的心路歷程時，表情十足，充滿戲劇效果。（鄭恆隆攝）

同時，一個滄桑、略顯沙啞、富有草根的聲音，在幕後清唱〈心事誰人知〉、〈菸酒歌〉、〈一隻鳥仔哮救救〉等背景歌曲，這就是蔡振南初試啼音的開始。

談起這段因緣，就要提到學者胡台麗，胡台麗和蔡振南算是姻親，蔡振南要稱呼她一聲「嬸嬸」，胡台麗每次回台中，就要蔡振南唱歌給她聽，然後把他的聲音推薦給林懷民，促成這次合作。

一九八七年，侯孝賢開拍「悲情城市」，邀請蔡振南在戲中飾演一名樂師，蔡振南也為這部電影寫了一首插曲〈悲情的運命〉，並在電影中演唱。一九八九年吳念真開拍「多桑」，由他擔綱主演，並為這部電影寫〈多桑〉主題曲，還發行電影原聲帶。他也參與侯孝賢「戲夢人生」的演出，精湛演技讓人印象深刻。

「多桑」這部電影裡主演「多桑」一角，給他最大的發揮空間，也讓他體會很多生命的哲理。電影中的「多桑」因長期擔任礦工，晚年得了「矽肺症」，「為了揣摩『矽肺症』病人呼吸時的困難，便將海綿泡在黑油裡曬乾後，搗在口鼻間呼吸，沒幾下保證腦部缺氧，用這種方式體驗，演起戲來絕對逼真。」蔡振南笑談著自己的親身體驗。

「多桑」因為得了「矽肺症」，選擇結束自己的生命，但他不是消極的厭世，而是不願拖累家人；在他要跳樓前，還把氧氣瓶關掉以免爆炸，所有的維生管線都拆下來整齊地放好，相當理性、冷靜且灑脫地結束自己的生命，那是對家人的愛，也是對自己生命的負責。

為了電影「多桑」的拍攝工作，蔡振南搬離台中定居台北。當初成立唱片公司時，由於台中沒有專業錄音室，歌手要錄音得來台北，但蔡振南卻因不習慣台北的生活環境而寧願北中兩地奔波，「那段時期所寫的歌，屬於中部地區底層的聲音，定居台北，才感受到北中兩地文化上的差異，一樣是描寫女性的歌，在台中時完成〈酒入喉〉，到了台北就寫出〈花若離枝〉這樣的歌。」蔡振南說明城市文化對他的改變。

一九九六年，第八屆金曲獎，蔡振南的個人歌唱專輯【南歌專輯】獲得三項大獎：「最佳製作人」、「最佳演唱」、「最佳專輯」。一九九七年，第九屆金曲獎，他的【可愛可恨】專輯獲「最佳演唱」，而他為蘇芮所寫的〈花若離枝〉，則獲得「最佳作詞」。

｜一蕊山棧花　唱出台灣情｜

在蔡振南所唱過、讓人印象深刻的歌曲之中，首推〈母親的名叫台灣〉最令人動容，這首歌的詞曲創作者是王文德先生。一九九四年，吳念真還在「綠色和平電台」主持節目，請他去當特別來賓，一位卡車司機王文德先生就「叩應」到節目中，唱這首歌給他們聽，並希望蔡振南能演唱這首歌，蔡振南請他把歌寄來，和吳念真一起稍作修改後，就將這首歌錄成唱片：

> 母親是山，母親是海，
> 母親是河，母親的名叫台灣，
> 母親是良知，母親是正義，
> 母親是你咱的春天……

這首歌喚醒不少台灣人的心靈，認真地思考，自己是誰？國家的定位為何？如果台灣不叫做「台灣」，那要叫什麼？「四百多年來，台灣受不同政權的統治、欺壓，現在自己當家做主了，難道我們連大聲喊出自己國家的名字都不可以嗎？」

現在的蔡振南，喜歡唱別人寫的歌，因為唱起來比較沒有壓力，像〈空笑夢〉、〈生命的太陽〉，但他每年仍固

定創作三首歌，那是他的興趣，也是對自我的要求。近年來，他投入戲劇演出，二〇〇四年，參與「台灣百合」的演出，還為該齣連續劇創作片頭和片尾曲〈人生借過〉、〈山棧花〉。

為這部描寫二二八事件及白色恐怖時期的連續劇寫歌，讓蔡振南感觸很深，想起無數社會菁英，不明就裡地被抓走、囚禁，甚至遭遇處決，有些連身葬何處都渺不可知，在〈人生借過〉一曲中，蔡振南寫出「浮雲伴月飛，流星咻一個過，伊有一句話，袂赴講詳細……」活在那樣的時代，有沒有明天？成了生活中無人能解的恐懼，來不及說的，只能成為終生的遺憾。

而〈山棧花〉則是蔡振南自認為近年來最有意義的創作曲，「山棧花」是台灣百合的台語名稱，蔡振南痛心地表示：「過去長期的華語教育和政治箝制，台灣人被迫遺忘自己的語言，道地的台語正逐漸消失中，隨著語言的消失，導致創作者無法用最道地、優美的台語寫台語歌。」這讓他開始憂心台語歌未來會銷聲匿跡。

一蕊山棧花，孤單頭犁犁，
無聲無說無講話，伊攏無講話，
孤單山棧花，知音無幾個，

無情無愛無機會，伊攏無機會，
酸風吹過千萬回，無欲放伊過，
夜夜黯淡無明月，前途風中飛，
殷望春風會體會，伊就還少歲，
嘸通放伊孤一個，飄飄離枝蔓。

蔡振南強調：「若以『山棧花』比喻台灣的處境，沒有強大的邦交國，在國際上無法發聲，還要處處受中國的武力威脅，即連元首出訪也備受打壓，數百年來，台灣遭受無數苦難，更迭的是殖民者的面容，不變的是台灣人多舛的命運，及至今日，國會亂象，多數政客逢台必反，讓人憂心台灣的前途仍在風中搖擺不定，若以台灣民主化過程來算，台灣仍屬稚嫩年少，卻已經能創造經濟和科技發展的世界奇蹟，慈善團體也在世界各地行善助人，台灣人一定要團結，才能在風雨飄搖中，固守自己的家園，走出自己的道路。」

從〈心事誰人知〉到〈山棧花〉，二十幾年來，蔡振南堅持將寫歌當興趣，曾經風光、曾經迷失，現在的蔡振南，踏踏實實地在螢幕上扮演別人的喜怒哀樂、悲歡離合，在真實生活裡，他堅持當自己的主人，並將自己的生命體驗和心情，透過歌曲與愛樂者分享。

心事誰人知

蔡振南　作詞
　　　　　作曲

Key: Bb

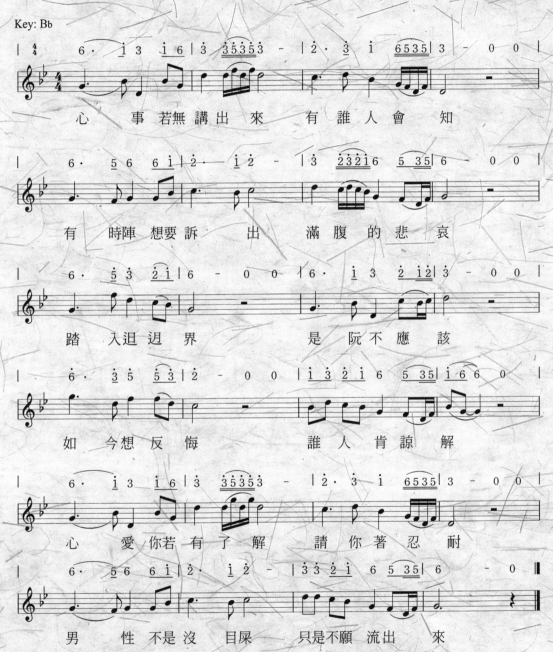

心事若無講出來　有誰人會知

有時陣想要訴出　滿腹的悲哀

踏入迡迌界　　是　阮不應該

如今想反悔　　誰人肯諒解

心愛你若有了解　請你著忍耐

男性不是沒目屎　只是不願流出來

山棧花

游堅煜　作曲
蔡振南
蔡振南　作詞

Key: Eb

一蕊 山棧花　　　孤單 頭犁

犁　　　無 聲 無 息 無 講 話

伊攏 無 講 話　　　孤單 山棧

花　　　知 音 無 幾個

無情 無 愛 無機會　伊攏 無 機

會　　　酸風 吹 過 千萬回

莫怨世上多風雨

歌壇起伏一世情

洪榮宏

十四歲的洪榮宏開始到餐廳代班彈琴，由於當時的國中生按規定要理光頭，餐廳也規定不能聘請未成年的員工，洪榮宏於是戴上假髮，不但蒙騙過關，還頗受歡迎。（洪榮宏提供）

從稚嫩童音到金曲金嗓，

從戴假髮充年齡代班到紅遍歌壇，

三十幾年的舞台生活，洪榮宏的故事，

讓我們看到一個有音樂天份的人，

從種種困境中走出一條屬於自己的道路；

那是天份加上後天努力，

一步一腳印所累積出來的成就。

窗外飄落細雨，路上開出一片傘花，幾名學童在雨中追逐嬉戲，穿著雨鞋的腳用力踢起積水，揚起一道水珠珠簾。這幕因紅燈暫停而欣賞到的童真，讓人想起洪榮宏，一個童年停格，從稚嫩童音就進入歌壇的歌手，在一九八〇年代，掀起一股全新的台語歌曲風潮；走過風雨旅程，見證台灣歌壇三十幾年來的興衰轉變，如今在宗教信仰支持下，他的歌唱路才正要開始。

四個月大的洪榮宏，模樣相當可愛。（洪榮宏提供）

｜父親教唱　嚴格訓練｜

洪榮宏一九六三年出生於台南，父親是享譽全台的寶島歌王洪一峰。幼年時期，父親洪一峰在拓展歌唱事業之餘，也於家中開班授課，當學生練唱時，才幾歲大的洪榮宏也會跟著節拍哼唱，因而讓洪一峰注意到兒子的好嗓音。洪榮宏已經記不得父親是什麼時候開始訓練他唱歌，但在他五、六歲時，父親已開始有計劃地訓練他聲樂的基礎，每天做發聲練習。

約莫六、七歲時，每當父親與同時期的歌星到處公演，都會把他帶在身邊客串演出，稚嫩的童音、穩健的演唱技巧，博得觀眾熱烈的掌聲，爾後希望父子倆同台公演的邀約不斷，「洪一峰有個很會唱歌的兒子」，人們爭相親睹寶島歌王那個會唱歌的兒子。

雖然只是個七歲的孩子，仍不免讓人好奇，當時他登台演唱時的想法？

洪榮宏笑答：「完全沒有自己的想法，根本不敢反抗，因為父親相當嚴格，所以與父親相處時，便養成表面服從、聽話，但內心叛逆的習慣，只是叛逆的成分沒有那麼早爆發而已。」

這又不禁讓人尋思：洪榮宏是天生喜愛音樂，對歌唱有興趣？還是被有計劃地訓練，把歌唱當成一種技能在學習，而變成一種職業？

「可能會變成一種職業，因為興趣是發自內心，自己會很想去唱它，但我卻是每天一定要唱，變成被動，反而會膩。」就讀台南博愛國小時，一年幾乎有一半的時間都要跟著父親到處公演，因此經常請假趕場。

洪榮宏略帶感嘆地表示：「從懂事

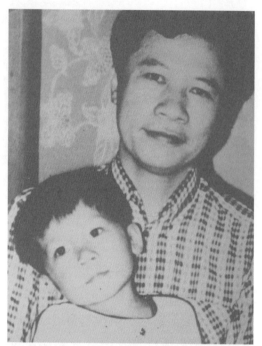

幼年時期的洪榮宏依偎在父親洪一峰懷裡，當時父親在家中開班授課，學生練唱時，才幾歲大的洪榮宏也會跟著節拍哼唱。（洪榮宏提供）

以來，未曾主動跟父親要求想學唱歌，都是父親相當強烈地要求我唱歌。但是當唱歌變成工作時，就會有壓力，尤其父親相當嚴格，一有差錯便不假辭色。」國小二年級，父親就讓他拜師學習古典鋼琴。十歲那年，與父親錄製第一張合輯【為您唱一首歌】，由中外唱片發行。

| 離鄉背井　赴日學習 |

十一歲那年，父親把他帶到日本，這也是父親長久以來的心願。從小父親就一直希望他到日本發展，因為洪一峰始終覺得在台灣當藝人，難免有些遺憾，儘管洪一峰已在歌壇佔有一席之地，但在演藝生涯上仍然有些理想無法達成，因此將希望寄託在洪榮宏身上，從小就灌輸他日本的種種好，還為他打下日語基礎。

就這樣，十一歲的洪榮宏在父親安排下到了日本，以當時洪家的家境來說，根本負擔不起這筆出國費用，「雖然經常跟著父親到處趕場演出，但當時公演的報酬並不好，有時甚至拿不到錢。為了維持家計，父親還畫插圖，由歌手鄭日清寫歌詞，親自刻鋼板印製歌仔簿，在淡水河邊附近販售。」最後在親友資助下，父親送他到日本安頓好之後，便把他單獨留在日本；父親心裡盤算著希望洪榮宏成為日本人，甚至希望他乾脆留在日本發展，不要回台灣。

在日本約一年半的時間，洪榮宏住在一位日籍音樂老師家中。這段期間，洪榮宏敏銳地觀察到日本演藝界環境相當完善、進步，遠遠超越台灣二十年之久，他一邊學習，一邊等待演出機會，但因十一、二歲的男孩很快就將面臨青春期「變聲」的尷尬，所以唱片公司簽約的意願並不高。

在日本獨自奮鬥了一年多，不意傳來父母親離婚的消息；由於父親一直是他背後的精神支柱，突然之間離開他們母子，讓洪榮宏相當難以承受，而且體諒到母親所面臨的傷痛，洪榮宏決定回台灣陪伴母親。

回到台灣後，全家借住在台南的伯父家，洪榮宏回到原先就讀的博愛國小完成國小學業，之後搬到苗栗後龍外婆家，進入國中就讀。國一下學期，有一回他在家中練琴，悠揚的琴聲引來一位蔡姓傳道人的注意，建議他母親讓他到淡水的淡江中學就讀，當時的校長陳泗治是位音樂家，如果能得到陳泗治校長的指導，日後在音樂造詣上必有成就。

一九六六年八月所拍的全家福，洪一峰（左）抱著三歲大的洪榮宏。（洪榮宏提供）

| 淡江中學　師生情緣 |

就這樣，全家人從苗栗後龍搬到台北縣淡水，洪榮宏拿出他十歲時與父親共同錄製的唱片並彈鋼琴給陳校長聽。陳校長知道他的身世背景及家庭情況後，除幫他籌措學費，讓他免試進入淡江中學住校就讀外，還在課餘親自教導他彈鋼琴。為了安頓他的家人，還特別安排他的母親到淡水英專（現在的真理大學）葉能哲校長家幫傭，就是這樣的因緣，全家開始信奉基督教。

在學習的過程中，陳校長發現洪榮宏在鋼琴方面的特殊天份，已幫他規劃好完整的栽培計劃：由淡水英專（現在的真理大學）葉能哲校長負責經費，陳校長負責琴藝和課業，除國內音樂系外，國外的深造也都已幫他描繪出遠景。

但或許是命運中冥冥的安排吧！那麼好的栽培學習計劃，洪榮宏卻因不忍看到全家的重擔都落在母親身上，而且自己的興趣還是唱歌，因此在淡江中學讀不到一年，他就「離校出走」。「離開淡江

國小二年級就開始學古典鋼琴的洪榮宏，在淡江中學就讀，與當時的校長陳泗治先生結下一段感人的師生情緣。（洪榮宏提供）

中學後，覺得背叛了陳校長的苦心和好意，以致羞愧得不敢去見他。」洪榮宏談及此事，仍一臉懊悔。

一九八一年，陳校長離開台灣搬到美國洛杉磯長住，有一年台灣電視公司錄製春節特別節目，應邀上節目的藝人，都被要求在現場與自己最想念的人通電話，洪榮宏撥了一通美國的長途電話，當電話筒那端傳來陳校長熟悉的聲音時，洪榮宏已經是哽咽得無法言語。

│頭戴假髮　走唱少年│

「離校出走」後，十四歲的洪榮宏開始到餐廳代班彈琴、伴奏，偶爾也唱唱歌。由於當時的國中生按規定要理光頭，餐廳也規定不能聘請未成年員工，因此洪榮宏只好戴上假髮，然而精湛的琴藝加上流利的日語歌，不但蒙騙過關，還頗受歡迎。

從十四歲到十六歲，洪榮宏出版過十張唱片，有台語老歌也有日語歌，其中十六歲那年由皇冠唱片所發行的日語唱片【北國之春】，不但收錄最受歡迎的日語歌曲，唱片公司還特地在封套上註明「洪一峰的兒子洪榮宏留日回國‧日本現場錄音」等字樣；洪榮宏透露，其實這張唱片全部都是在台灣錄製的。結果這張唱片大賣近一百萬張，當時流行「四聲道」匣式錄音帶和卡式音樂帶，一般家庭、計程車和公共場所，到處都可以聽到這張專輯。收入穩定後，洪榮宏就把母親和弟妹接到台北同住。

日語唱片【北國之春】（後來翻唱成國語歌曲〈榕樹下〉，由余天主唱）走紅後，十七歲的洪榮宏便開始受邀在歌廳作秀，北中南四處趕場。十八歲那年，綜一傳播公司曾有意將他塑造成偶像歌星，計劃出版國語唱片，還拍電影，在「又見溜溜的她」這部電影中飾演一名工程師，電影主題曲就是〈又見溜溜的她〉；當時電影也拍了，歌也錄

好了，但最後洪榮宏放棄簽約，〈又見溜溜的她〉則改由齊秦演唱。

放棄走國語偶像歌星路線，堅持走台語歌路線，現在回想起來，洪榮宏覺得當初的決定是對的。

｜偶像歌星　躍上螢幕｜

放棄國語偶像歌星路線後，詞曲創作名家黃敏邀他為光美唱片錄製台語唱片，並出版第一張唱片【天無絕人之路】，由黃敏譜寫詞曲：

> 雖然不是故意來做錯，
> 心內難免會痛苦，
> 世間誰人袂來做錯，
> 上驚做錯不改過……

由於當時相當流行勸世歌，因此就以〈天無絕人之路〉做主打歌，然而走紅的卻是這張唱片中的另一首歌曲〈我是男子漢〉，這首歌是日本曲，由黃敏重填歌詞，特殊的日本唱腔，是這首歌走紅的主要因素：

> 啊……，
> 堂堂五尺以上，
> 我是男子漢，

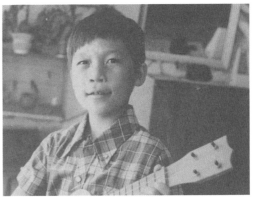

洪榮宏從小就在父親刻意安排下學習各項樂器，父親甚至希望他留在日本發展演藝事業。（洪榮宏提供）

> 若要乎人尊重你，
> 就要熱誠對人，
> 做人就要廣交，
> 朋友兄弟相疼痛……

十八歲在光美唱片出版【天無絕人之路】之後，洪榮宏正式從餐廳作秀的歌手躍上電視螢幕，透過形象包裝，成了台語歌壇的新偶像，也在一九八〇年代掀起一股全新的台語歌曲風潮。從十四歲開始在餐廳代班到這時，歌唱對洪榮宏來說才算真正發展成自己的興趣，成了件快樂的事。

第二張專輯【歹路不通行】，也跟第一張唱片一樣，另一首〈相思雨〉比主打歌〈歹路不通行〉還紅，尤其洪榮宏在電視節目上自彈自唱，深情款款的歌聲，讓這首由陳桂珠作詞、黃敏譜曲

的〈相思雨〉，至今仍是卡拉OK裡點播率相當高的歌曲：

> 窗外雨水滴，引阮心稀微，
> 想起彼當時，初戀情綿綿，
> 啊……卡想也是伊，
> 啊……袂凍放忘記……

在光美唱片出版的第三張專輯【行船人的愛】，主打歌〈行船人的愛〉原由洪榮宏親自創作詞曲，但因送審時被主審單位以「歌詞太過悲傷」退回，於是委由黃敏重填歌詞。這是洪榮宏創作的第一首歌曲，那年他才十九歲：

> 每日生活在大海，
> 行船走天涯，
> 想起故鄉我的心愛，
> 寂寞在心內。
> 哪通寂寞在心內，
> 提出勇氣來，
> 雖然這是遙遠的愛，
> 總是愛忍耐……

這張專輯還有一首大家耳熟能詳的歌曲，那就是〈一支小雨傘〉，及至今日，只要遇到下雨天，廣播節目就會播放這首由黃敏取自日本曲重新填詞，充滿青春氣息，表達風雨中有情人相互扶持的台語情歌：

> 咱兩人，作陣遮著一支小雨傘，
> 雨越大，我來照顧你你來照顧我，
> 雖然兩人行相偎，
> 遇到風雨這呢大，
> 坎坷小路又歹走，
> 咱就小心走……

輕鬆快樂的歌聲，讓洪榮宏紅遍歌壇與秀場，卻因此惹來殺身之禍，使得洪榮宏至今仍必須承受著當時所留下的後遺症；回想事發當時，只能歸咎於不懂得逢迎世態與盛名所累。

| 拒絕作秀 惹來禍端 |

從日本回台後，洪榮宏對歌唱事業抱持相當高的理想；十四歲開始代班，直到慢慢唱出知名度，國內的演唱環境在洪榮宏眼中仍然不盡理想。在當時秀場幾乎是黑道把持的情況下，洪榮宏不知如何溝通、要求，也不懂得整合自己的歌唱事業，加上長期對歌唱環境感到不滿，內心深感無奈，對於秀場的邀約只能消極逃避，委由母親對外拒絕，但母親只是個單純的家庭主婦，或許難免

得罪人。

就在他推掉所有秀場邀約，卻因人情壓力出席以前固定駐唱的老東家天王西餐廳的演出（當時天王西餐廳已經將經營權轉讓給別人）時，便引發被拒單位的不滿，惹來殺身之禍：背部被刺兩刀，一刀深及肺膜，造成氣胸、血胸。

傷勢復原後，緊接著收到入伍令，原本應服陸軍役的他，因胃疾和被殺時傷及肺部，改當國民兵而提早退伍，當時媒體一直追逐他的兵役問題、感情問題，甚至為何被殺傷……，種種質疑讓他開始躲避媒體，淡出歌壇。

蟄居靜養了兩、三年後，二十三歲又在光美唱片出版由吳晉淮作曲、蔣錦鴻作詞的【卡想也是你一人】專輯，重新出發。這次復出歌壇後，每次作秀都由黑道大哥派人隨身保護。這種因走紅而導致的人身不自由，讓他不禁懷念起剛開始走唱那幾年不紅的日子，雖然比較辛苦，反而過得比較自由快樂。

兩年後離開合作多年的光美唱片，與華倫唱片簽約，幾年後因「陳今佩」事件——當時因受邀到新加坡作秀，便把在演藝圈有「大白鯊」之稱的藝人陳今佩介紹回台灣，為增加秀場效果，特地營造兩人合作的形象，媒體趁機炒作兩人有戀情的報導，因洪榮宏在歌壇一

從小就跟著父親到處公演的洪榮宏，與台語歌手洪弟七合影。
（洪弟七提供）

直是偶像歌手，這樣的報導對他個人與形象傷害相當大。為此，選擇避走夏威夷。

| 兄弟合作　寫歌獲獎 |

三十歲那年，剛退伍的大弟洪敬堯踏入編曲界，提出寫歌的構想，於是由陳桂珠填詞，兄弟倆首度合作譜曲完成〈風風雨雨這多年〉，而這張專輯也於一九九一年獲得第二屆金曲獎「最佳男歌手演唱人獎」。

因受成名後的盛名之累，洪榮宏自承個性變得相當封閉，而被殺傷和陳今佩事件又讓他在歌壇唱唱停停，加上對演藝界的失望，竟養成酗酒的習慣，慢慢頹廢，逐漸失去信心，一切都變得不順遂，不知道自己人生的意義是什麼？

一直到三十歲那年，真正受洗成為基督徒之後，才開始追求心靈上的豐足。洪榮宏這樣起起伏伏的生命歷程，似乎與〈風風雨雨這多年〉這首歌的歌詞不謀而合，讓他在唱這首歌時感觸特別深：

> 走西東，阮的運命親像風，
> 時時刻刻阮來想著故鄉，
> 日頭落西引阮暗悲傷，
> 怨嘆為情來流浪……

洪榮宏創作的歌曲除了〈行船人的愛〉和〈風風雨雨這多年〉之外，還有〈憂愁的牡丹〉、〈吃果子拜樹頭〉、〈空思戀〉……。

| 跨界主持　金鐘肯定 |

一九九九年年底，任職於八大電視的二弟洪榮良向老板楊登魁提案製播「阿媽ㄟ歌」節目，每天以十分鐘的時間呈現一首台灣歌謠，慢慢倒數進入千禧年，由洪榮宏跨界主持，由於觀眾反應良好，二○○一年又在八大電視推出九十分鐘的大型節目「台灣紅歌星」。

節目開播第一年便獲得金鐘獎「最佳綜藝節目」，二○○二、二○○三年又連續獲得金鐘獎「歌唱音樂綜藝節目

主持人」；連續三年獲獎，讓人對以前相當木訥寡言的洪榮宏刮目相看，而對於自己流利的主持風格，洪榮宏則表示是宗教帶給他智慧的開端。

| 靠主修復父子情緣 |

洪榮宏走紅歌壇之後，父親也再度提筆和歌謠界老搭檔如葉俊麟、黃瑞祺等合作為他寫歌，如〈見面三分情〉、〈愛情一斤值多少〉、〈港都夜曲〉、〈若無你怎有我〉、〈你著不通忘記〉、〈有話坦白講出來〉等。在台語歌壇，像他們這樣的父子檔前所未見，問起洪榮宏唱自己父親寫的歌，是否有不一樣的感覺？

洪榮宏坦言，其實他十四歲開始在外闖蕩，有點知名度時，他們跟父親還是一直沒有聯繫，後來唱片公司向父親邀歌，他唱著父親寫的歌，內心的感覺真是五味雜陳。記得有一回，父親對他發脾氣，責怪洪榮宏未將他寫的歌選做主打歌；一向對父親相當「尊重」的洪榮宏，當時因為壓力已養成酗酒的習慣，面對父親的責備，酒後的洪榮宏不知哪來的膽量，竟跟父親頂嘴。

如今回想，洪榮宏表示：當時台語唱片界有三個詞曲大將，就是黃敏、吳

晉淮和洪一峰，每個人都希望自己寫的歌能被當成主打歌，但唱片公司自有考量，父親的要求的確讓洪榮宏很為難。父親曾自譜詞曲為他寫過一首〈有話坦白講出來〉，洪榮宏笑著說：「至少當時父親真的是『有話坦白講出來』，說他真的『很生氣』！」

母親因為信仰基督後，願意原諒父親，洪榮宏三十歲那年正式受洗成為基督徒後，也跟母親一樣悅納父親。洪榮宏表示：「我想這些年來，上帝一直在修復我們父子間的傷痕，至今依然。」

與洪榮宏道別時，已是萬家燈火，天空飄著毛毛細雨，突然想起洪榮宏曾唱過的一首歌〈阿宏的心聲〉：

就讀國小時，一年幾乎有一半的時間要跟著父親到處公演，洪榮宏為此經常請假趕場。
（洪榮宏提供）

陣陣小雨陣陣落，
渥得身軀濕糊糊，
看故鄉的一片山埔，
也是塊落雨，
這款的凄慘日子叫伊怎樣度，
返去故鄉，
無論怎樣艱苦也甘願，
故鄉的爸爸，
故鄉的媽媽，
不知勇健無？

當年那個在日本等待演出機會的小男孩，因為掛念母親毅然返回台灣；遇到良師為他安排完善的栽培計劃，又因不忍母親挑起一家重擔，只好放棄大好機會，開始走唱分擔家計。在歌壇起起伏伏，風風雨雨這麼多年以後，小男孩長大了，已是三個孩子的父親，如今在他的心中，因為虔誠的信仰而滿佈陽光，就像他在〈吃果子拜樹頭〉這首歌中所寫的：

吃果子，拜樹頭，
喝泉水，思源頭，
人生種種愛在其中，
不通忘記幸福的本源……

我們且祝福洪榮宏，在主持界穩固腳步後，能再次以歌聲對這片孕育他的土地唱出愛與關懷。

寶島歌聲

風風雨雨這多年

陳桂珠・洪榮宏作詞
洪敬堯・洪榮宏作曲

Key: C

```
|4/4 |: 3·    2 3   1 2 | 3 2  3 565· 3 | 6·  5 6·   5 3 |
```

走　西東　阮的　命運親像風　時時　刻刻　阮來

```
| 2 3 5 3 2·  5 | 3·  2 3·  3 | 6 5 6 1 6·  5 3 |
```

想著　故　鄉　日頭　落西　引阮暗悲傷怨

```
| 2·  2 3 6 5 3 5 | 5·  5 6 1 5 6 5  5 · 3 |  2  3   1 2 |
```

嘆　為情來　流浪　嗯⋯⋯⋯⋯今日　返來　心情

```
| 3 2  3 565· 3 | 6·  5 6·  5 3 | 2 3 5 3 2·  5 |
```

親像海波浪　往事　回頭　怎樣袜凍相　逢　孤

```
| 6 1  6 6· 5 | 7 6·  5 5 | 5  6· 5 6 3 5 6 5 6 1 |
```

孤單單　　沒人作伴　　當年　情景浮現阮的心

```
| 2  -   -  1· 2 §| 3 1· 2 3  2 1 | 2 2 2· 3 5 5· 6 |
           §
```

內　　　猶原是猶　原是風風　雨雨的　暗瞑又來

寶島歌聲

| i 5 · 6 i | i 2 | 3 5 6 · i 2 | i 2 3 | i · 2 3 2 i |

到 又 來到昔日 離別的 窗邊 雖然是 雖然是 風風

| i 2 3 · 2 3 · 2 i | 2 · 2 i 6 5 6 · i i — |

雨雨這多年 心情 還是一片稀 微

1.

2.

| i — — i · 2 | i — — i · 2 | 3 i · 2 3 2 i |

微　　　猶原微　　　猶原是 猶原是 風風

| 2 2 2 · 3 5 5 · 5 i | 5 · 6 i | i 2 | 3 5 6 · i 2 | i 2 |

雨雨的 暗瞑 又 來到 又 來到 昔日 離別的 窗邊 雖然

| 3 i 2 3 2 i | i 2 3 · 2 3 · 2 i | 2 · 2 i 6 5 6 i | i — — |

是 雖 然是 風風 雨雨這 多年 心情 還是一片稀 微

◎ 詞由常夏音樂經紀有限公司授權使用。

曲由豐華音樂經紀股份有限公司授權使用。

寶島歌聲

43

長期投入民主運動，創作一首首激勵人心的歌曲，王明哲卻始終謙稱自己的渺小，只希望能在血濃處開出自由花，而那些花也是沒有名字的。（鄭恆隆攝）

血濃處開出自由花 王明哲

用歌謠見證台灣歷史

王明哲說：當你瞭解了、看見了，

這社會的不公不義，

你會覺得追求榮華富貴，

不去付出，是一種罪惡。

為理想孤注一擲的他，

選擇將一生最菁華的青春奉獻給台灣，

見證民主過程的優美旋律，

感動無數珍愛這塊土地的人。

戒嚴時期的台灣，人民的自由天權受到壓迫與箝制，勇於發言爭取言論自由甚或獨立建國言論者，便被認定為「異議份子」，人民追求自由、獨立的聲音只能在社會底層醞釀、發聲，每逢遭遇挫折、打壓，失落、無奈的時候，王明哲的歌總是提供了有力的詮釋；而在為台灣前途尋找方向時，王明哲的歌則提供了明確的指針。在台灣追求民主的歷史潮流中，無數熱愛這塊島嶼的人們接受王明哲的音符洗禮，用歌聲唱出台灣人的勇氣與希望。

剛退伍時的王明哲相當清瘦，在板橋的一家「吉他屋」學習古典吉他，奠下音樂創作的基礎。（王明哲提供）

｜連睡覺都在練琴｜

恆春車城，一個最容易擁海入懷的地方；一九五五年，王明哲於海濤聲中出生。受日本教育的父母，時常哼唱日本曲調，從此這些音符便深印王明哲的腦海。從小對音樂就特別喜愛的他，一直沒機會接觸音樂教育，國小時只能在一旁羨慕地欣賞校長的女兒演奏鋼琴。

真正開始接觸音樂

是在軍中，當時「五燈獎」、「六燈獎」比賽風靡全台，軍中同袍常帶來吉他，休息時借來亂彈一番，卻引動從小嵌印在腦海中的音符。退伍後到台北工作，

連睡覺都抱著吉他的王明哲（左），短短三個月就受指導老師詹達能（右）之邀，擔任助教。（王明哲提供）

在板橋一家「吉他屋」跟隨就讀於醫學院的日本華僑詹達能學習古典吉他，「剛開始學吉他時拼命練習，連睡覺都抱著吉他。」三個月後，吉他老師便邀請進步神速的他擔任助教。

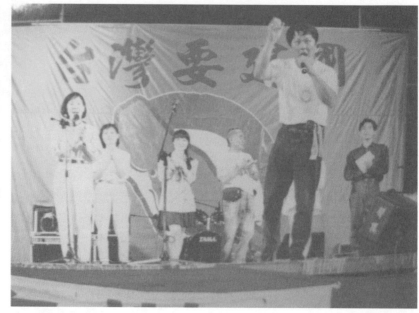

在台灣民主狂飆的年代，王明哲從一個民主運動的觀察者、參與者到見證者，哪裡需要安慰，他就去哪裡。（王明哲提供）

學了一年多以後，求知慾旺盛的他想學採譜，於是買來大量音樂書籍自修。而在合聲學方面，他則非常感激周昇汐先生的啟蒙與指點。沒有經過學院派的音樂訓練，單憑天份和苦讀，讓他的曲風在樂壇自成一格。

一九八二年，他寫下第一首台語創作曲〈故鄉的愛人〉，紀念一段多情癡狂的歲月：與初戀女友的感情，因女方父母反對，只好黯然離開故鄉，執著、專情的他，一直視這段感情為生命中純美的起點：

> 想起心愛的人，
> 恬在阮故鄉，

> 雖然無奈來分開，
> 心內猶原你一個……

｜犧牲換來覺醒｜

畢業於屏榮高職化工科的他，在台北自行創業經營「化工材料工廠」，經常騎著摩托車從樹林到羅東、宜蘭等地做生意，穩定的收入原可讓一家大小舒適地過日子，卻在一次偶然的因緣中，使他變身成見證台灣民主運動的詞曲創作者。

一九八五年，台灣仍處於戒嚴時期，即所謂的「黨外時代」，當時尤清

和林豐正競選台北縣長；有一回他到宜蘭送貨，回家途中經過板橋後埔國小，在好奇心驅使下擠入人群，聽尤清發表政見，「當時聽到尤清批評政府時，因長期的國民黨教育影響，認為『罵政府是不對的』，但是在現場〈一隻鳥仔哮救救〉和〈黃昏的故鄉〉這些歌曲的感染下，竟感動得流下淚來。」

身處戒嚴時期，雖然參與的民眾不少，但因畏於現場到處都是情治單位的「抓耙仔」，沒有人敢幫忙發傳單，當工作人員把一大疊傳單拿到他手中時，王明哲也不多加思索，就熱心地幫忙發送。隔天，一位長期支持黨外活動的客戶，看到他幫忙發傳單，便開始拿黨外雜誌給他看，「當時這些黨外雜誌都藏身在書局或書報攤中，老闆還要看熟客才肯拿出來。」

後來這位客戶邀他參加黨外活動，王明哲記得，當時在五樓開會，一邊開會還要從五樓窗戶看看窗外是否有人追蹤。迫於當時的政治氣氛，

很多人不敢加入民進黨，於是籌組三峽、鶯歌地區的「三鶯聯誼會」，組會過程中發生的怪事，王明哲至今仍百思不解。

「當時開會地點在迴龍，一到現場就看到警車，但警察按兵不動，與會人士也陸續進入會場，會場中有位小姐要求每個人簽到並留下通訊資料。會議結束後隔天大家聊起時，居然沒有人認識這位小姐，而這份簽到的資料也不見蹤影。」

從黨外書籍汲取的資訊以及自己的用心觀察，王明哲開始瞭解台灣的血淚歷史，及長期以來所遭遇的種種不公與

一九八五年，台灣仍處於戒嚴時期，當時尤清和林豐正競選台北縣長，王明哲（右）因好奇參加尤清（左）的政見發表會而改變他的一生。（王明哲提供）

王明哲（左）為傅雲欽律師（中）在「寶島新聲TNT」所主持的節目創作多首歌曲。
（王明哲提供）

當時「三鶯聯誼會」會址隔壁就是洪奇昌的服務處，他把剛寫好的歌拿到洪奇昌辦公室毛遂自薦，洪奇昌介紹他去找周清玉和邱垂貞。邱垂貞聽過這首歌後，邀請他出席當晚在馬偕醫院舉行的「第一屆台灣人權之夜」，並現場演唱這首作品，這是王明哲第一次在公開場合彈唱自己的作品，相較於以往黨外活動所演唱的曲目大多改編自台灣歌謠，王明哲的創作讓與會人士感動落淚。

回想當時的心情，王明哲表示：「台灣人在追求民主、自由、人權與獨立的過程中，很多先行者無畏地付出，為永續的台灣奠基，期待透過我所創作的歌曲，喚醒更多人一起來打造公理、正義的殿堂。」這首〈犧牲換來覺醒〉後來得到美國台灣同鄉會長老教會的認可，成為該教會的聖歌之一。

壓迫，「台灣人要『出頭天』就一定要做自己的主人！」內心澎湃的激情，在使命感驅使下轉化為詞曲創作〈犧牲換來覺醒〉：

失去尊嚴來被壓迫，
人生有啥意義，
人無自尊像無靈魂，
社會已無公理，
台灣人台灣人愛覺醒，
拍拼為自己，
榮華富貴無啥意義，
犧牲換來覺醒……

| 寫歌諷刺抓耙仔 |

王明哲對於各種社會運動付出相當大的熱情，他的作品不但在街頭的反抗運動場合中被傳唱，在當時風起雲湧的電台節目中，也不難聽到這些富含戰鬥力的歌聲。王明哲更幾度帶著吉他上指標性電台「寶島新聲TNT」，由傅雲欽律師主持的招牌人氣節目「空中夜行」，即席創作、演唱，為馬拉松般的節目轉換氣氛，甚至為該節目創作〈空中搖滾〉與〈空中夜航〉兩首開場及串場音樂。

一九九〇年代初，言論自由尚未完全開放，地下電台常被抄台，其中最頻繁的就是TNT、綠色和平、台灣之聲等。抄台的人大多選擇半夜行動，約七、八個人蒙面進入，強行搬走電台錄音設備，沒有任何公文證件，也沒有警察陪同，手法蠻橫卑劣；這些人多為情治人員，被稱為「抓耙仔」。

一回，TNT被抄台不久又復台，王明哲有感而發地寫下敘事歌〈抓耙仔的心聲〉，以第一人稱的反諷姿態出現，控訴的張力更強，鮮活地描繪出「抓耙

王明哲（左）創作的〈犧牲換來覺醒〉，是一九九六年彭明敏（右）參選總統時的競選主打歌。（王明哲提供）

寶島歌聲

49

仔」掙扎的身影，也見證時代前進過程中的辛酸與無奈，頗具戲劇效果：

> 做一個抓耙仔真悲哀，
> 歸工緊張誰人知，
> 行東行西心臟 pit pok tsa，
> 為著獎金來抄台，
> 講到彼個TNT真厲害，
> 透早抄台伊暗攔復台，
> 節目精彩阮真愛，
> 覆面抄台是無奈……

當TNT面臨抄台危難，王明哲的〈TNT之歌〉、〈抓耙仔的心聲〉、〈真趣味〉、〈最深沉的情感〉等多首應時歌曲，堅定了護台群眾的意志，同時也紓緩了警民對峙的緊張。

除了幽默的電台小品，也有不少「重鹹」的曲子，由史明（施朝暉）作詞並親自演唱的〈台灣民族主義〉，王明哲就以軍歌般的抑揚頓挫，道出這位獨立運動前輩畢生的理念。

談起和史明合作寫歌，王明哲說：「其實那是場美麗的誤會。」當時他積極投身民主運動時，一回，有位女士問他：「史明先生邀請你到日本為他寫歌，可以嗎？」未曾踏出國門的他，心想有人提供免費的機票和食宿，這麼好

的機會放棄多可惜，便應允到日本，一到日本才知道是接受「思想訓練」；一生積極推動台灣獨立的史明，在日本經營中華料理店，所有的財產都用於資助無數台獨份子與台獨活動，並出資訓練熱愛台灣的有志之士。

「在日本受訓兩次後，才真正瞭解政治和生命的意義，最讓我感動的是，受訓返台時，史明先生送給每個人安家費十萬日幣，雖然下著大雪，仍親自到車站送行。」從日本受訓返台後，王明哲開始沉潛，改由關心勞工和幫助弱勢團體做起。直到一九九三年，史明從日本返台，兩人才合作寫歌。

| 台灣魂紀念鄭南榕 |

反抗運動的人、事、物是王明哲的創作領域，其中最震撼人心的當屬為殉身在烈火中的鄭南榕所寫充滿戰鬥氣息的〈台灣魂〉：

> 戰鬥 戰鬥 戰鬥 戰鬥 戰鬥，
> 建國 建國 建國 建國 建國，
> 建國的腳步漸漸逼近，
> 咱就愛有信心，
> 犧牲嘛甘願，無怨恨，
> 願死做台灣魂……

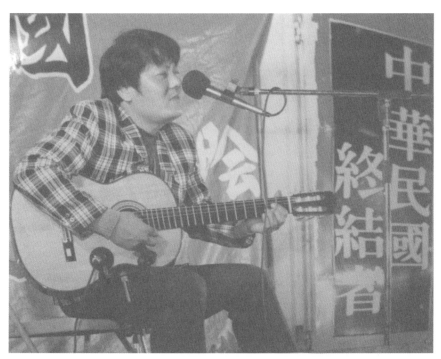

從事台灣獨立運動的林永生，一九九一年在獄中完成〈海洋的國家〉歌詞，由王明哲譜曲。林永生出獄後舉辦台灣正名「中華民國終結者」活動時，王明哲上台獻唱。（王明哲提供）

　　一九八九年四月七日，鄭南榕為爭取百分之百的言論自由而自焚，第二天，王明哲在震撼之餘寫下此曲，隔年，葉菊蘭以「母親的聖戰」為主軸，參選立法委員，就用這首歌做競選歌曲，順利以最高票當選。

　　當時滿腦子理想的他，根本無心於事業，每回演唱完自己創作的歌曲後，就有很多民眾建議他錄製成錄音帶，然而全心全力投入民主運動的他，經濟狀況早已入不敷出，後來有熱心民眾捐錢，才著手製作【台灣魂】專輯，「由

於經費有限，錄音地點選在從事廣播工作的吳清琪家裡，因設備簡陋，無法剪接，所以每首歌都必須一次完成。」

　　專輯出版後，「全美台灣同鄉會」極力邀請他赴美巡迴演唱，當時他和陳明仁、陳豐惠組成「台灣魂三人行」赴美表演，由於反應熱烈，幾乎唱遍全美各城市，「在美國巡迴演出時，感受最強烈，因為很多人都因名列黑名單而無法返台，有些偏僻城市甚至沒看過台灣人。」連續八年受邀赴美巡迴演唱，留學生劉大元稱他為「流浪時空的吉他手」，王明哲還曾受邀到巴西、加拿大等地演出。

　　從事台灣獨立運動的林永生，大學時就曾因主張言論自由而入獄五年，一九九一年又因「台建事件」被捕入獄，他在獄中完成〈海洋的國家〉歌詞，透

過林雀微女士拿給王明哲,還拿了兩萬元,要他到台灣最高峰玉山尋找靈感。王明哲拒絕拿這筆錢,並在看完歌詞後,當下就領會這位多年好友的心情,大約十分鐘的時間便完成此曲。後來王明哲在「台灣的店」正式發表這首歌曲,又在廣播電台和許多選舉場合播放,引起相當大的共鳴。

這首歌首段以「鮮紅」象徵台灣人民熱情、土直的個性;次段以「翠綠」來表現台灣這片土地的旺盛生命力;末段則用「純白」來展現台灣人民追求自由民主的強烈企圖心,最後以「充滿喜樂,充滿喜樂,咱是海洋的國家」表現出台灣追求獨立、自主的訴求,也期勉台灣的子孫們能有尊嚴地立足於世界。

〈海洋的國家〉之所以廣受喜愛,在於其朝氣十足的節奏旋律,跳脫出如戒嚴時代引用日本曲調翻唱的〈黃昏的故鄉〉般的那種自怨自艾,為滿佈荊棘的台灣建國道路注入勇氣。然而作詞者林永生卻於出獄後不久罹患癌症去世,而這首歌也成為林永生的唯一創作:

> 鮮紅是熱情,單純土直,
> 台灣人的心肝……
> 翠綠是寶島,美麗山河,
> 落土項攏會活……

> 純白是自由,民主光明,
> 無限的地平線……

雖長期忘我地投入民主運動,創作一首首激勵人心的歌曲,王明哲卻始終謙稱自己的渺小,「我常於人類的災難之後,走在貧瘠的土地上,我撒種,在血濃的地方便開出花來,而那些花也是沒有名字的。在歷史的大浪中,許許多多的步履,都留下感人的紋路,沒有人記得他們的名字,只有深深的腳印,印在歷史的路上。」淡淡的語氣中,蘊含濃濃的愛鄉情懷。

|蠟燭有心還垂淚|

在台灣民主狂飆的年代,王明哲從一個民主運動的觀察者、參與者到見證者,無數個夜裡,哪裡需要安慰,他就去哪裡;那些用生命意志完成的歌曲,仿如從靈魂深處爆發出來的吶喊,震撼無數珍愛這塊土地的人們。然而,平凡、簡單的妻子,無法瞭解他為何像著魔似地投入音樂創作與民主運動,不但荒廢了事業,也在孩子的成長過程中缺席;攜手來到生命的雙叉路,一個血性豪情,一個純樸安分,生命基調的巨大差異,注定了分道揚鑣的結局。

自從一九九一年和莊柏林合作第一首歌詩〈自汝離開了後〉以來，兩人便致力於將文學型態的現代詩，譜寫成讓人容易理解又能琅琅上口的歌詩，其中曲風輕快的〈苦楝若開花〉，不但可以透過歌詞瞭解苦楝樹的生態，宛如童謠的輕快曲風，也讓人勾起甜蜜回憶：

十五年前的王明哲，彈著吉他逗女兒開心。（王明哲提供）

一九九三年，妻子棄他而去，留下三個孩子，當時最大的兒子只有十一歲，還患有自閉症。面對驟然變調的生活，王明哲滿心苦楚與歉疚。隔年，莊柏林將發表的詩作「薊花」拿給王明哲，並訴說背後那份只能當做生命中曾經擁有的美好情懷。遭逢婚變的王明哲，想著自己的傷痛和〈薊花〉背後的淒美，夜突然寂寞起來，孤獨僻靜的角落，一顆漂泊的心無處寄託，他整夜譜曲，流淚到天明：

苦楝若開花，就會出雙葉，
苦楝若開花，就會出香味，
紫色ㄟ花蕊，隨風搖隨雨落，
苦楝若開花，就會春天來，
苦楝若開花，就會結成籽，
紫色ㄟ花蕊，隨風搖隨雨落，
田嬰仔停佇唇邊角，
白頭殼樹頂做巢，
一陣囝仔佇樹仔腳，
掠蟋蟀仔塊相咬。

欲將薊花放袂記，
卻在夢中雨水滴，恬恬徘徊，
山峰綠葉，今世袂凍再相會。

莊柏林以寫實手法，描述兒時故鄉的情景。日治時期，日人曾因苦楝會在春天開出美麗的紫色花朵，就像其本國

的櫻花一樣，於是在嘉南平原到處種植，甚至當做路樹，讓紫色的花朵開滿鄉野春郊。

苦棟是落葉樹，冬季光透；據民間故事相傳，苦棟樹原本於冬天時仍枝葉茂盛，有一回，尚未登基的「臭頭皇帝」朱元璋，行乞完後想躺在苦棟樹下小睡，才一躺下，臭頭繭就壓到苦棟子，痛徹心扉，因此生氣地開金口詛咒：「苦棟仔死過年。」自此以後，苦棟樹每到冬天就全身光透。但春天一來，葉花便同時自枝枒間迸出，花蕊含蘊幽幽香味，白頭翁接著來築巢，並於夏天啄食苦棟子；而掉下的苦棟子，則經常被小孩們撿去當成彈弓的銃子，樹幹也是削成陀螺的好材料。

「莊柏林充滿童趣的筆法，讓我想到兒時的種種趣事，但文字闡述畢竟較為抽象，歌曲卻必須是具象的旋律，所以我用西樂合聲融合台灣五音調特質，以輕快的旋律來譜寫。」王明哲說完便輕輕哼唱，宛如回到年少時光。

｜白蘭花定根石縫中｜

二十幾年來，他用生命寫音樂，用音樂寫日記，除了早期的政治事件創作外，從雛妓問題到環境保護，王明哲將生活中所看所感的點點滴滴，都訴諸於生動多采的樂章，他和許多學者、詩人、教授合作創作，一九九五年譜寫〈思念的歌〉和〈期待〉，由鳳飛飛演唱，佳評如潮。

他用一去不返的青春，深情唱出對台灣最忠貞、完整的愛，儘管婚姻破裂，儘管一無所有，他用音符無悔地擁抱曾經走過的歲月。如今民主改革開花結果，他也遇到生命中的紅顏知己，幾年前兩人攜手搬到高雄，一起奮鬥，認真創作；他在高雄和林慧哲合組「雙哲音樂工作室」，開始童謠創作，也開始玩電吉他。

「五、六年前，決定脫離政治搬到高雄後，就開始寫童謠，因為小孩子的聲音最美、最純真無邪，在小孩子的世界裡，我找到真正的快樂。」王明哲笑談，在童謠的世界裡，慢慢讓自己從積極投入民主運動的激情中沉澱下來，尋回過去的自我，找回音樂創作的理念。

二〇〇四年，創作曲〈白蘭花〉獲得中華文化復興總會「台灣之歌」詞曲創作徵選的優選，王明哲表示：「這首歌其實是十幾年前的作品，但一直無法有個讓自己滿意的結局，直到送件前兩天，總算想出滿意的歌詞。」

不驚冷風不驚霜凍，
定根石縫中，
春夏秋冬花開花謝，
在阮ㄟ故鄉。

王明哲表示：「這首歌所指的白蘭花，是深山石壁上的野生百合，該植物的特色是根部枯竭後，會在翌年奇異地開出一朵美麗無比的白色花朵，再隔年開出兩朵，逐年增加，生生不息，因不知確切學名，鄉間人士慣以『白蘭花』泛稱。」

〈白蘭花〉透過素樸的音樂，以白蘭花做為隱喻，傾訴並敘述台灣人強韌的生命力，淒寂的曲調蘊含強大的張力，歌詞則寫出台灣人的處境，無數人用青春熱血、生命，吐完最後的芬芳，努力傳承，打造台灣民主花園中最華美炫奇的景觀，開出一朵又一朵聖潔美麗的自由之花。

港都的夜，伴隨著王明哲自彈自唱〈恆春的思想枝〉歌聲，溫馨中有淡淡的哀愁、淺淺的寂寞。曾經，熱血沸騰，為台灣民主不惜犧牲生命；曾經，一身孑然，妻子離去、事業荒廢；但他仍不改心志，「不驚冷風不驚霜凍，定根石縫中」。如今，在南台灣熱情豔陽的照耀下，他找到生命中的知己和音樂創作理想，在他悠揚、響亮的口哨聲中，我們期待王明哲蛻變後的新曲風，再度吹拂他奉獻無價青春的美麗島嶼，在自由民主的土地上，開出最燦爛的花朵。

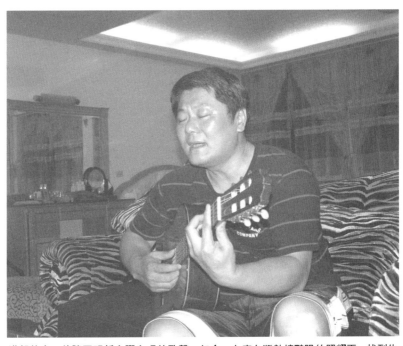

港都的夜，伴隨王明哲自彈自唱的歌聲，如今，在南台灣熱情豔陽的照耀下，找到生命中的知己和音樂創作理想。（鄭恆隆攝）

寶島歌聲

苦楝若開花

莊柏林　作詞
王明哲　作曲

Key: G

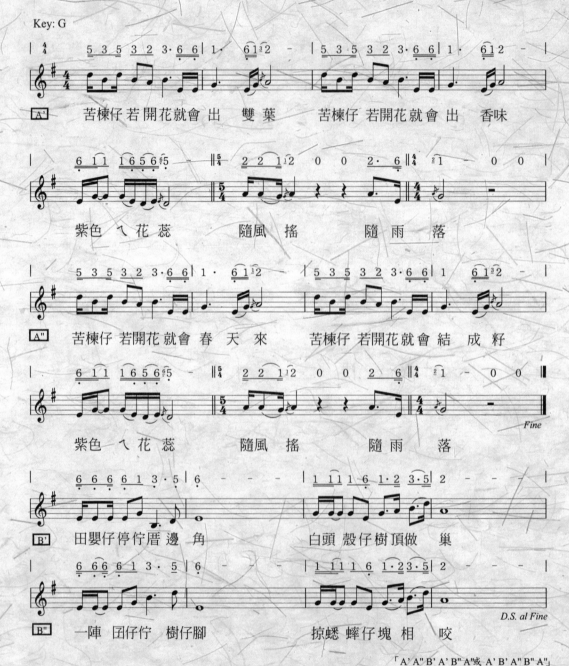

苦楝仔若開花就會出　雙葉　　苦楝仔若開花就會出　香味

紫色ㄟ花蕊　　隨風　搖　　隨雨　落

苦楝仔若開花就會春　天　來　　苦楝仔若開花就會結　成　籽

紫色ㄟ花蕊　　隨風　搖　　隨雨　落

Fine

田嬰仔停佇厝邊　角　　白頭殼仔樹頂做　巢

D.S. al Fine

一陣　囝仔佇　樹仔腳　　掠蟋蟀仔塊相　咬

「A' A" B' A' B" A" 或 A' B' A" B" A"」

白 蘭 花

王明哲 作詞
作曲

Lento (♩ = 76)

```
3 5 5 3 2 3 3 1 | 6 6 2 1 6 5 - | 3 3 5 6 1 6 1 3 |
```

蘭花 生在 深山 林內　無人　在看顧　　自己 生根 自己 發葉

```
2 1 6 1 2 - | 3 5 5 3 2 3 3 1 | 6 2 1 6 5 - |
```

自己芬　芳　　忍受 雨水 受盡冷風 恬在深山中

```
3 3 5 6 1 6 1 3 | 2 1 6 5 6 1 - | 1 - 0 0 ‖
```

猶原 開出 美麗 可愛 ㄟ 笑　容

```
6 1 6 1 2 - | 2 2 1 2 3 - | 3 3 2 3 5 3 |
```

白　蘭　花　　白　蘭　花　　花蕊 開嘎 滿　滿

```
2 - - - | 3 5 5 3 2 3 3 1 | 6 2 1 6 5 - |
```

是　　　　不驚 冷風 不驚 霜凍 釘根 石縫中

```
3 3 5 6 1 6 1 3 | 2 1 6 5 6 1 - | 1 - 0 0 ‖
```

春夏 秋冬 花開 花謝　在 阮 ㄟ 故鄉

一九六七年自日本武藏野音樂大學畢業的蕭泰然，返國後正式展開教學、演奏與作曲生涯。（蕭泰然提供）

浪漫主義鋼琴詩人

美妙音符撫平傷痛

蕭泰然

古希臘哲學家柏拉圖有句名言：

「每一個人若被愛所感觸，就必成為詩人。」

被譽為「東方的拉赫曼尼諾夫──

最後的浪漫主義鋼琴詩人」的蕭泰然，

集鋼琴家、指揮家與作曲家於一身，

他所譜寫的詩歌與樂曲，

深刻表述台灣人的心聲與渴望，

且細膩描繪台灣之美，

他對台灣土地與人民的真摯情愛，

成為他創作樂曲時無盡湧現的靈感。

隨著新春的到來，二次大戰的煙硝暫時熄去，各行各業都歇業，虔誠地「禁食祈禱」，然而初為人父的蕭瑞安醫師，卻因跑遍整個高雄市始終找不到開業的婦產科而急得滿頭大汗，最後只好將臨盆的妻子緊急送回鳳山娘家，由擔任產婆的親戚在難產下接生蕭泰然，那是一九三八年，日治時期的「御正月」。

選在這麼特別的時辰誕生，似乎意味著他和這塊土地聯繫著一份特殊的緣份。蕭泰然的父親蕭瑞安醫師是長老教會長老，母親蕭林雪雲，早年曾赴日本接受音樂教育。蕭泰然從孩提時期開始，就在擔任鋼琴教師的母親啟蒙下，接受各式各樣的音樂，七歲就曾首度公開演奏。

| 投身音樂　家庭起風波 |

提及兒時認識音樂的過程，蕭泰然說了段有趣的記憶：「母親喜歡宗教音樂，我很小就聽過韓德爾的〈彌賽亞〉。父親擁有許多珍貴的七十八轉唱片，由於七十八轉的唱片錄音時間有限，我小學三年級聽貝多芬小提琴協奏曲，在第二樂章接第三樂章的trill（顫音）時，總要翻唱片，直到三十三轉唱片出現後，我才知道這個trill不是用來分段的。」

一九四〇年代，高雄地區只有兩架鋼琴，蕭家儼然成為高雄地區具代表性的家庭，蕭泰然記得，當時家人還曾用板車拖著鋼琴到高雄的勝利戲院表演。從小在父母自然引導的方式下學習鋼琴，讓他的音樂天賦、音樂養成教育及信仰理念，在日常生活中渾然天成。蕭泰然記得母親曾對他說過：「你是我教

蕭泰然出生於日治時期的「御正月」，選在這麼特別的時辰誕生，似乎意味著他和這塊土地聯繫著一份特殊緣份。（蕭泰然提供）

蕭泰然年少時即決定在音樂領域奉獻心力，卻無法得到父親支持，最後在台南長榮中學校長戴明福向父親勸說下，才得以踏上學習音樂之路。（蕭泰然提供）

過的學生當中，反應最快，最有天份的一個！」

出生於高雄，卻與台南古都關係密切。就讀台南長榮中學時，他的音樂才華就已嶄露頭角，據他的高中同學、曾任台灣國立交響樂團第二小提琴手的林永和表示：「長榮中學正門進來的英式排樓，一樓有間琴房，常可聽到蕭泰然的彈琴聲，他最愛蕭邦的作品，一彈就是整個下午。」

唸高中時，蕭泰然已決心將一生投入音樂世界，然而台灣人子承父業的觀念卻影響著他當齒科醫生的父親，希望生為長子的他將來也能成為醫生，因此在父子之間掀起一場家庭風波。當時台南長榮中學校長戴明福先生是蕭泰然父親的老同學，在惜才殷切下解圍勸說：「你的兒子泰然將來若當了醫生，也不過是一個普普通通的醫生，因為他的志趣不在這裡，假如讓他去學音樂，將來的展望無可限量。」

在戴校長的勸說下，蕭泰然的父親欣然接受他的意見，讓他終於如願地踏上音樂的不歸路，開始譜寫其璀璨不朽的人生樂章。

名師指導　感人師生情

蕭泰然在學習鋼琴的旅程上，首先由母親啟蒙，繼之有高錦花、高慈美、李富美、德明利姑娘等名師熱心栽培，一九五九年考入當時台灣最重要的音樂高等學府「台灣省立師範大學音樂系」，在這裡他遇上甫從法國學成返台的許常惠。

「許常惠教授是我在師大時的作曲老師。他那時剛從西歐文化中心的法國巴黎學成歸國，懷著一股熱情，期待將新潮流的現代音樂帶回台灣生根。他的作品在台北發表後，果然引起極大的震撼，從此台灣樂壇才有現代音樂出現。」

蕭泰然表示，在此之前他寫過不少小曲，當他們在第一堂課發表自己的作

服役時的蕭泰然。（蕭泰然提供）

一九七二年，基督教救世傳播協會發行蕭瑞安
作詞、蕭泰然作曲的神劇「耶穌基督」唱片。
（蕭泰然提供）

品時，他的習作引起許常惠的注意。下課後，惜才心切的許常惠馬上要收他為私人學生。蕭泰然當時告訴許常惠：「許老師，我現在的情況，實在無法另繳學費，怎麼能再到府上去學習作曲呢？」許常惠非常誠懇地對他說：「放心！是我叫你來的，就不收學費。」

這種境遇，幾年後竟然又發生在日本武藏野音樂大學的作曲課上，使他成為當代日本名作曲家藤本秀夫、中根伸也教授的入室弟子。當他於一九六三年及一九六七年先後畢業於台灣師範大學與日本武藏野音樂大學後，便返國正式展開教學、演奏與作曲生涯，先後任教於私立文藻女子外語專校、台南家專音樂科、台南神學院及師範大學。

「留日期間我便偏向作曲研究，當時家住高雄，既然有機會每週北上教課，就求教於奧籍音樂家蕭茲博士，研習鋼琴與作曲。我們之間雖是師生關係，卻親如父子，情如摯友，他在作曲技巧與鋼琴藝術上，均對我有非常深刻的啟示。」如今常在世界各地被鋼琴家與聽眾深深喜愛的雙鋼琴曲〈幻想圓舞曲〉，就是蕭泰然在一九七五年為感謝蕭茲博士而作的樂曲。

| 婦人儆醒　重回音樂路 |

然而，蕭泰然平靜的生活卻於一九七七年因憨厚的蕭夫人在商場上投資失利而起了波瀾，只好在隔年選擇移民美國洛杉磯，幸得朋友湊錢開了間藝品店。不過，獨立照顧四名子女的忐忑與辛苦，並未讓他放棄鍾愛的音樂，他在租來的鋼琴上擺面鏡子，一邊彈琴一邊隨時「觀照」來客。

有一天，店裡進來三位老婦人，在聽了他的鋼琴演奏後，娓娓地說了兩句：「Young man !?Why are you here ?」意思是：「像你這種應該在舞台上演奏的人材，為什麼屈就在這裡呢？」受到如此的儆醒，蕭泰然當下意識到：莫非是上帝透過這三位老婦人傳

寶島歌聲

蕭泰然在一九九九年攝於莫斯科凱旋門。（莊傳賢攝）

卻已深入現代派的領域，而不失其優美的旋律與豐富的和聲色彩，好像打開天窗，看到那神秘的滿天繁星，使我情不自禁地寫出一曲又一曲對大自然與生命的讚歌。」

一九八八年年底，蕭泰然完成〈小提琴協奏曲〉，此協奏曲被譽為「台灣人的史詩」，是他作曲的新里程碑，讓他由鄉土的民族音樂家，蛻變為國際性的音樂家。一九八九年，獲頒台美基金會人文科學獎，同時接受台灣人聯合基金會之託，於一九九〇年完成〈大提琴協奏曲〉，一九九二年完成〈鋼琴協奏曲〉等大型樂曲，不僅為台灣子孫留下寶貴的文化資產，讓台灣的優秀演奏家得以在世界的舞台上演奏自己國家的樂

來的旨意？「趕緊回到音樂之路吧！別在這裡浪費時間了！」是上帝讓他一無所有後，鼓舞他重新再起。於是，年近耳順的他收拾店舖，於一九八六年進入加州大學洛杉磯分校，與女兒一起就讀音樂研究所。

一生都在追求音樂理想的蕭泰然，回想起重當學生時的心情說：「我的『學生時代』一直繼續著，確實有學不完的功課與寫不完的樂曲。一九八七年，在洛杉磯加州大學教授Dr.Kim的指導下，完成了研究所的現代作曲課程，從此我的音樂有了顯著的轉變。在風格上，我仍然偏愛富於感情的浪漫派，但作品的內涵與手法

蕭泰然所創作的大型樂曲，讓台灣的優秀演奏家可以在世界舞台上演奏自己國家的樂曲。左起為蕭泰然、馬友友、林昭亮。（蕭泰然提供）

一九八八年，蕭泰然（中）完成〈小提琴協奏曲〉，此協奏曲被譽為「台灣人的史詩」，此圖攝於首演之夜。
（蕭泰然提供）

曲，也讓蕭泰然在國際樂壇佔有一席之地。

｜垂涎三尺的點心擔｜

客居異鄉，他將濃濃的思鄉愁緒寫成歌曲，一九七八年在美國亞特蘭大自譜詞曲寫下〈出外人〉，表達異鄉遊子的心情：

咱攏是出外人，
從遠遠的台灣來，
雖然我會說美國話，

言語會通心袂通，
咱攏是出外人，
從遠遠的台灣彼，
有咱的朋友與親人，
不時互相在思念……

身處異鄉，除了牽腸的思念之外，最懷念的應該就是台灣的小吃點心，許多留學生都曾經因為思念故鄉的蚵仔煎、擔仔麵，整夜輾轉反側，猛吞口水到天明，而蕭泰然也把台灣各具特色的小吃點心譜寫成曲，〈點心擔〉幽默俏皮的旋律因此成了同居異鄉的台灣鄉親

見面時，最喜歡也最垂涎三尺的歌曲：

> 想著楊桃湯冬瓜茶，
> 心涼脾肚開，
> 若是 Seven Up，Coca Cola，
> 氣味天差地，
> 想著楊桃湯冬瓜茶，
> 來啊！飲一杯，再一杯！
> 台北圓環仔、新竹貢丸、
> 彰化肉圓仔、貓鼠麵、
> 台中鵝仔肉、台南擔仔麵、
> 高雄海鮮、屏東碗粿……

除了創作懷鄉歌曲之外，蕭泰然也積極促成海外台灣音樂菁英大會師；一九八二年，由他和「台灣音樂社」發起人許丕龍共同策劃，聚集了三千華人在水晶大教堂內舉行南加州感恩節音樂會。對於舉辦這場音樂會，他有積極的想法：「過往華人為凝聚鄉愁，常舉行同鄉會，但那只是消極的解鄉愁，並不能將自己的信心建立起來，把民族的優點散播出去。」當僑民首次看見、聽見自己民族的樂曲在莊嚴盛大的音樂廳演出，民族情懷隨之沸騰，紛紛紅了眼眶，甚或嚎啕痛哭。連辦兩屆感恩音樂會後，海外台灣人的音樂復興運動似乎就此開啟，各界都將它視為振奮台灣文化精神的饗宴。

｜美麗島台灣翠青｜

一九八七年夏天，台灣解除戒嚴，被禁錮的民主終於可以自由展翅，許多歷史冤獄得以平反，台灣文壇相當多熱愛鄉土的詩作終於可以公開發表，而蕭泰然也和國內許多知名詩人，如李敏勇、莊柏林、向陽、東方白、鄭兒玉、許丕龍、林央敏等人，合作譜寫過不少至今仍被廣為傳唱的佳作，如〈嘸通嫌台灣〉、〈台灣翠青〉、〈蕃薯嘸驚落土爛〉、〈愛佮希望〉等。

〈嘸通嫌台灣〉由林央敏作詞：「我在一九八七年完成〈嘸通嫌台灣〉詩作，當時執政的國民黨政府一直呼籲台灣人民說台灣的土地太小，資源太少，所以要『立足台灣，心懷中國』，我就寫下這首詩，希望喚醒台灣人民珍惜台灣這塊土地，瞭解台灣的地理、歷史和國際地位。」

詩作完成後，寄給雜誌社，雜誌社卻「遲未收到」。同年夏天，台灣解嚴，由《自立晚報》等多家媒體舉辦「新時代新聲創作比賽」，公開甄選歌詞，主辦單位也邀請國內詩人共襄盛舉，林央敏於是將這首未發表的詩作稍

作修改後與賽，獲得首獎。

當時，海外華僑從報紙上看到林央敏這首得獎詩作，就轉寄給蕭泰然。由於該項比賽也為得獎作品公開徵選譜曲，當時已有二十幾人為這首歌譜曲，而蕭泰然所譜的曲並未入選。但是，迫於林央敏的政治色彩，首獎作品並無法在台灣廣為流傳，反而是蕭泰然所譜寫的〈嘸通嫌台灣〉旋律，在海外華人社會被廣為傳唱。

一九八八年，林央敏受邀到美國演講，主辦單位也邀請蕭泰然與會，兩人被安排在同一個住處，這是兩人作品合作後第一次見面。〈嘸通嫌台灣〉在美國首演後大受歡迎，隨著歌聲一次次喚醒台灣人的愛鄉情懷：

　　咱若愛祖先，
　　請你嘸通嫌台灣，
　　土地雖然有較隘，
　　　阿爸ㄟ汗、阿母ㄟ血，
　　　沃落鄉土滿四界……

一九八八年，蕭泰然為一生奉獻台灣民主運動、時任台南神學院教授的鄭兒玉的詩作「台灣翠青（Taiwan the Green）」譜曲，此曲在解嚴初期的台灣民主運動中，同樣佔有舉足輕重的地

客居淡水的蕭泰然，多次在國內親自指揮演奏自己的樂曲。（莊傳賢攝）

位：

　　太平洋西南海邊，
　　美麗島台灣翠青，
　　早前受外邦統治，
　　獨立今在出頭天，
　　共和國憲法的基礎，
　　四族群平等相協助，
　　人類文化世界和平，
　　國民向前貢獻才能。

「台灣翠青」的詞曲鼓舞台灣人建造美麗自主的共和國度，進而貢獻才能，增進人類文化與世界和平。鄭兒玉這首抒發台灣人民心聲的詩作，一九九八年獲選進入倫敦的「世界詩選大賽」。

| 台灣人最偉大的史詩 |

一九九三年耶誕節前夕，蕭泰然受二二八受難家屬林宗義（二二八受難者林茂生的長子）博士之邀，創作〈一九四七序曲〉，才寫兩頁，就因大動脈血管瘤破裂而住院開刀，生命一度垂危，「當時我向上帝禱告：再給我一段時間吧！等完成〈一九四七序曲〉再來召我回去，否則就請上帝幫我譜寫了。」他的禱告上帝聽到了，有驚無險地走出死亡的幽谷，尚未康復便於一九九四年七月勉力完成這首至今已被全世界樂壇公認為「台灣人最偉大的史詩」的序曲；儼如柴可夫斯基寫〈一八一二序曲〉、西貝流士寫〈芬蘭頌〉，他們都是以充滿歷史使命感的情懷寫下對祖國的摯愛。

在美國寓所草坪上，帶著耳機的蕭泰然陶醉於音樂旋律中。（莊傳賢攝）

一九九五年，和成文教基金會所主辦的第五屆「吾鄉吾土──台灣民謠交響詩」音樂會，製作人鄭恆隆決定將這首為二二八事件而寫的管弦樂曲搬上國家音樂廳，在台灣首演，然而，樂團指揮個人卻認為樂曲政治色彩太敏感，心生驚恐而不敢指揮，鄭恆隆於是透過越洋電話，邀請蕭泰然親自回台指揮，大病初癒的蕭泰然慨然答應，回到故鄉台灣指揮自己作品的演出。

製作人鄭恆隆回想樂曲彩排當時：「為了擔心剛動過心臟手術的蕭教授太勞累，彩排現場準備了麥克風讓他與團員溝通，正式演出時，蕭教授雖臉色蒼白，卻仍充滿熱情地揮舞手中的指揮棒，彷彿將生命的菁華傾力揮灑在舞台上，讓人為之動容。」

在充滿泥香的國土指揮自己的樂曲演出，蕭泰然充滿期許：「〈一九四七序曲〉不僅讓人憶及二二八事件的歷史創傷，更是一部台灣人四百年的音樂史詩。樂曲一開始就銅管齊鳴，有如貝多芬〈命運交響曲〉的開場，強烈震撼、波濤洶湧的音樂氣勢，向世人昭示台灣人過去的悲壯歷史，接著以如詩如畫的旋律道出台灣曾有過美麗山河，是葡萄牙船長驚嘆的福爾摩沙之島。

然而台灣人四百年來不斷受外來政

權壓迫與蹂躪，度過歷史風暴，在半個世紀後的今天，女高音用充滿慈悲的感嘆，唱出李敏勇先生的〈愛佮希望〉，再以合唱團管弦樂爆發出美麗的感動與怒吼，徹底以『愛』來撫平二二八的創傷。台灣雖於一九八七年解嚴，開始邁入民主憲政的道路，但仍有許多困難等待克服，在教堂、寺院鐘聲齊鳴的樂聲中，全體同吟鄭兒玉牧師的〈台灣翠青〉，將樂曲帶進一片光明遠景，祈望台灣能將『美麗之島』重現於世界上。」

蕭泰然與夫人鶼鰈情深。（莊傳賢攝）

台灣音樂推上世界樂壇

蕭泰然用生命譜寫對故鄉的愛戀，用音樂呼喚台灣人的心靈，在他的樂曲中經常採用台灣民歌，如平埔調、歌仔戲調、恆春調等都是他喜歡入樂的旋律，其他如〈一隻鳥仔哮救救〉、〈農村曲〉、〈望春風〉、〈酒矸通賣無〉等大眾耳熟能詳的台語歌謠：有的他直接編曲，提升其藝術性；有的放在樂曲中變奏，變成充滿鄉土味的創作；有些運用在管弦樂曲中，增添東方色彩。

蕭泰然強調：「整理先民的音樂文化資產，就好比摘草藥或蕃薯葉一般，不能連根帶葉還沾著泥土就拿來吃，一定要先做一番處理，我們可以抽出好的部分，把不好的再重新改寫，只要好好地處理，就可以端得上檯面，一有機會，便可推上世界樂壇。」

蕭泰然的鋼琴演奏能力極佳，並且是將自己所親近的音樂內化為創作素材的作曲家，對於台灣音樂的發展，他的看法是：「我們有原住民的音樂和台灣傳統音樂，然後我們幾乎就跳到相當前衛的音樂領域中，也就是說在台灣的音樂史裡，缺少了西方音樂三百年的歷史，也缺乏這一環的作品，而這一段正是西方音樂最精彩的部分，我覺得非常可惜。我希望能寫一些作品，做為原始和現代的橋樑，彌補台灣音樂史的這段

蕭泰然親自坐鎮國家音樂廳，關心樂曲彩排情況。
（鄭恆隆攝）

空檔，以後學音樂的人，才不會從原始音樂，直接跳到二十一世紀的現代音樂。」

出生於長老教會家庭，身為虔誠的基督教徒，他的創作中也充滿濃濃的台灣基督教長老教會色彩。一九九四年五月，移居美國的黃武東牧師專程從紐約飛到洛杉磯（兩地相距約台灣與西伯利亞中部之遠），把剛撰寫好的清唱劇〈浪子〉交給他；對於此事，他思潮澎湃而興奮地說：「八十六歲的黃牧師耳朵已聽不見，助聽器也沒用，兩人只能寫字交談，真奇怪，他撰詞要我譜曲，自己卻聽不到。」

然而，病痛加上各地巡迴演出，這齣清唱劇他一直沒有完成。二○○一年仲夏，台北福爾摩沙合唱團指揮蘇慶俊越洋電話問他〈浪子〉的撰詞者是誰，

（蘇慶俊要為十一月底在國家音樂廳的首演填表格）蕭泰然回答他：「哪有這樣逼法的？故事原作是耶穌，不能隨便開玩笑的，如今才寫了四章多，還不及一半呢。」但是到了九月初，蕭泰然終於完成〈浪子〉清唱劇。

蘇慶俊表示：「原創的清唱劇中，蕭教授安排一位朗誦者，在鋼琴間奏時旁白劇情發展，但黃牧師在寫作此劇時，是以白話字聖經為腳本，屬『文言文式』的台語語法，造成朗誦上的困難。」蘇慶俊不斷練習，結果不是笑場就是很難吸引觀眾進入狀況，「無計可施下，只好硬著頭皮請蕭教授把旁白加上旋律，變成朗誦調（recitative），沒想到蕭教授欣然同意我這無理的要求。」

不到三天的時間，蕭泰然便約他到淡水寓所，彈奏幾段剛完成的朗誦調；蕭泰然十分滿意這個新嘗試，還感謝蘇慶俊給他機會。「那天，在駛離淡水的路上，心中滿是蕭教授動人的音樂和他謙和的風采。」蘇慶俊語氣中滿是感激。同年十一月，該劇由福爾摩沙合唱團在國家音樂廳首演。

然而上帝卻始終用病痛來磨練蕭泰然的心志，二○○一年，再度進行心臟手術前夕，儘管身體不適，仍和詩人李

敏勇合作完成史詩樂〈啊！福爾摩沙——為殉難者的鎮魂曲〉，同年七月在國家音樂廳舉行世界首演；這是由一個序曲及四個樂章的合唱曲構成的音樂交響詩，四個樂章為「你若問起」、「記憶佮感念」、「走尋光明路」、「美麗的國度」，蕭泰然嘗試在第四樂章中用一段排灣族的旋律，製造舞台中立體的音樂效果。

曾有多位心臟科醫生建議他，應該停下手邊繁重的作曲與演出，好好療養身體，蕭泰然灑脫地表示：「我還能寫曲子，是上帝給我的恩典，若要我停筆不寫，還不如求上帝把我接走。」二○○二年，他著手為成長的故鄉高雄譜寫〈愛河交響曲〉，卻又突然中風，導致創作中斷，我們期盼上帝再一次聽到他和全台灣人民的禱告；給他時間與健康，透過他優美的音符樂章，讓台灣的愛河媲美奧地利的藍色多瑙河、捷克的莫道爾河，在國際樂壇上、在每個人心中，靜靜流淌⋯⋯

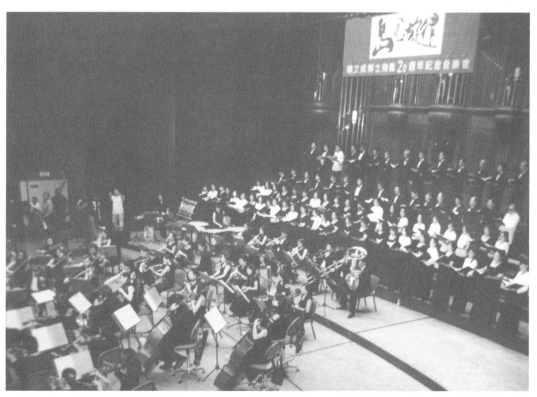

二○○一年，蕭泰然和詩人李敏勇合作完成史詩樂〈啊！福爾摩沙——為殉難者的鎮魂曲〉，同年七月在國家音樂廳舉行世界首演。（鄭恆隆攝）

嘸 通 嫌 台 灣

<div style="text-align: right">

林央敏　作詞
蕭泰然　作曲

</div>

Andante (♩ = 60)

咱若愛祖　先　　請你嘸　通嫌　台
咱若愛子　孫　　請你嘸　通嫌　台
咱若愛故　鄉　　請你嘸　通嫌　台

灣　　咱若愛祖　先　　請你　嘸　通　嫌　台
灣　　咱若愛子　孫　　請你　嘸　通　嫌　台
灣　　咱若愛故　鄉　　請你　嘸　通　嫌　台

灣　　土地雖然　有卡　隩　　　土地雖然　有卡　隩
灣　　也有田園　也有　山　　　也有田園　也有　山
灣　　雖然討趁　無輕　鬆　　　雖然討趁　無輕　鬆

阿爸ㄟ汗　　阿母ㄟ血　　沃　落鄉　　土
果子ㄟ甜　　五穀ㄟ香　　乎　咱後　　代
認真打拼　　前途有望　　咱　ㄟ幸　　福

1.　　　　　　2.　　　　3.
滿　四界　　吃　繪空　　繪　輸人

台灣翠青

鄭兒玉　作詞
蕭泰然　作曲

莊嚴的行板 (♩ = 76)

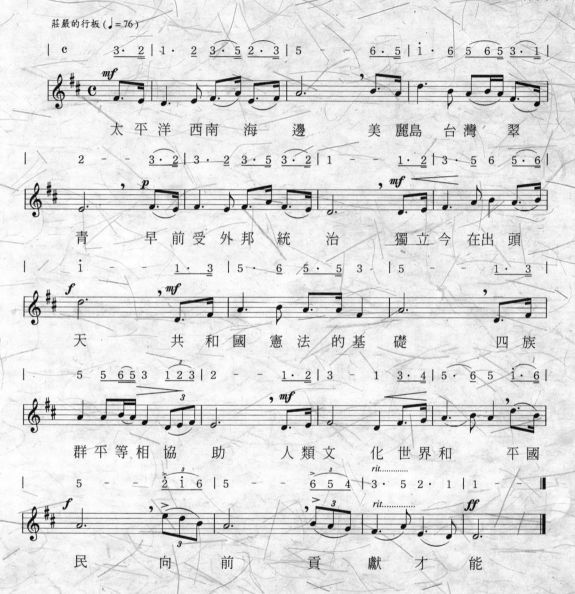

太平洋 西南 海 邊　　美麗島 台灣 翠

青　　早前受外邦 統 治　　獨立今 在出 頭

天　　共和國憲 法 的基 礎　　四 族

群平等 相 協 助　　人類文 化世界和　　平國

民　　向 前　　貢 獻 才 能

寶島歌聲

種一棵希望的樹

詩人的音樂詩篇

做為一個詩人，李敏勇勤勉、認真地寫詩，也為自己的詩打開通往世界的窗，他嘗試著每一個可能的機會，帶領人們進入詩的美麗國度。（鄭恆隆攝）

當詩與音樂，

藉旋律產生對話，

文字與音符交織成一首首宛如奏鳴曲式的歌，

在某個生命轉角，

不經意地與人們的心靈不期而遇，

並隨著節拍偕伴同行。

每首詩都像一個故事,都有它的秘密;詩的語言,隱含深刻的歷史意義,在幽暗的時代中發出清明的亮光;詩的閱讀,除了美學的觀照,更可接觸詩人的意志和情感,在人生的行板中,或回首顧盼,或跳動起伏;當詩與音樂,藉旋律產生對話,文字與音符交織成一首首宛如奏鳴曲式的詩歌,在某個生命轉角,不經意地與人們的心靈不期而遇,並隨著節拍偕伴同行。

詩人李敏勇,青春年少即藉詩作抒發不受體制羈絆的思潮與情感,四十幾年來,他曾為生活從事過許多不同類型的工作,包括高中教師、報社記者、廣告公司企劃……。儘管如此,他所從事的工作仍與文字緊密相連,與詩的關係始終不曾因任何因素而斷絕,他的內心始終為詩保留著一個角落,且悠遊於詩文創作的天地。若追溯他創作的源頭,即彷彿望見高雄中學的校園裡,理著光頭的少年李敏勇,在唧唧蟬嘶陪伴下,藉詩作懷想甜中帶澀的初戀。

| 文學青年 為詩寧捨情愛 |

李敏勇,一九四七年出生於高雄縣,父母都是屏東人,國中以前都在屏東就學,恆春的〈思想枝〉是兒時最熟悉的曲調;進入高雄中學後,館藏豐富的圖書館,對於喜歡孤獨、自我摸索的他而言,簡直是閱讀與思考的樂園,舉凡小說、哲學、政治評論、各類詩刊,以及當時的「實存哲學」和現代主義文學,都廣泛地閱讀,讓他

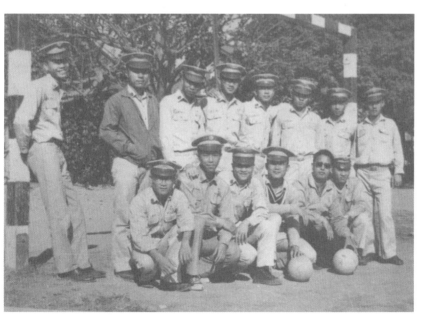

就讀高雄中學時,因情感早熟,一場荒廢學業的初戀,開啟李敏勇(前排蹲者右一)文學創作的契機。(李敏勇提供)

對於體制的限制,不再那麼心悅誠服地接受,加上情感早熟,一場荒廢學業的初戀,在他透過文字表達甜澀、起伏的心境下,開啟他文學創作的契機。

李敏勇對我們談起他初次發表詩作時的曲折情節:他曾把兩首詩投稿給校刊,未見刊登,有一回在書局無意間翻閱《創作雜誌》,卻發現他所寫的兩首詩被刊在上面,但作者竟是校刊主編的名字。後來校刊主編自知理虧,因此請全班吃冰淇淋賠罪。

暑假期間,他與同學到中橫徒步旅行,在每天辛苦的旅程中,都以「就快到達目的地」來自我勉勵。後來他將這份感受寫成勵志短文,獲《中央日報》「人生座右銘」刊登並收錄成冊,這是他第一次在報紙上發表作品。

當時雄中校內經常舉辦「時事比賽」,喜歡廣泛閱讀的他,對政治、經濟、文化、國際事務等深感興趣,因此經常代表班級參加比賽。

就讀於高雄升學率最高的明星高中,不喜歡體制的「文學青年」李敏勇,並不像同學挑燈埋首苦讀,以便擠進大學窄門,而是糾葛在戀情與學業之中,後來並未進入大學就入伍服役。

當兵期間,他仍持續發表詩作和散文,而軍旅生活也讓他接觸到人生百態

與社會脈動,開始思索重回大學校園,最後進入中興大學歷史系就讀。當時只是選擇喜歡的科系,堅持走文學創作的路,並未考慮現實生活的問題,以致大學時女友的父親曾問他:「你讀歷史,以後怎麼養我女兒?」

一九六九年,出版第一本著作《雲的語言》,收錄當時發表於報紙和雜誌的詩與散文,「當時所寫的詩,是典型的青年時代感傷濫情的練習曲,環繞著的是我極早開始的戀情,及一些青年過敏期的生命體驗,屬於抒情時期的作品。」

軍旅生活讓李敏勇接觸到人生百態與社會脈動,決定重回大學校園,進入中興大學歷史系就讀。(李敏勇提供)

大學畢業後，李敏勇曾在台中大明中學擔任教職。
（李敏勇提供）

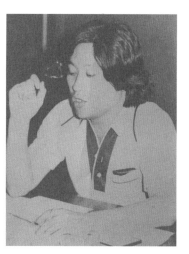

李敏勇曾任台中《台灣時報》的記者。
（李敏勇提供）

｜有一個人　與音樂初相遇｜

　　大學畢業後，為了生活，他擔任過高中教師和報社記者，一九七四年到台北，進入國泰建業廣告任職，儘管心中始終為詩保留著一個角落，但為了現實生活，幾年後才又開始寫作，思索重回文學創作領域，「雖然在廣告公司擔任企劃、創意的工作，跟文字關係密切，但專心創作才是我最喜愛的。生活，只要維持一般條件即可。」

　　李敏勇把生活一分為三：創作、工作、參與社運；除了寫詩、譯詩，他也開始寫評論專欄、關懷社會運動與環境保護的議題，並參與社會文化改造，就在這一年，他的譯詩被譜成歌曲，詩與音樂有了第一次的結合。

　　一九八○年，應滾石唱片老板段鍾沂之邀，李敏勇提供譯寫的韓國詩人申瞳集的作品〈有一個人〉，給李泰祥譜成華語歌曲：

在對星星做最後一次眺望後
我關上深夜的窗
在地球另一邊的某個地方
有人默默的把窗打開了
說不出是冷漠或熱情的那人的臉
全然的朝向我
我暗中給他祝福
他也許是守護我夜眠的人
也許是漫無目的在夜裡徬徨的人
我不清楚他……

　　談到與音樂的結合，李敏勇表示，他的第一首創作歌詞是首廣告歌曲。一九七九年，來來百貨籌備開幕，委託他

任職的廣告公司寫廣告歌曲，以便在早、午、晚三個時段播放，負責創意的他於是著手寫歌詞，由樊曼儂譜曲，雖事隔二十幾年，李敏勇仍記憶猶新地哼唱著輕鬆的旋律：「早晨的歡樂在來來，歡迎來來來，大家來來來……。」

但李敏勇並未因此積極於歌詞的創作，他表示：「近代詩的演變中，思考性的詩作較不具音樂性，而且詩的『講究思考』也排斥歌謠化，雖然自由體的口語詩作本身具音樂性，卻也無法完全符合歌謠的音樂性，因此早期對於將詩作譜成歌曲並不熱中。」直到與作曲家蕭泰然結識，才認真地創作歌詞。

| 愛佮希望 用愛撫平傷痕 |

一九八七年，李敏勇應北美洲台灣文學研究會之邀，到加拿大愛蒙頓參加年會，「台灣在一九八七年夏天解除戒嚴，但我們的行程初抵美國時，台灣仍在戒嚴體制下，那樣的聚會在那樣的時期，很像國外電影中異議份子、文化人在異國相遇相聚的情景，音樂家蕭泰然和文學人的我，觸及的是音樂與詩的話題。」蕭泰然自然流露的優雅風度與親切款待，都讓李敏勇留下深刻印象。

隔年，台灣展開二二八公義和平運

一九七四年李敏勇到台北，進入國泰建業廣告任職，為了現實生活，曾擱筆數年後才又開始寫作。此圖攝於台中公園。（李敏勇提供）

動，嘗試為一九四七年的二二八沉冤歷史進行平反，關心社會運動的他，寫下〈這一天，讓我們種一棵樹〉詩作，以種樹的儀式喻示再生與自我重建。

二二八事件受難者林茂生的長子，旅居加拿大的林宗義，讀過這首詩之後，把詩交給蕭泰然，並建議他與李敏勇合作。蕭泰然在台灣解嚴後回台，兩人見面後，李敏勇改寫了〈這一天，讓我們種一棵樹〉的某些章節，做為紀念二二八事件的詩歌；當時改寫成華語和台語兩首詩歌，蕭泰然採用台語詩歌〈愛佮希望〉，這是兩人合作的第一首歌曲，蕭泰然並將這首歌編入他的〈一九四七序曲〉，成為該序曲中的合唱曲之

一（另一首是鄭兒玉的〈台灣翠青〉）：

> 種一欉樹仔，在咱的土地，
> 不是為著恨，是為著愛。
> 種一欉樹仔，在咱的土地，
> 不是為著死，是為著希望。
> 二二八這一日，二二八這一日，
> 你我作伙來思念失去的親人，
> 從每一片葉子，愛佮希望在成長，
> 樹仔會定根在咱的土地，
> 樹仔會伸上咱的天，
> 黑暗的時陣，
> 看著天星在樹頂在閃爍。

從〈愛佮希望〉開始，兩人合作過紀念鄭南榕的〈自由之歌〉、歌詠台灣國花的〈百合之歌〉、撫慰九二一大地震受難心靈的〈傷痕之歌〉、禮讚台灣聖山的〈玉山頌〉，以及為台灣歷史的殉難者所寫的鎮魂曲〈啊！福爾摩沙〉。李敏勇表示，他和蕭泰然合作的歌曲，全部都是台語歌詞，「這也反映了蕭泰然的堅持，他想經由這樣的語文堅持，顯示他的台灣意識。」

李敏勇表示，他和蕭泰然的合作，全部都是先由他完成歌詞，再由蕭泰然譜曲，他在歌詞裡提供意義情境，蕭泰然再據以發展聲音情境，在旋律和節奏上賦予字詞血肉，延伸成為有音樂的詩篇，「這樣的合作方式，作曲家能夠將意象予以音樂化，他的詮釋是根據歌詞詩篇的意義發展出來的，因此有動人的音樂風景。」

| 傷痕之歌　止住傷心的淚 |

一九九九年，台灣發生九二一地震，幾天後，僑居美國洛杉磯的蕭泰然打電話給他，希望為九二一大地震的災難寫一首歌，那樣的情境讓李敏勇想起一九九五年日本發生阪神大地震，阪神地區有個社區建築設計案的建築家安藤忠雄，急忙從巴黎趕返阪神，為那個社區建築增加了「植樹計劃」，以便日後在阪神大地震的紀念時際，這些開出白花的樹林能為社區帶來安慰的景致。

想起自己土地上受難的鄉親，李敏勇也希望透過音樂詩篇，撫慰這些受驚嚇的心靈，讓他們每當回想起那黯然神傷的一刻時，這些蘊藏在生命底層的音符就輕輕響起，以關愛的樂音止住傷心的淚水，〈傷痕之歌〉就在這樣的心意下完成：

> 彼是什麼聲？
> 彼是咱土地裂開的聲，

彼是咱兄弟在喊的聲，

彼是咱姊妹在哭的聲，

彼是什麼影？

彼是一粒一粒星落下來的影，

彼是驚惶驚惶的目睭避佇彼的影，

彼是月娘光敷佇傷痕的影……

這首歌在南投紀念九二一大地震的音樂會上，撫慰一顆顆受創的心靈，在阪神大地震五週年的紀念活動上，由台灣的合唱團和日本的合唱團合作，共同唱出這首台灣語文的樂音，展現台灣人民人溺己溺的人道關懷。

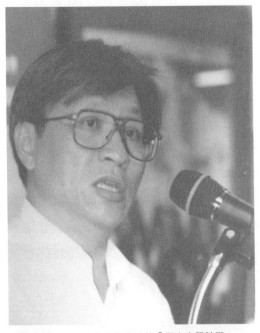

李敏勇於一九七八年參與當時的「鄉土文學論戰」。
（李敏勇提供）

｜啊！福爾摩沙　編織夢想希望｜

蕭泰然作曲的〈啊！福爾摩沙〉音樂交響詩，於二〇〇一年七月二日在國家音樂廳首演，藉以紀念二十年前受難的陳文成博士，這是由一個序曲及四個樂章的合唱曲構成的音樂交響詩，四個樂章為「你若問起」、「記憶佮感念」、「走尋光明路」、「美麗的國度」，李敏勇皆以台語作詞，並把樂曲副題定為：「為殉難者的鎮魂曲」。

李敏勇表示，在大航海時代，葡萄牙人的船隻行經台灣沿海，讚嘆呼喊「Ilhas Formosa」。儘管世界上也有其他美麗的島嶼，但是台灣的歷史形跡似乎特別鮮明，也只有台灣在憧憬一個自己國家的民主之路上苦苦追尋。這個美麗之島有北回歸線上最高的一座山，在陽光和雲彩的輝映裡呈顯著美麗靈魂。

殖民統治權力，來了，又離開，這個島嶼像母親，負載承受著苦難，又煥發著強韌的生命力；不同時代，因緣際會來到這個美麗之島的人們，嘗試著建構命運共同體，在認同之路描繪著國家的願景。這個美麗之島依然在海的懷抱裡釀造夢想與希望，這個美麗之島盼望她的子民共同呼喚台灣的名字──啊！福爾摩沙：

佇島嶼的海邊，
台灣的囡仔佇彼歡唱，
視野無限寬闊，
佇島嶼的山頂，
台灣的囡仔佇彼跳躍，
伸手挽天頂的星，
佇島嶼的鄉村，
台灣的囡仔佇彼成長，
對自然學習生命的律動，
佇島嶼的都市，
台灣的囡仔佇彼勇壯，
新的秩序佇恁手中開創
Ilhas Formosa Ilhas Formosa
………

　　具有歷史意義、文化意識和現實意識，是李敏勇和蕭泰然合作歌曲的特色，每一首歌都是一個註記，是貫穿一九九〇年代戰後台灣歷史動向的特殊時代篇章。

　　李敏勇強調：「在當代的台灣作曲家中，像蕭泰然這樣鮮明地表現台灣國家認同以及民主改革的並不多見，從他和我合作的歌曲中可以看出，蕭泰然對台灣這塊土地、這個國度所投注的藝術努力。」

　　除了蕭泰然和李泰祥外，胡德夫、簡上仁、鄭智仁都曾和他合作寫歌，其中與胡德夫合作的這首〈記憶〉，優美的詩作，讓我們看到李敏勇善感溫柔的一面：

在每個人的腦海裡存在著地平線，
未被污染的原野，
盤旋在其上的雀鳥，
雲在樹木間緩慢走動，
放映著藍天的故事，
遠方旅人的訊息寄託飄飛的葉片，
風奏鳴著季節的情景。

　　每個人在面對悲傷、打擊，或戀愛的快樂這些情感起伏與衝突時，本能上都會有深刻的感受，但李敏勇認為，一個藝術家表現這些感情時，是透過藝術的形式來呈現，那就必須要有某種藝術的訓練。

　　「人類文化的某些成分長期以來透過文學、美術、音樂等各種藝術表現的累積，而這些藝術所表現的是愛恨悲歡等人類共同的情感。所以，藝術除了本能的感受之外，還要具體清楚地整理、表達，寫的人或讀的人都有不同的感受與情境，這就是藝術的價值所在。」

　　除了以樂章的方式呈現詩作與詞作外，一九九五年，李敏勇還以親自朗讀的方式，出版「一個台灣詩人的心聲告

寶島歌聲

白」台語詩有聲出版品。

| 推廣導讀 欣賞美麗意境 |

為了讓更多人瞭解詩、欣賞詩的美麗意境，李敏勇寫過許多詩文導讀的書籍，例如《台灣詩閱讀》、《綻放語言的玫瑰》與《亮在紙頁的光》。對於詩，李敏勇有許多理想，他認為詩在文學藝術領域裡有其重要的代表性，也是人們重要的精神食糧。他發現很多人不讀詩，可能是因為刻板印象中認為詩難以理解，最好少碰；另一種人則是不知道、沒接觸過詩。如何讓這兩種人瞭解詩呢？李敏勇的經驗是多接觸詩，並且廣泛地閱讀書籍。

「人應該要有一個安安靜靜的空間，與自己進行對話，這樣的人生會比較踏實。」李敏勇強調，詩的功用也應該是如此。他以自己翻譯日本詩人金子美鈴的童謠集《星星與蒲公英》為例，這本寫給小朋友看的詩集，雖然簡單，但所蘊藏的意境卻相當深遠：

雖然我們看不見，
但它們存在著，

蒲公英藏在屋瓦的隙縫裡，
我注視又注視，
我睫毛尖端美麗的彩虹。

對於寫詩的靈感來源，李敏勇舉美國詩人 C.D.路易士說過的話來解釋：「有時我們看到一樣事物，感覺很美，那樣東西就會像種籽一樣種在我們心的花圃裡，成為經驗的一部分，有時很快會發芽，有時則要經過一段長時間才會萌芽。也許在下一個感受或經驗，讓我們和過去那個經驗感受產生聯想，這個引發聯想的經驗感受就是觸媒，像水澆在田地上，細心照顧下，詩的芽就滋生成長。」

對於國內詩的創作環境，李敏勇認

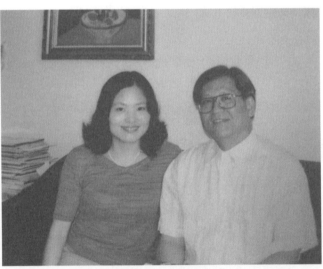

李敏勇夫妻鶼鰈情深，他還特地為妻子翻譯日本女詩人與謝野晶子的短歌集《亂髮》。（李敏勇提供）

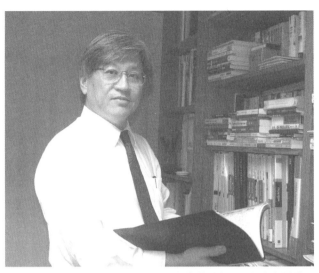

李敏勇認為，目前詩在台灣只是一種裝飾性的存在，加上台語詩面臨到用字的問題與困境，創作者和閱讀者都面臨相同的考驗，如果無法解決語言的隔閡，詩就很容易被邊緣化。（鄭恆隆攝）

為，目前詩在台灣只是一種裝飾性的存在，詩和生活的關聯性相當低，政府單位並未提供適當的環境和保障，加上台灣長期被外來政權統治與迫害，台灣的語言歷史相當短，早期的漢詩、古文都是借漢字書寫，但是台語詩就面臨到用字的問題與困境，這樣的困境不僅是創作者受到考驗，閱讀者也面臨相同的考驗，在台灣，詩的被閱讀率本來就偏低，若再加上語言的隔閡，就很容易被邊緣化。

為了讓國人多接觸詩，已出版詩集、散文、文學評論、政治評論等三十幾本著作的他，近年來致力於翻譯各國詩作，每次出國就四處尋找當地知名詩人的英譯本，有些甚至是絕版書，書的重量甚至把行李箱都壓壞了，李敏勇的書桌上一疊一疊的外國詩集，包括丹麥、德國、瑞士、波蘭、捷克、英國、美國、韓國、日本、印度……，對他而言，閱讀也是一種翻譯，他積極於把世界許多不同國度和民族的詩歌形貌介紹給國人。

現在的他，最希望重做少年時的文學夢，小說、劇本、電影都是未來嘗試的方向，而且不為經濟而寫，也不被政治利誘脅迫而寫，李敏勇引用兩位詩人的話來表達自己的想法；有位法國詩人曾說：「如果要我不能寫什麼，我要自殺。」另外一位詩人則說：「如果一定要我寫什麼，我也要自殺。」李敏勇認為自己是兩者之間的平衡點。

誠如吳潛誠教授所說：「詩可以用來凝鑄、彰顯特定的經驗，充當證物依據或備忘錄，以免記憶隨時間而淡化，模糊，湮滅消失。」做為一個詩人，李敏勇勤勉、認真地寫詩，也為自己的詩打開通往世界的窗，甚至藉由詩篇、詞作，譜寫出台灣的歷史與軌跡，撫平傷痛帶來希望，他嘗試著每一個可能的機會，帶領人們進入詩的美麗國度。

愛佮希望

李敏勇 作詞
蕭泰然 作曲

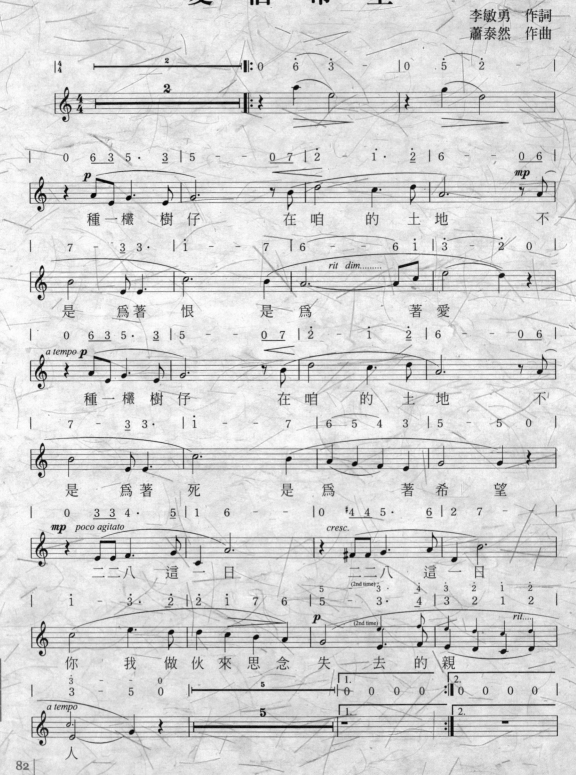

種一欉樹仔 在咱的土地 不

是 為著恨 是為 著愛

種一欉樹仔 在咱的土地 不

是 為著死 是 為 著希 望

二二八 這一日 二二八 這一日

你 我 做伙來思念失 去 的 親

人

寶島歌聲

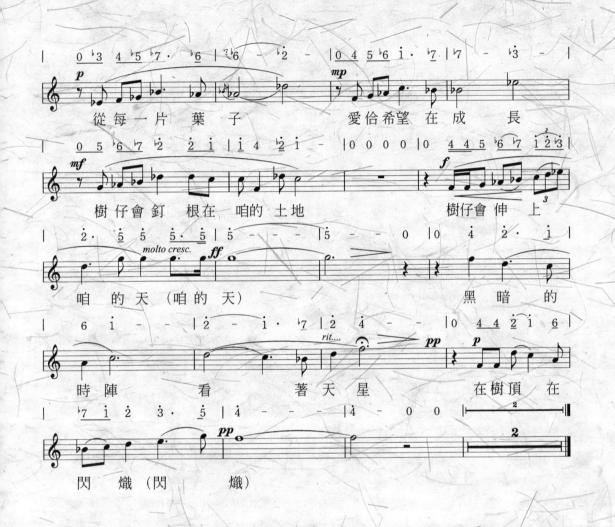

從每一片葉子　　愛佮希望 在 成　長

樹仔會釘 根在 咱的 土地　　樹仔會伸 上

咱 的天（咱的 天）　　　　黑暗 的

時陣　看　著天星　　在樹頂 在

閃 爍（閃　　爍）

百 合 之 歌

李敏勇 作詞
蕭泰然 作曲

Allegretto ♩=108
優雅 輕快

行過 歷史 的 冬天　　行過　風雨
坎坷路　　佇天　佮地 交接的高山　咱的心 開做 百合
花　　　行過 歷史 的冬天　　行過　風雨
坎坷路　　佇天　佮地 交接的高山　　白色形影 舉向
天　　　行過 歷史 的冬天　　　　行過 風雨坎坷
路　　百合花　　百合花　　　新的國家 新的意志
堅定　親　像天　　　　行向 台灣 的

春天　行向光明　出頭天　佇島　佮海相連的

岸邊　咱的心開做百合花　行向台灣的

春天　行向光明　出頭天　佇島　佮海相連的

岸邊　綠葉青青向世界　行向台灣的春

天　行向光明出頭天　百合花　百合花

新的民族新的情愛寬闊　那　像海

向前走！啥米攏毋驚？

春風少年兄 林強

林強表示，當初寫〈向前走〉，只是想傳達一種「向前衝」的涵意，卻一再被強調為向「錢」看齊，讓林強感到相當惋惜。（鄭恆隆攝）

台灣解嚴後，台語歌掀起一股嶄新的風潮，

林強創作的〈向前走〉，

輕快旋律，充滿夢想、抱負的歌詞，

讓人耳目一新，

但快速竄紅，並非他真正想追求的理想，

現在的他，自由自在當自己，

但當初來台北尋夢的熱情依然不變，

他仍然是那一個愛寫歌、愛唱歌的大男孩。

台灣於一九八七年宣佈解嚴，台語歌曲也掀起一股嶄新的風潮，台語創作歌曲以各種不同的曲風出現，其中最震撼人心的，當屬九〇年代由林強作詞、作曲兼主唱的〈向前走〉。

輕快的旋律，充滿夢想、抱負的歌詞，讓人耳目一新，加上當時這首歌的MTV拍攝場景就選在剛完工的台北火車站裡，嶄新的建築、熱力四射的舞步，成功地結合在一起，也把林強推上當紅歌手的寶座。即使事隔多年，這首歌在企業形塑新形象，甚至台灣走出SARS陰霾時，仍被選為鼓勵全民重新出發的廣告歌曲，連即將在二〇〇五年十月通車的台灣高鐵，也是以這首歌做為廣告歌曲。

時隔十五年，一個春意甚濃的午後，來到林強位於台北天母的工作室。回想起當時的種種，林強鄰家大男孩的親切笑容，宛如春陽般讓人感到溫暖。

｜叛逆少年　西洋音樂裡尋夢｜

林強，本名林志峰，一九六四年生於彰化市孔廟旁，小時候常在孔廟裡的神桌上打乒乓球，在孔廟廣場上打球，直到有一天，孔廟的門被封了起來，因為已被列為二級古蹟。

從小就不愛唸書的林強，別人看到教科書是「越看越討厭」，他是還來不及討厭就睡著了，唯有上音樂課時唱唱歌，讓他覺得比較有趣。隨著年齡漸長，當遇到那種想把心聲說出來，卻又不知如何表達時，就用歌唱來抒發內心的情感。國中時，老師在台上上課，林強在抽屜裡放著一本歌本偷偷哼唱，當時在校園間颳起一股民歌風，〈木棉道〉、〈廟會〉、〈微風往事〉、〈恰似

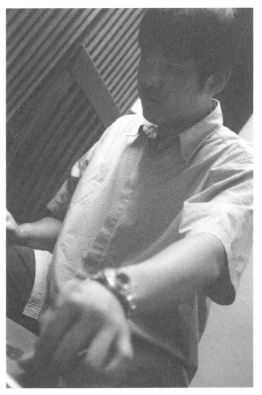

林強當初來台北尋夢的熱情依然不變，也許人們忘了曾經有個歌星叫做林強，但他仍然是那一個愛寫歌、愛唱歌的大男孩。（林強提供）

你的溫柔〉等都是經常哼唱的曲調；回想起這段少年不識愁滋味的歲月，林強覺得自己會喜歡音樂是源於愛唱歌。

當時的教育體制強行華語政策，不准學生講台語，違規者輕責罰錢，重則體罰，這種高壓、箝制的教育政策，讓道地的台灣囝仔無所適從；因為華語不是自己的語言，卻被迫學習，屬於自己語言的台語，又被嚴格禁止。不喜歡聽華語歌，早期的台灣創作歌謠又太過悲情，無法表達出當代年輕人的心聲，不願屈就華語教育又無法在自己的歌謠中找到歸屬感的林強，就開始走向西洋音樂，「學生之音」、「排行榜」等西洋頻道，是他最喜歡也是學習的對象。

高一時全家遷居台中，就讀明道中學美工科時，林強和幾位喜歡音樂的同學組了一個樂團，練習的場地就在他家的地下室，唱的都是西洋歌曲。

問起林強當初怎麼會想要學樂器？

「為了吸引女孩子的注意啊！」高中校園裡，有些男同學彈著吉他唱歌時，身邊就會圍一群女生，青春期的男孩子總希望引起女孩子的注意，如果功課不是頂尖，人又長得不帥的話，拿一把吉他彈彈唱唱，就可以為自己製造不少親近異性的機會。

樂團組了一年後就解散，因為同班

中學時期的林強喜歡自己一個人靜靜發呆的感覺。（林強提供）

同學都升上二年級，只有他留級；不喜歡唸書又整天玩音樂，讓他當了三年的「高一學生」，眼見和自己同時進學校的同學已經要畢業了，他還在讀高一，學校也覺得有這樣的學生很不光彩，就以讓他一年級學科成績及格做條件，希望他轉學，於是林強就轉到青年中學從高二開始讀，剛開始讀美術班，後來轉入戲劇班，兩年後終於「完成」高中學業。

轉到青年中學的林強仍然喜歡翹課，他都翹課去看漫畫、打撞球、玩電動玩具，也常跑去山上或海邊，一坐就是一整天，因為喜歡自己一個人靜靜發呆的感覺，但是老師都不相信他真的到山上或海邊，而且一坐就是一天，因此給他特立獨行、不合群、孤僻的評語。

畢業前，由於曠課太多，加上學校

要求畢業班的學生要繳給學校一筆「教育基金」，擺明了要揩學生的油，林強覺得不合理，拒絕繳這筆「教育基金」，也就拿不到畢業證書，但最後學校禁不起林強母親的眼淚攻勢，還是發給他一張畢業證書。

｜民歌比賽　獲唱片公司賞識｜

高中一畢業馬上就到了服兵役的年齡，新兵訓練資料上讀美術班和音樂班的資歷，讓他被挑進「海軍藝術工作大隊」。退伍之後，喜歡音樂和電影的林強想到台北發展，為了安撫父母，林強表明如果台北找不到適合發展的工作，就回台中跟他們一起「賣豬腳」。

「賣豬腳」？原來林強的父母在台中開設鼎鼎有名的「阿水師豬腳大王」。

就這樣，林強懷抱著夢想來到台北，剛開始他積極到各大唱片公司應徵，但因經驗和學歷的受限，被拒門外，林強只好找了個和自己的興趣沾得上邊的工作——到唱片行賣唱片，應徵入海山唱片設於鴻源百貨（現環亞百貨）的唱片專櫃，負責西洋音樂部門。一年多以後，即一九八八年，林強報名參加「木船民歌比賽」；雖然對自己的歌聲並沒有十足的把握。決賽時，所有的歌手都唱華語歌，只有林強唱自己寫的台語歌〈茫‧惘‧夢〉。當時在場的真言社老板倪重華覺得這個年輕人很有意思，會後便找他聊天，知道他對音樂的熱愛之後，就讓他先進真言社當製作助理。

在當製作助理的兩年期間，林強也陸續創作歌曲，寫好後就拿給老板聽，而老板又拿給李宗盛和陳昇聽，他們覺得〈向前走〉這首歌不錯，於是計劃幫他出唱片，那是一九九〇年年底，當時林強二十七歲。

｜向前走　竄紅後寂寞心情｜

那一年，台北火車站剛完工，歌詞中那個想到台北找工作的中南部年輕人，一心想在事業上打拼，闖出自己的一片天，對未來懷抱著夢想與熱情，但當火車啟動的那一剎那，內心難免有一份對未知的忐忑與對故鄉親友的不捨：

火車漸漸塊起走，
再會我的故鄉俗親戚，
親愛ㄟ父母再會吧，
鬥陣ㄟ朋友告辭啦。

再多的牽掛也難抵內心對夢想的追

求，儘管親友諄諄勸告，追夢的心始終
炙熱：

我欲來去台北打拼，
聽人講啥米好康ㄟ攏置彼，
朋友笑阮是愛做暝夢ㄟ憨子，
不管如何路是自己走。
喔，再會吧！喔，啥米攏毋驚！
喔，再會吧！喔，向前走！
車站一站一站過去啦，
風景一幕一幕親像電影，
把自己當做男主角來扮，
雲遊四海可比是小飛俠，
不管是幼稚還是樂觀，
後果若怎樣自己就來擔，
原諒不孝ㄟ子兒吧，
趁我還少年趕緊來打拼……

當上歌星，出版唱片，而且因唱片
大賣而快速竄紅，林強是否已實現他來
台北的夢想？

林強急於否認，當初他來台北是想
做做音樂、拍拍電影，不是當歌星，所
以他才會在歌詞中寫著「風景一幕一幕
親像電影，把自己當做男主角來扮」；
〈向前走〉的竄紅，對他來說是意外，
直到現在他還是覺得自己唱得並不好，
唱片公司要幫他出唱片時，他只是覺得

自己寫的歌錄成唱片發行也不錯，並不
是想當歌星，尤其在快速竄紅後，生活
上的不自由，對娛樂圈生態的不適應，
都讓他覺得很不習慣。

九○年代初期的台灣，剛解除戒
嚴，也解除報禁，整個社會經濟快速起
飛，經濟發展成了「奇蹟」。如果音樂
反映時代的聲音，林強如何看待九○年
代的台灣呢？

林強頗為沉重地表示：「當時，我
曾經很痛恨〈向前走〉這首歌！」

這個回答頗讓人驚訝，林強強調：
〈向前走〉雖然讓許多人有理想、有希
望、有目標，但也促成一些人只是「向
錢看」；九○年代隨經濟起飛，每個人
一心只想賺錢，像他，因唱片走紅賺了
不少錢，但隨之而來的是「歌星」身分
的不自由，讓他非常不快樂，因為他要
的不是這些，他的本質只是個愛唱歌的
少年兄，而最讓他難以忍受的是選舉期
間，人們播放這首歌，強調的也是向
「錢」看齊。

「難道我寫的歌只有向『錢』看的
啟示作用嗎？」

當筆者問他，希望人們用哪一種更
深層的涵意來解讀這首歌時，林強無奈
地表示，當初寫這首歌的歌詞內容，真
的只是想傳達一種「向前衝」的淺顯涵

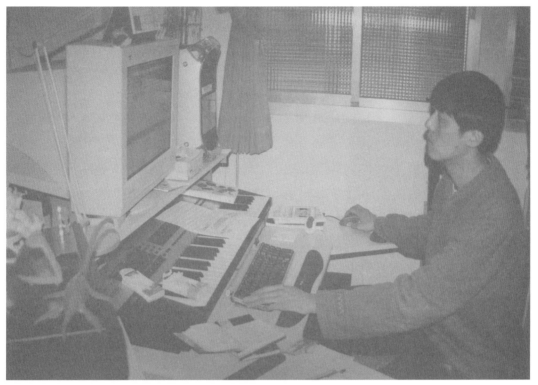

林強因〈向前走〉專輯快速竄紅後，生活上的不自由，對娛樂圈生態的不適應，致使他逐漸淡出歌壇，並從一九九五年開始學習使用電腦製作音樂。（鄭恆隆攝）

意；現在回頭看十五年前寫的這首歌，林強臉上流露惋惜的神情。

| 春風少年兄　還我音樂人本色 |

〈向前走〉創下銷售佳績，人們期待著他的新創作，唱片公司也趁勝追擊，於一九九二年年初推出〈春風少年兄〉，但唱片推出後，卻給人一種「炒冷飯」的感覺，因為曲風跟〈向前走〉差不多，於是人們開始對這種所謂的「新台灣歌」抱持懷疑的態度。

〈向前走〉剛推出的時候，人們稱讚林強，說他讓「台語文化復興了」、「他讓台灣歌謠擁有新生命」。林強聳聳肩表示，他只是個愛寫歌、愛唱歌的人而已，沒有那麼神聖的使命感，為了向社會大眾說明自己的初衷，也不希望人們再把「復興台語文化」的大帽子往他頭上戴，所以他是「故意」讓兩張唱片曲風類似，而唱片公司為了打鐵趁熱創造銷售業績，也同意他的做法。

一九九三年，出版〈娛樂世界〉專輯唱片時，因為拒絕商業化的包裝，CD封套沒有他的照片，也沒有文宣，也不配合宣傳，CD裡收錄的都是西洋搖滾樂曲風的台語歌，還給他音樂人的本色，結果如預期所料，市場完全不接受，唱片中盤商將CD一批一批地退回來，還當面告訴他：「你唱得狗吠狼嚎，震耳欲聾，沒有人要聽。」也因為這張唱片，導致他和真言社關係絕裂，林強這個名字也從影劇新聞中消失。

｜依然有夢　快樂當自己｜

不唱歌的林強，開始追求自己的最愛——電影。

向來喜歡侯孝賢的電影，所以當侯孝賢找他拍「戲夢人生」，演出年輕時代的李天祿時，他一口答應，也開始實現他來台北時的真正夢想——拍電影。

林強參與演出的電影除「戲夢人生」外，還有「只要為你活一天」、「南國再見南國」、「天馬茶坊」，也演出公共

二〇〇四年，林強開始學習電腦音樂與影像的表演形式，就是用新的媒材：電腦、合成器、MIDI、多媒體視覺做創作。（林強提供）

電視【作家劇坊】單元劇「一個住飯店的男人」。其中「南國再見南國」讓他印象最深刻，在這部片子裡，他飾演一個大哥身邊的小弟，一天到晚出狀況；為了融入這個角色，林強開始抽菸、嚼檳榔、和所謂的「兄弟人」來往，也就是讓自己「徹底墮落」。

從這部電影裡，林強體會到：「人要墮落、學壞的話很快。因為外在的誘惑會一再引誘你重回墮落的深淵。」這部電影入圍一九九五年坎城影展，他為這部電影所作的電影歌曲，也獲得金馬獎「最佳電影歌曲」。二〇〇一年，他為「千禧曼波」電影作配樂，再度獲得金馬獎「最佳電影配樂」。

因為喜歡音樂，也為了學得一技之長，林強從一九九五年為「南國再見南國」寫電影歌曲時，就開始用電腦製作音樂，二〇〇四年他開始學習電腦音樂與影像的表演形式，就是用新的媒材：電腦、合成器、MIDI、多媒體視覺做創作。

「因為傳統的流行音樂與搖滾樂已有許多的表演空間，像海洋音樂祭與野台開唱。現場電腦音樂即時演出，在國內仍屬罕見的新型態活動DJ，其實在國外已行之有年，希望電腦音樂也能融合其他音樂類型，加入搖滾、JAZZ、民

林強於一九九五年參加坎城影展。（林強提供）

謠，這樣的結合，或許可以使更多人接觸電腦音樂，讓整個音樂的表演或創作形式，更多元豐富。」他在中國、馬來西亞、新加坡等地表演這種新型態活動DJ，相當受歡迎，二〇〇五年五月，還受邀在法國坎城影展表演。

現在的他，寫寫歌，做做電影配樂，偶爾當一下活動DJ，二〇〇五年還擔任「台灣紀錄片全國接力展」影展代言人，但他當初來台北尋夢的熱情依然不變，因為現在的生活才是他所追求的。也許人們忘了曾經有個歌星叫做林強，但他仍然是那一個愛寫歌、愛唱歌的大男孩。

寶島歌聲

向 前 走

林強 作詞 作曲

Key: A

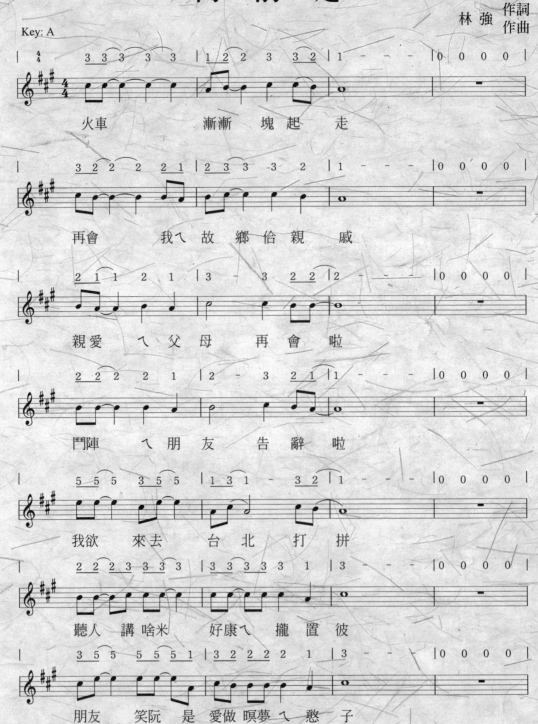

火車　　　漸漸　塊起　走

再會　　　我ㄟ　故鄉　佮親　戚

親愛　ㄟ　父母　再會　啦

鬥陣　ㄟ　朋友　告辭　啦

我欲　來去　台北　打拼

聽人　講啥米　好康ㄟ　攏置彼

朋友　笑阮　是　愛做瞑夢ㄟ　憨子

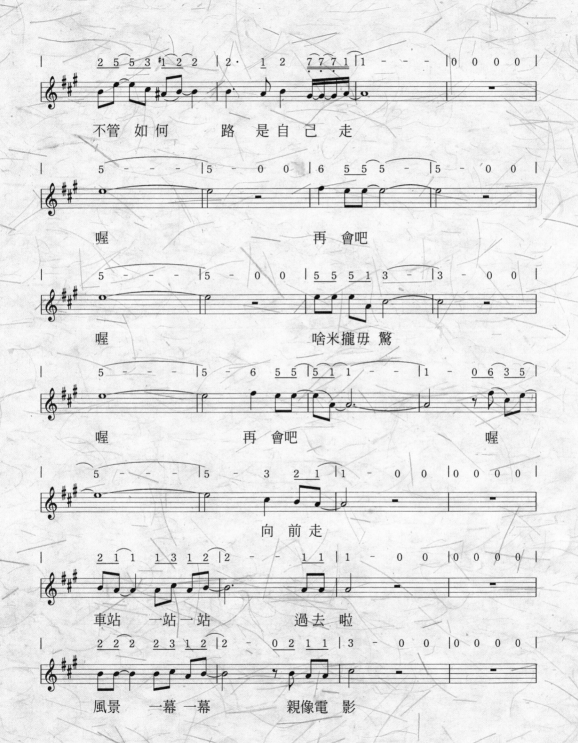

不管 如何　　路 是自己 走

喔　　　　　　　再 會吧

喔　　　　　　　啥米攏毋 驚

喔　　　　　再 會吧　　　　喔

向 前走

車站　一站一站　　過去 啦

風景　一幕一幕　　親像電 影

把自 己 當作是 男主 角　 來 扮

雲遊 四海　 可比 是 小 飛 俠

不管　 是幼 稚 還是　　 樂 觀

後果　 若按 怎 自己　 就 來 擔

原諒　 不 孝ㄟ　　 子 兒吧

趁我　 還少 年　 趕緊　 來 打 拼

台北 台 北　 台北 車頭 到 了 啦

欲下 車 ㄟ旅 客 請 趕緊下 車

頭前 是 現代 ㄟ台北 車 頭

我ㄟ理想 俗 希望 攏置 這

一棟 一棟 ㄟ 高樓大 廈

不知 有住多 少 像我這種 ㄟ憨 子

卡早 聽人唱 台北 不是 我 的 家

但是 我 一點攏 無 感覺

台語新曲風

疼惜未開的花蕊

陳明章

陳明章強調，創作是一種生命歷程，音樂要有原創性，要讓人有「被電到」的感覺。（鄭恆隆攝）

台灣本土文化開始斷層，

讓陳明章和一群志同道合的朋友感到憂心，

害怕哪一天所有的台灣人

都開始忘記自己的來源，自己的故事。

滿懷熱情與理想，

他們決定發起台語歌革命，

一股音樂新興勢力開始在台灣的土地上擴張。

隨著地底溫泉的熱氣，冉冉升起；北投的溫泉、日式建築風格的浴池、旅社的那卡西、阿公的收音機、西洋老歌的黑膠唱片、日本演歌的櫻花吹雪、孩提時的童謠、楊麗花的歌仔戲……，交織在同一個時空，瀰漫在北投的空氣裡。一九五六年，陳明章便在這個充滿異國情調的土地出生。

小時候，阿公是布袋戲迷，喜歡到處看戲，常常騎著「鐵馬」載陳明章到處跑，有時不嫌遠地從北投騎到新莊、汐止，甚至五堵，哪裡有戲看，阿公就去哪裡，再遠都去。「倒不是阿公特別疼我，而是哥哥不愛看戲，弟弟一到戲棚下就吵著吃零嘴。」只有陳明章能安安靜靜地坐在阿公腳踏車前的橫槓上，阿公聽戲，陳明章也聽戲。對於一個四歲的孩子來說，專心看戲似乎不太可能，回想四歲到六歲跟著阿公到處看戲的情境，陳明章表示，小小年紀的自己，總是被台上的戲偶動作、身段唱腔深深吸引。

「小時候，北投附近的市場，一年三百六十五天當中，大概有三百六十天在演戲。從小天天看北管、南管、歌仔戲、布袋戲、新劇，所以我對本土文化的認識是從生活裡來的，根本不用學，最高紀錄曾經一天看四場戲。特別是我的母親常哼唱一些台灣老歌給我們聽，這些老歌中的腔調虛字都是要口授才能瞭解，看譜根本不準。」

｜吉他初彈　擁抱棒球夢｜

小時候隔壁旅館的那卡西、阿公的野台戲，慢慢誘發出陳明章的音樂天份，而真正引領他進入音樂世界的則是哥哥的吉他。

學生時代，哥哥比較會唸書，一路考上高中，媽媽和姊姊就合買一把二千七百元的吉他送給哥哥以茲獎勵。「以一九七〇年代的價碼來看，是把相當高級的吉他。」陳明章透著羨慕的口吻憶述。哥哥因為準備大學聯考，吉他彈了一年就擱著，倒是讓才國二的陳明章有了摸索的機會。

彈吉他，講究技巧，哥哥雖略有傳授，但真正教他的卻是同窗那位在那卡西擔任吉他樂師的哥哥。就這樣，東學一點，西學一點，陳明章學會一身彈吉他的好技巧。然而年少時的陳明章真正的夢想並不在音樂，而是棒球。

高中時在棒球校隊擔任一壘手，最大的夢想是如何打進甲組球隊，每天晚上都夢見在美國打大聯盟。然而，一放學就沉迷於練習棒球、不寫作業的結果

是：人家高中唸三年，他卻混了四年。

向來只把音樂當興趣的他，高三那年發現自己對聲音特別敏感，「我的閱讀速度非常慢，但音樂聽過之後，就可以馬上把譜抄下來。」就這樣，他開始玩西洋音樂，加入吉他社，每天與同學切磋「琴」藝，那時候是Billboard排行榜最紅的時候，後來又學古典吉他、Blues、Jazz……。

復興高中也有個不成文的規定，每個畢業生都要推倒校園一角的圍牆，這種「公然毀壞」學校公物的舉動，給了陳明章一個狂妄不羈的免死金牌，他聽到深藏在體內的「自由」開始叫囂。

| 發現歷史　創作自己的歌 |

高中畢業後，與李忠盛、江丙輝、阿達、陳永裕等一群朋友組了「木吉他」。一九七〇年代台灣颳起一股校園民歌的風潮，陳明章的音樂創作才華也隨之沸騰。「那時候聽到楊祖珺、李雙澤的〈美麗島〉，受到這些很土地的音樂影響，便開始創作。」報名第二屆金韻獎創作組，第一次在公開場合演唱自己的作品，陳明章彈吉他的手，緊張得抖個不停。

結束軍旅生活後，音樂的路似乎沒有陳明章所想的好走。為了生活，他開始當學徒，學習成衣批發，也賣過手錶、鋼琴、保險……，能賣的他都賣了，只是心中總覺得缺少什麼。

其實陳明章從二十歲到二十六歲那幾年，正是校園民歌風靡全台的時期，陳明章在這股風潮下寫了三十多首的華語歌，趙詠華唱的〈嘿！聽我唱首歌〉、許景淳唱的〈流星〉，都出自他的筆下。但音樂創作並不能讓他衣食無缺，仍然為了生活四處奔波。二十六歲那年，父親中風，陳明章回北投幫忙照顧，也幫母親看管銀樓生意；兩年後，弟弟自軍中退伍，陳明章決定走音樂創作的路，一向支持他的母親和姊姊，各買了一架鋼琴送他，母親還不惜斥資送他一台YAMAHA四軌錄音座，並將住家四樓裝潢成四間隔音室，改成音樂教室，陳明章於是在家裡成立「青青音樂教室」；白天下樓照顧母親的銀樓生意，晚上在音樂教室傳授吉他。

「成立音樂教室後，我才開始思考什麼叫做台灣音樂？我的台灣音樂是什麼？」而讓他有這種省思的影響因素，一個是陳達，一個是二二八事件。

有一回，朋友送他林懷民雲門舞集的錄音帶，第一次聽到陳達的歌聲，「陳達的歌聲直指人心，我終於發現自

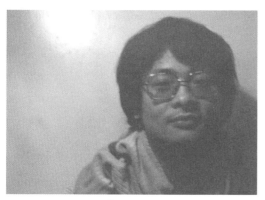

陳明章二十八歲成立「青青音樂教室」，白天下樓照顧
母親的銀樓生意，晚上在音樂教室傳授吉他。
（陳明章提供）

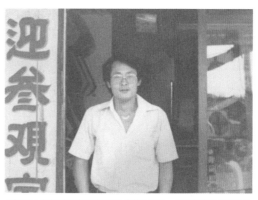

歷經民俗音樂與歷史事件的衝擊後，陳明章發現自己
所缺少的，就是對本土文化的反省。（陳明章提供）

己所缺少的，就是對土地的情感，對本土文化的反省，回首自己過去的華語作品，霎時驚心不已。」陳達的歌聲，讓他決定開展另一種屬於台灣的音樂創作。

成立音樂教室的同時，他也兼營蘭花生意，因為要到蘭花產地批貨，所以有機會在北台灣的石碇、烏來、坪林一帶到處跑。在那個戒嚴的時代，家中長輩絕口不談政治，直到有一次去石碇，跟種蘭花的阿伯聊天，酒意酣濃時，阿伯突然講到「二二八事件」，說著眼淚就掉了下來，邊哭邊講：「人活活的用鐵絲穿起來，一串一串丟到海裡！」

聽到阿伯說起當年台灣發生的二二八事件，起初他有點半信半疑，因為學校的教科書裡從來沒有提過這段歷史，而且在校時他的三民主義成績特別好，

難道教科書都是騙人的？他回家問母親，母親只告訴他一句「囝仔人，有耳無嘴」。家人刻意迴避，但老阿伯沒有理由欺騙他，於是陳明章選擇相信，相信在這塊土地上一定有很多被隱而不談、撼動人心的故事。

歷經民俗音樂與歷史事件的衝擊後，陳明章慢慢意識到什麼是自己土地上的文化，於是和陳明瑜合作寫下第一首台語創作歌曲〈唐山過台灣〉；寫下祖先渡海來台的心情，用歌謠寫台灣的庶民文化，也開始他的音樂覺醒；他完全摒棄過去所學的西洋音樂，利用「兩音合聲」和「五聲音階」的觀念創作台語歌。

「華語歌怎麼就是表達不出我心中的感情，因為台語是我們的母語嘛！而且台語本身的文化性很強，像我寫〈下

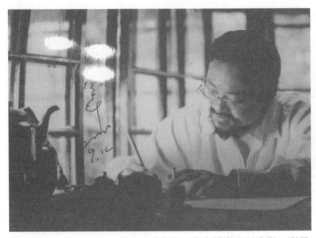

陳明章用台語歌謠寫台灣的庶民文化，完全摒棄西洋音樂，利用「兩音合聲」和「五聲音階」的觀念創作台語歌。（陳明章提供）

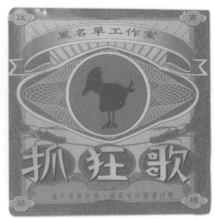

「黑名單工作室」於一九八九年發行【抓狂歌】專輯，賦予台語歌一種全新的風貌，也充分表達當時的時代背景。（鄭恆隆攝）

午的一齣戲〉、〈唐山過台灣〉、〈戲螞蟻〉、〈北管驚奇〉，台語可以把這種生命感放到好強，這是我寫華語歌寫不出來的，我知道自己不能再寫華語歌了，我沒有住在中國，寫不出這些歌來。」

｜挑戰禁忌　音樂新興勢力｜

幸運的是，當他有這樣的覺醒時，台灣正好在一九八七年夏天宣佈解嚴。

剛解嚴的台灣，人民終於得到該有的自由，當時陳明章在四海唱片公司當製作助理，王明輝擔任製作人，加上陳主惠、林偉哲，一群人聚在一起，就是想闖出些名堂來，陳明章強調：「以前政府禁止人民說方言，在學校不小心說溜嘴還得罰站、掛牌子，牌子上頭寫著『不准說方言』。在這種教育體制下，每個熟讀中國五千年歷史的學子中，哪一個真切知道屬於台灣的歷史？台灣的點點滴滴呢？」

台灣本土文化開始斷層，讓這群人感到憂心，害怕哪一天所有的台灣人都開始忘記自己的來源，自己的故事。滿懷熱情與理想，於是決定發起台語歌革命，一股音樂新興勢力開始擴張。

這群人組了「黑名單工作室」，一反過去台語歌謠過於悲情的傳統腔調，改以RAP、民謠、搖滾的歌曲形式來詮釋，一九八九年發行【抓狂歌】專輯，每首歌都反應當年社會的政經現象，〈計程車〉、〈阿爸ㄟ話〉寫明當時人民生活的景況，而王華作詞、王明輝譜曲的〈民主阿草〉，更以諷喻萬年國會、

批判政府的犀利詞句，大膽地諷刺台灣政治問題。

一九八九年是台灣壓抑已久的社會力驟然釋放的一年，空氣中充滿著新鮮刺激的味道，所有的事情一下子都變得可能，【抓狂歌】這張台語搖滾專輯就在這樣的背景下誕生。當年這首歌把國歌和華格納攬和進搖滾編曲裡，歌曲中記載的自力救濟、老兵上街頭、民進黨抗議國會老法統、總統府前的拒馬和憲兵，都是那個年頭令人難忘的畫面。

音樂黑勢力「黑名單工作室」賦予台語歌一種新風貌，也充分表達了當時的時代背景，更提醒一個令台灣人省思的問題。在這張專輯中，陳明章也為陳明瑜所寫的三首歌〈慶端陽〉、〈播種〉、〈新莊街〉譜曲。回想當時的衝勁，陳明章強調：「當初已經做好被抓去關的準備，我們想試試國民黨是真的解嚴，還是假的解嚴！」

| 電影配樂 揚名國外影展 |

其實，陳明章的貴人，應該是侯孝賢。

成立音樂教室時，何穎怡和幾個朋友來找他，當陳明章自彈自唱時，何穎怡建議他錄下來，然後把這卷demo拿給侯孝賢。經過半年，有一天侯孝賢的助理陳懷恩突然打電話問他：「願不願意替『戀戀風塵』做配樂？」令當時在銀樓做生意的他，高興地跳了起來。

侯孝賢拍電影，陳明章做配樂，一樣地講究，一樣地慢。第一次進錄音室做音樂的陳明章不知道錄音室計時收費，為求完美、慢慢琢磨，最後連酬勞都補貼給了錄音室。一九八五年「戀戀風塵」在法國南特影展獲得最佳電影配樂，是台灣第一部在國際影展獲得配樂獎的電影。從此，侯孝賢拍電影就找陳明章做配樂，一九九三年「戲夢人生」的電影配樂，獲比利時法蘭德斯影展最佳配樂。

做電影配樂的同時，陳明章也創作不少歌曲，其中二○○四年「二二八手牽手大聯盟」所舉辦的全台二二八牽手活動的主題曲〈伊是咱ㄟ寶貝〉，其實早在一九九三年就完成，當時勵馨文教基金會理事長紀惠容希望他為拯救雛妓活動寫歌，而他在答應幫勵馨基金會寫歌後，有一次到女兒房裡，才五歲的女兒很會踢被，就在幫女兒蓋被、看著女兒可愛的臉龐時靈感乍現，三十分鐘就完成了這首歌：

一蕊花，生落地，

爸爸媽媽疼尚濟，
風那吹，愛蓋被，
毋通乎伊墮落黑暗地，
未開ㄟ花需要你我ㄟ關心，
乎伊一片生長ㄟ土地，
手牽手，心連心，咱站作伙，
伊是咱ㄟ寶貝。

除了這首〈伊是咱ㄟ寶貝〉，他還寫下〈無情ㄟ所在有情ㄟ歌〉、〈半暝ㄟ公主〉兩首歌，以及〈流浪ㄟ高跟鞋〉配樂，讓勵馨基金會製作成專輯播放。一九九四年他將〈伊是咱ㄟ寶貝〉收錄在【阮不是一個無情ㄟ人】專輯中，相隔十年後，這首歌因為「二二八牽手護台灣」活動成為台灣人民的共同記憶。

｜全台搏感情 流浪到淡水｜

陳明章說，喝酒是為了創作，酒喝下去之後靈感就會比較多，而且有一些心裡的東西會奔放出來。不過，一九九三年因酒精中毒及其後所引發的憂鬱症、恐慌症、焦慮症，讓他不得不面對自己的身心，「過去我的生活是每天下午才起床，到了晚上十一點眼睛還亮得像貓一樣，邊喝酒邊創作，一直熬到清晨。生病後在醫院裡把酒戒了，憂鬱症和焦慮症讓我無法思考，每天都到北投山區的廟宇聽佛經，生活方式也改成遊山玩水。」

病痛迫使他停止創作，直到兩年後的一九九五年，才又寫下另一首台灣人搏感情時必唱的歌曲〈流浪到淡水〉；這首唱遍全台的〈流浪到淡水〉，創作之初原是首廣告歌曲：當時侯孝賢接下一支啤酒廣告，邀他寫歌，陳明章當時只寫下這首歌的前幾句：

有緣，無緣，大家來作伙，
燒酒喝一杯，乎乾啦！乎乾啦！

讓廣告片主角吳念真帶著人與人、人與自然間的情感，走遍台灣各美麗鄉鎮，一起喝啤酒搏感情。後來潘小俠介紹他認識金門王與李炳輝，他們的走唱人生，激發陳明章的創作靈感，半年後完成這首〈流浪到淡水〉。陳明章說，這首歌寫得很快，三十分鐘就完成詞曲，就像靈感貫通全身般流暢，他有意把金門王塑造成台灣的史帝夫·汪達。這首歌後來獲得第九屆金曲獎流行音樂作品類最佳作曲人獎；二〇〇三年十一月二十九日，台北縣政府將這首具有淡水特色的歌曲刻成歌碑，豎立在淡水漁人碼頭裡。

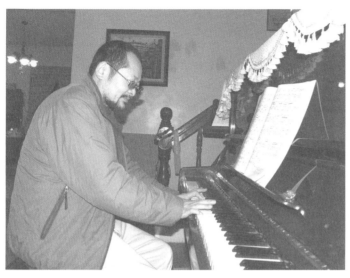

鋼琴是陳明章創作歌曲時常用的樂器。（鄭恆隆攝）

｜病痛纏身　謙卑體悟人生｜

多次製作電影配樂的陳明章，把電影處女作獻給林正盛導演的「天馬茶房」，這是他第一次躍上大銀幕當演員，飾演一個新劇團團主兼導演。除了參加戲劇演出，他還與林強一起做「天馬茶房」的電影配樂，其中由曾郁雯和陳明章作詞、陳明章譜曲的〈幸福進行曲〉，於一九九九年獲金馬獎最佳原創歌曲。

除了電影配樂，他也和陳明瑜、路寒袖、林良哲、郝志亮、曹麗娟等合作過不少好歌。陳明章每個時期的音樂創作都各具風格，早期自許為文藝青年，風格也偏向「人文的感覺」，例如〈下

午的一齣戲〉、〈唐山過台灣〉等曲；四十歲以後，歷經身心的病痛，文藝青年落入了凡間，曲風變得更加與人親近，〈流浪到淡水〉便體現出這樣的心境；現階段的他，深受病痛所苦，酒精中毒的後遺症讓他無法坐也無法睡，肉體所承受的煎熬，曾讓他一度想結束生命，但宗教信仰讓他的心靈獲得平靜，病痛也讓他學會謙卑，曲風也漸趨「自我」，藉由〈蘇澳來ㄟ尾班車〉等歌曲，闡述個人生活體驗和生命體悟：

> 酒家ㄟ看板滴到雨水，
> 東北風吹頭ㄟ暗暝，
> 天色罩黑陰，
> 一句為前途，一聲要賺錢，
> 打了一張車票，阮要去都市，
> 蘇澳來ㄟ尾班車，
> 你要載阮去叼位打拼，
> 蘇澳來ㄟ尾班車，
> 頭前甘會崎崎岐岐……

「過去我的作品都帶著淡淡的哀愁，現在很快樂。我逼自己改變，從很

多原住民音樂、很多台灣新文化的觀念裡面去改。因為環境已經變了，執政黨也換了，整個社會、國家要走出悲情，這是台灣主流文化可以自己走出來的時候。」

四處遊山玩水讓他的心境更加開闊，〈山後鳥〉是去屏東旅遊後所寫，風飛沙和海洋，讓他真正感受到自然的偉大。「我有兩個孩子，我會寫〈山後鳥〉這首歌，是希望能讓他們知道，我們的音樂和西洋音樂有很多不同的地方，他們才會真正喜歡這塊土地。我覺得，一首好的、故鄉的歌，能讓一個孩子由壞變好。」

二〇〇三年十一月二十九日，台北縣政府把具有淡水特色的〈流浪到淡水〉刻成歌碑，豎立在淡水漁人碼頭。（鄭恆隆攝）

剛剛過了中秋暝，
落山風就倒返來，
吹著鹹鹹ㄟ海風，
我知樣你按故鄉來，來咧找阮，
找阮將你紡去（遺失）ㄟ那段感情，
向南行是滿天星，
向北行是大武山，
那個細漢ㄟ故事，
在那阿嬤ㄟ廚房，大家來圍爐，
山後鳥，山後鳥，
含著願望，飛向八斗星……

近年和朋友組了個「淡水走唱團」，陳明章興奮地表示：「團員都是在偶然的機緣下遇見，包括我自己，全都是兼差性質，這樣才能真正地玩音樂。」帶著走唱團到處演唱，是陳明章感到最快樂的事，「創作是一種生命歷程，我強調音樂要有原創性，要讓人有『被電到』的感覺。這樣的創作方式，一年最多寫個三、四首歌。」

堅持走自己的音樂路，陳明章特別感謝全力支持他的母親和妻子，至於新的創作規劃，陳明章略加思索後表示，二〇〇五年他要發表全新的「海洋吉他」和「南管吉他」，也想寫台灣黑熊之歌。看來，病痛並未擊倒這位勇於開創台語曲風的音樂人，至於下一次他會創作出什麼新曲風的台語歌，且讓我們拭目以待。

伊是咱ㄟ寶貝

陳明章 作詞 作曲

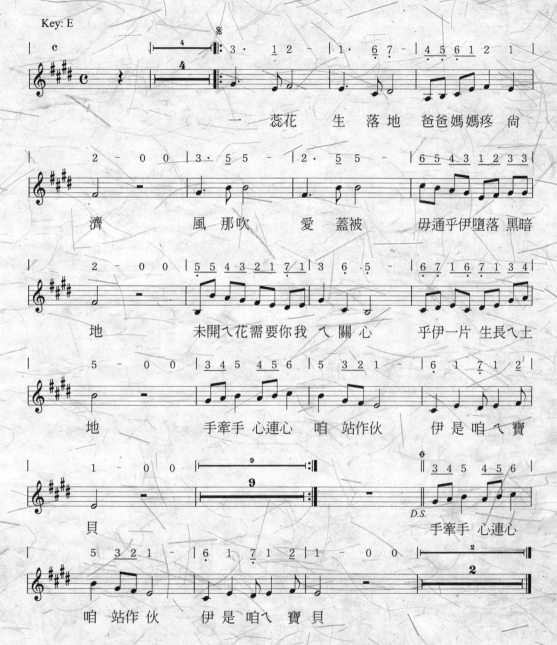

Key: E

一 蕊花 生 落地 爸爸媽媽疼 尚

濟 風 那吹 愛 蓋被 毋通乎伊墮落 黑暗

地 未開ㄟ花需要你我 ㄟ 關 心 乎伊一片 生長ㄟ土

地 手牽手 心連心 咱 站作伙 伊是咱ㄟ寶

貝

D.S. 手牽手 心連心

咱 站作伙 伊是咱ㄟ寶貝

流 浪 到 淡 水

<div align="right">陳明章　作詞
作曲</div>

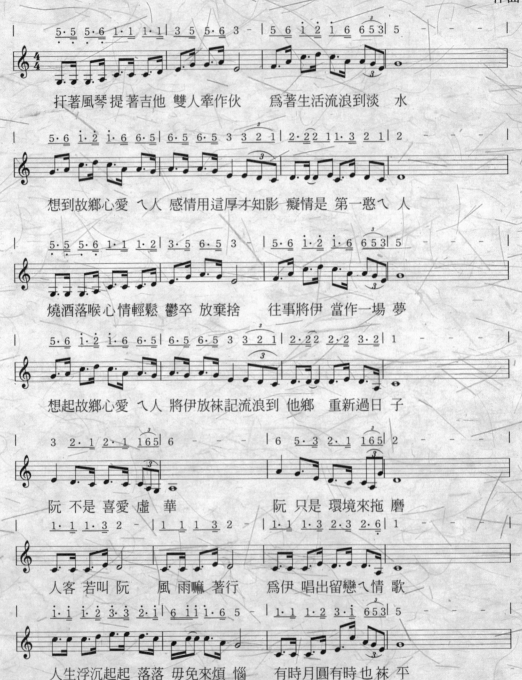

扦著風琴 提著吉他 雙人牽作伙　爲著生活流浪到淡　水

想到故鄉心愛ㄟ人 感情用這厚才知影 癡情是 第一憨ㄟ 人

燒酒落喉心情輕鬆 鬱卒 放棄捨　往事將伊 當作一場 夢

想起故鄉心愛 ㄟ人 將伊放袂記流浪到 他鄉　重新過日 子

阮 不是 喜愛 虛 華　　阮 只是 環境來拖 磨

人客 若叫阮　風 雨嘛 著行　爲伊 唱出留戀ㄟ情 歌

人生浮沉起起 落落 毋免來煩 惱　有時月圓有時也袂 平

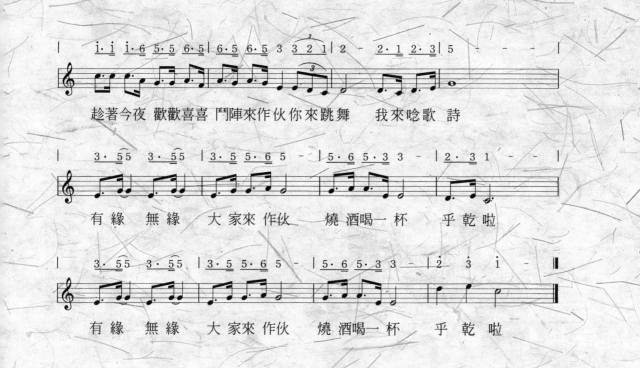

趁著今夜 歡歡喜喜 鬥陣來作伙你來跳舞　我來唸歌 詩

有緣　無緣　大家來 作伙　燒 酒喝一杯　乎 乾啦

有緣　無緣　大家來 作伙　燒 酒喝一杯　乎 乾 啦

追尋七十八轉的聲音

老曲盤知音

林良哲

從一九九三年擁有第一張七十八轉老曲盤之後，林良哲便展開令人怦然心動的老曲盤收藏之旅。除收藏老曲盤之外，林良哲也寫過不少台語暢銷曲。（鄭恆隆攝）

從參加學運，

開始創作屬於自己年代的台語歌；

從著手寫歌，

開始尋找屬於台灣這塊土地的聲音，

一片片七十八轉的老曲盤，

收錄先民的憂愁與浪漫，

也道出收藏者的用心與執著。

手搖唱機裡七十八轉的老曲盤緩緩旋轉，透過鋼針讀取，台灣第一代女歌星純純主唱的〈望春風〉縈繞整個客廳，媒體人林良哲也娓娓道出他那令人怦然心動的老曲盤收藏歷程。

｜堅持唱自己的歌｜

林良哲，一九六八年出生於台中，一九八九年中國發生舉世震驚的「六四天安門事件」，當時就讀政治大學法律系的他，內心深受衝擊。那時黑名單工作室出版了一張【抓狂歌】專輯，專輯中的〈捉狂歌〉對當時的青年學子造成相當深遠的影響，其中王華作詞、王明輝譜曲的〈民主阿草〉還成為台灣最後一首禁歌：

透早出門天清清，
歸陣散步來到西門町，
看到歸路的警察俗憲兵，
全身武裝又攔向頭前，
害阮感覺一時心頭冷，
害阮感覺一時心頭冷，
咱來借問ㄟ警察先生，
是不是要反攻大陸準備戰爭……

回想當時的情境，林良哲表示：

「我是在大三時知道這張唱片，當時騎著摩拖車到光華商場，找遍了地下室的商店才買到。我的大學生涯都是在民主運動及學運中度過，而我們所能接觸到的歌曲，都難以寄託心靈，當〈抓狂歌〉一出版，正象徵著台語流行新時代的開始。我覺得在那個時代，林強的〈向前走〉，及〈抓狂歌〉（黑名單工作室）正帶領一股新的潮流。」

由於考研究所延畢一年，正好遇上一九九〇年的台灣學運，國內多所大學

日治時代的唱片會社將歌詞印成歌仔冊，方便民眾學唱，林良哲找到昭和八年八月所出版的七字仔歌仔冊，其中有一本清楚載明〈桃花泣血記〉的十段歌詞。（林良哲收藏）

寶島歌聲

學生串聯抗議「郝柏村軍人干政」，當時就由朱約信（藝人「豬頭皮」）、陳明章和他帶頭，在學運過程中，他們發現：為什麼我們沒有自己的歌？

於是，幾個滿腔熱情的年輕人，開始進行所謂「台語歌曲新潮流」運動，幾張新專輯陸續推出，如朱約信的【現場專輯二】、陳明章的【下午的一齣戲】及合輯【辦桌】等等，林良哲也發表由他作詞、朱約信作曲的〈無花果〉、〈玫瑰〉，水晶唱片發行。

「這段時期，水晶唱片扮演相當重要的角色，老闆『阿達』全力支持我們創作，後來我的興趣轉向歌仔戲等傳統戲曲，又因我認為應該朝『概念專輯』的方向規劃，不見容於台灣的唱片市場，因此逐漸退出。」

林良哲創作〈無花果〉歌詞的動機來自於吳濁流的小說《無花果》，從吳濁流的字裡行間，讓他體悟到台灣長期受外族統治，始終處於漂浮不定的命運：

> 清風甲阮吹落地，
> 任由水波盪東西，
> 無根無葉亦無偎，
> 只留活命在佇世，
> 無花果啊無花果，

> 無花果啊無花果，
> 無葉無根亦無偎，
> 留著活命在佇世……

〈玫瑰〉的詞作，靈感來自於楊逵的小說《壓不扁的玫瑰》，楊逵字裡行間充滿對台灣的感情及被壓迫的悲戚，還有不願被壓扁的志氣，一字一句嵌入他的心靈：

> 一蕾玫瑰一欉花，
> 伊根深釘佇土底，
> 毋驚風雨毋驚雪，
> 堅強企在無怨蹉，
> 伊是島嶼的玫瑰，
> 踮在家己的土地……

蟲膠原料收藏不易

開始創作歌曲後，引發他關心早期流行的台灣歌謠，並尋找相關資料，當時國內涉獵台灣歌謠研究的人並不多，只有莊永明、黃春明、鄭恆隆、簡上仁等人的著作。一九九三年，他到苗栗通宵鎮拜訪姨丈陳敏達；姨丈的祖父陳芳本，是馬偕博士的學生，也是苗栗苑裡教會的創始牧師，深受馬偕博士四處為人拔牙、醫病的精神所感動，便栽培自

己的小孩陳旭日當醫生，一九四四年在苑裡開設「旭日診所」，由於家境優渥，日治時代就開始聽曲盤。

當他向姨丈提出想收集早期台灣歌謠的資料時，姨丈表示，坊間有關台灣歌謠的研究著作中，不少與原曲盤有相當大的出入，莊永明曾在其著作中提及「由於曲盤是易碎的物品，留聲機是昂貴的東西，所以都沒有這些東西可聽，大多是訪問詞曲作者本人或其後代口述……」，因此難免會有謬誤，林良哲舉創作於一九三二年的〈桃花泣血記〉為例，坊間流傳為四段歌詞，莊永明在其著作中表示歌詞有十一段，後來林良哲收藏到〈桃花泣血記〉原曲盤和當時印製的歌仔冊，當中中清楚載明該曲歌詞共有十段。

姨丈找出收藏多年約一百多片老曲盤送給他，大部分是西洋歌曲和少許歌仔戲及南管音樂，其中一片珍貴的七十八轉老曲盤，是發表於一九三八年的台灣創作歌謠〈對花〉和〈春宵吟〉。收集到第一張台灣歌謠曲盤，激發他繼續追尋老曲盤的熱情。所謂七十八轉曲盤，就是曲盤一分鐘轉七十八轉，一面只有一首歌曲。

一九九五年，林良哲任職宜蘭縣文化中心蘭陽戲劇團，仍繼續四處詢訪，

發表於一九三八年的台灣創作歌謠〈對花〉，是林良哲收藏到的第一張台灣歌謠曲盤。（林良哲收藏）

但由於經驗和資訊不足，加上老曲盤收藏不易，大多被丟棄，一九五九年又有「八七水災」的破壞，因此毫無斬獲。同年八月，林良哲考取《自由時報》台中駐地記者，重回台中。有一回，在街上遇到兒時玩伴楊川明，閒聊下得知楊川明從事古物買賣，因此當他提及想收藏老曲盤時，楊川明便帶他到彰化縣芬園鄉的彰南路上，這條路上約開了二、三十間的民藝店。

彰南路上之所以會有這麼多民藝店，緣於一九八○年代左右台灣經濟起飛，民眾紛紛改建屋宅，舊的建築材料和物品被大量出清，「販仔腳」於是到處收購這些被出清的舊家具、舊文獻，轉賣給民藝店；有些「販仔腳」如果收購的數量夠多，也會自己開店。

由於中部地區天氣乾燥，氣候溫

和，加上大家族系統仍完整維繫，古厝大都保留完整，因此當林良哲於一九九五年開始跟「販仔腳」們搏感情、收藏老曲盤時，數量還蠻多的。「販仔腳」稱七十八轉的曲盤為「土」，因其容易腐化成灰，跟土一樣，那是因為日治時代的七十八轉曲盤，成分大多是「蟲膠」：這是東南亞的一種蟲膠蟲所吐出來的分泌物，經收集後，做為製造曲盤的主要原料。

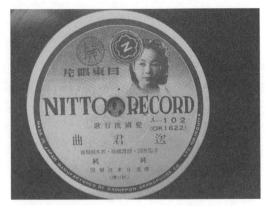

林良哲收藏到於一九三七年轉入日東唱片擔任臨時歌手的純純再度唱紅的〈送君曲〉七十八轉曲盤，釐清外界一直以為該曲的作曲者為鄧雨賢的誤謬，實則為姚讚福。（林良哲收藏）

| 還原〈桃花泣血記〉|

　　容易腐化加上頗有重量，「販仔腳」對收購老曲盤的意願並不高，直到一九九七年三月，透過楊川明得知高雄縣鳳山有一位古物商收有大批曲盤，到訪後發現，原來這位古物商以前曾開設唱片行，因此懂得如何保養曲盤。在他那一百多片的曲盤中，林良哲發現珍貴的〈桃花泣血記〉，當時坊間根本沒有人收藏到這張曲盤。他隱忍住欣喜若狂的興奮，挑了二十片歌仔戲和南管的曲盤，並將這片〈桃花泣血記〉夾在中間，擔心古物商知道這張曲盤的珍貴而開高價；由於當時真正關心台灣歌謠歷史的觀念並不普及，因此當古物商開價一片一百元時，他二話不說便付錢走人，而

這是除了姨丈送的曲盤外，自己收藏到的第一張台灣歌謠曲盤。

　　擁有曲盤，卻沒有留聲機可以播放，這時林良哲想起一位父執輩的陳鄭天瑞醫師家中有留聲機，但面對著留聲機卻不會操作，研究了半天才知道要怎麼裝針頭、操作播放，當台灣第一代女歌星純純（本名劉清香）輕柔唱出「人生相像桃花枝，有時開花有時死……」時，林良哲的內心既興奮又感動。

　　有了原聲曲盤，除釐清外界對〈桃花泣血記〉究竟有幾段歌詞的爭議外，從收集到的文獻資料中，也證實第一個研究台灣歌謠並寫成研究論文的人，並非台灣人，而是一位日本人「平澤平七」，他在一九三五年以「平澤丁東」為筆名，在《台灣日報》上發表〈台灣

〈桃花泣血記〉的十段歌詞。（林良哲收藏）

語之流行歌〉。

　　平澤平七於一九〇〇年來到台灣，曾任法院通譯、總督府編修官，編修官的業務就是在總督府裡負責訓練警察，包括編輯〈警察對話〉；所謂〈警察對話〉就是教導日籍警察如何用閩南語和台灣百姓對話。當時日本政府還以加薪為誘因，鼓勵日籍警察學習閩南語和客語，並出版《語苑》雜誌，教導閩南語和客語的發音與會話，平澤平七本身對台灣歌謠頗有研究，就透過《語苑》雜誌將台灣歌謠介紹給日本民眾。

　　平澤平七所執筆的〈台灣語之流行歌〉中提到，「昭和七年（一九三二年），出版〈桃花泣血記〉……」文中還將〈桃花泣血記〉的十段歌詞寫出，

　　後來林良哲又找到昭和八年八月所出版的七字仔歌仔冊，當時的唱片會社會將歌詞印成歌仔冊，方便民眾學唱，其中有一本清楚載明〈桃花泣血記〉的十段歌詞。

| 高級消費難以普及 |

　　隨後幾年，林良哲透過和全國各地「販仔腳」的交情，慢慢收藏到不少老曲盤，一九九九年九二一地震後，由於很多房屋倒塌，很

由於祖父開中藥房，家中留聲機裡流瀉而出的歌聲，是林良哲兒時最甜美的回憶。圖為三歲時的林良哲。
（林良哲提供）

多舊文獻在重建過程中被清出，讓他收藏到數量頗多的老曲盤。目前在他的收藏量單中，歌仔戲曲盤就有一千多片，而根據文獻記載，日治時期約出版五百首台語流行歌，他收藏約一百首，佔了五分之一。

林良哲分析台語流行歌曲盤收集不易的原因，除易碎、笨重外，也因為日治時代歌仔戲的出片量和影響力，都遠超過台語流行歌；一齣歌仔戲可錄製十幾二十片，台語流行歌再怎麼走紅，仍只是一片兩曲，唱片會社基於商業考量，當然會以出版歌仔戲曲盤為主。

以前的曲盤銷售不像現在有唱片行經銷，除少數幾家專營的唱片行外，都是在全台各大西藥房、文具店、百貨店、鐘錶店銷售，也非得在這些店才買

得到，這些商店向唱片公司批曲盤，然後賺取價差。

日治時代台中最大的唱片行「大宗公司」負責人趙水木生前表示：「當時賣曲盤，除了唱片會社派歌星輪流登台演唱外，為了促銷，還會在戲院播片中場空檔時播放最新的曲盤，然後在戲單中介紹播放的曲目及提供單位。」

在收藏過程中，林良哲發現客家人由於個性節儉，比較會保存舊東西。有一回他隨「販仔腳」到東勢石城的客家庄，發現在約十幾片的曲盤中，有一片一九三五年思明唱片發行的〈台中震災之歌〉，由台灣第一代歌仔戲演員汪思明以七字仔演唱，曲盤內容是描述一九三五年台中后里墩仔腳大地震的災情，雖然「販仔腳」認為索價太高會破壞行情，但林良哲離開後又不捨放棄〈台中震災之歌〉曲盤，於是回頭照價收購。

| 等待自由ㄟ風 |

身為媒體人，收藏老曲盤，林良哲也寫過不少暢銷曲，如一九九一年創作的〈水返腳〉獲汐止鎮歌比賽第一名；一九九二年與朱約信合作，為宜蘭區運會寫下〈飛躍在蘭陽〉、〈先生名叫渭水〉、〈宜蘭組曲〉；一九九六年，與

關懷本土文化的林良哲（右），十年前在旱溪採訪牧牛的老人。（林良哲提供）

陳明章合作為彭明敏參選總統「量身」寫下〈阿爸ㄟ心肝寶貝〉、〈等待自由ㄟ風〉。

談到〈等待自由ㄟ風〉，林良哲表示：「當時我在大學的學弟黃國洲是彭先生的競選團隊成員，在他的請託下才寫下這首歌詞。歌詞內容是描述彭明敏流亡國外的心情，希望『自由ㄟ風』吹拂著故鄉的土地，更希望極權的政府能早日倒台。當然，這個願望現在已經實現了！」

擔任記者的林良哲（騎摩托車者），採訪選舉新聞時留下的畫面。（林良哲提供）

> 一蕊花，用心疼痛，
> 土地充滿春天ㄟ花香，
> 咱ㄟ夢，用手來捧，
> 等待自由ㄟ風吹過頭鬃，
> 阮想欲種花一欉，
> 送乎住佇這ㄟ人，
> 咱著逐家來幫忙，
> 鬥陣渥水鬥相工，
> 毋管北風安怎搖動，
> 毋驚白霧日夜罩茫……

其他如〈無聲ㄟ那卡西〉、〈蘇澳來ㄟ尾班車〉、〈等待東北風〉、〈阿媽ㄟ五分仔車〉……，這些歌的詞作皆出自他的手筆。

〈蘇澳來ㄟ尾班車〉這首歌是在描寫一位離鄉打拼的青年，在遠離故鄉之後來到台北奮鬥的故事；二十多年之後，他的事業有成，卻失去原有的純真，沉迷於金錢與權力之中，後來他罹患絕症，才領悟到「成功」只不過是一陣雲煙；二十多年來，他並沒有珍惜自己曾經擁有的親情，也忘記了故鄉的身影，因此在遺言中交代兒子必須將其遺骨送回故鄉埋葬，就葬在一處可以聆聽海浪的山谷間。

「原本我是想將這個故事寫成『概

念專輯』，用十首歌曲來寫這一個故事，第一首正是〈蘇澳來ㄟ尾班車〉，之後又有〈無聲ㄟ那卡西〉、〈等待東北風〉及〈基隆嶼ㄟ港口〉，沒想到讓陳明章譜曲之後，在商業發行考量下全被『拆散』，成為一個遺憾。或許，正像我所寫的故事一樣，在多年之後，才會發現『商業發行』只是過往雲煙吧！」林良哲語氣中透著淡淡的無奈。

｜數位工程永續保存｜

林良哲表示：「早期的台灣歌謠，原創性相當高，這是近代創作所望塵莫及的。另外，當時的作曲家雖處於日治時代，但都能運用台灣既有的文化，例如鄧雨賢擅用南管、姚讚福擅用歌仔戲。」

由於老曲盤採用鋼針讀取，每播放一次就磨損一次，為了讓這些台灣人民共同的記憶能永續保存，透過科技將曲盤「數位化」是必然的趨勢，透過數位化還可以修掉雜音，林良哲痛心地指出：「國語流行歌的數位工程已完成，但台灣歌謠數位化的問題卻不受重視。」他已請人完成〈春宵吟〉和〈對花〉這兩首台語創作歌謠的數位化，目前他透過台中師範學院向國科會提出

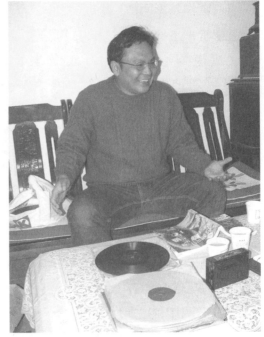

林良哲表示：如果政府願意成立相關的博物館，他願意將所收藏的老曲盤捐出，成為台灣全體人民的公共財產。（鄭恆隆攝）

「日治時期台語流行歌之整理與研究」，希望透過數位化，完整保存台語歌謠。

林良哲表示，如果政府願意成立相關的博物館，他願意將所收藏的老曲盤捐出，成為台灣全體人民的公共財產。等數位化工程告一段落，他希望能選出十首具代表性的台灣歌謠出版CD，讓後代子孫透過「原音再現」，進一步瞭解自己的文化與音樂，那才是屬於台灣這塊土地的生命與泉源。

蘇澳來ㄟ尾班車

林良哲 作詞
陳明章 作曲

酒家 的看板　滴到 雨水　東北風吹頭ㄟ暗暝　天色罩黑陰

一句　為前途　一聲要賺錢　打了一張車 票　阮要去都市

蘇澳來ㄟ尾　班　車　　你要載阮去叼位打 拼

蘇澳來ㄟ尾　班　車　　頭前甘會嶇嶇　岐 岐

想要吃乾麵　煞無人開店　一人拿著行 李　故鄉ㄟ港邊

一張平安符　一卡金戒指　觀音媽你得　替阮來保庇

等待自由ㄟ風

林良哲　作詞
陳明章　作曲

Key: G

一蕊花　　用　心疼痛　　土地充滿春天　ㄟ花香

咱ㄟ夢　　用　手來捧　　等待　自由ㄟ風　吹

過　頭　鬃　　　　　阮　想欲種　花　一欉

送乎　住佇這　　ㄟ人　　　咱著　逐家　　　來幫忙

鬥陣　渥水鬥　相　工　　　毋管　北　風安怎搖　動　　　毋驚

白　霧日夜　罩　茫　　　阮　想欲打開　門窗

講我心　內ㄟ夢　　　雖然乎人　　　提　去藏

阮嘛猶原毋來放　　鬱卒心情嘛會輕鬆　花蕊

總會等待過冬　　　　一蕊花　用心疼痛

土地充滿春天ㄟ花香　　咱ㄟ夢　用手來捧

等待自由ㄟ風　吹　　過頭鬃

現代台語歌詩

精緻台語詩篇

莊柏林

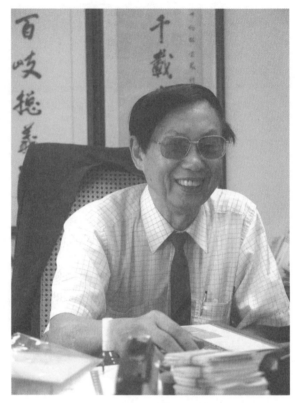

詩人莊柏林將台語詩改寫成具音樂性的
「歌詩」；透過優美易學的旋律，吟唱
文學創作的詩體，也譜寫出台灣這塊土
地最精緻的詩篇。（鄭恆隆攝）

台語歌到了九〇年代以後，

進入一個全新的境界，

各種形式的曲風也出現讓人驚豔的作品，

其中，最具特色的

當屬將台語詩譜寫成具音樂性的「歌詩」；

透過優美易學的旋律，

吟唱文學創作的詩體。

莊柏林辦公室的陽台上，種著
幾盆薊花，為了能每年欣賞
盛開的薊花，他花了好幾年的時間
尋覓芳蹤，從馬祖南竿到台北縣三
芝鄉，細心呵護，等待花期，綻放
美麗與相思，思念一段生命中曾經
擁有的美好，也是他日後寫詩的觸
媒和詩作的靈感來源。

　　莊柏林，筆名柏林，一九三二
年出生於台南縣，後隨擔任教職的
父親數次搬遷，其中讓他印象最深
刻的是台南縣將軍鄉，喜愛大自然
的他，經常和玩伴到將軍溪戲水、
釣魚，樹上的蟬鳴、鄉野間的小動
物，比課本更吸引他的目光。

快樂童年 詩意起源

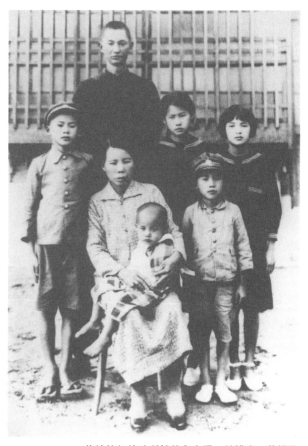

莊柏林年幼時所拍的全家福，前排右一戴帽子
的小男孩就是莊柏林。（莊柏林提供）

　　十歲那年，父親調回學甲鎮教書。
莊柏林的祖先從唐山到台灣，他是來台
後的第十代。莊家第一代先祖來台時帶
著六個小孩，其中五人住在學甲鎮，而
屬於莊柏林家脈系的第二代先祖住在學
甲鎮草坔村，「草坔村」因每逢下雨就
積水，造成滿地泥濘而得名。莊柏林的
祖父遠赴澎湖釀酒致富，在草坔買下三
十多甲土地。

　　父親調回學甲鎮教書後，每天都騎
著腳踏車從草坔載他到學甲鎮讀書。放
學、休假時，鄉村的田野是無限延伸的
遊戲場：抓蟋蟀，撿苦楝子當彈弓的子
彈打小鳥，飼養鴨、鵝、羊等各種家禽
與動物。「雖然當時二次大戰的戰火猛
烈，但在草坔仍平安度過無憂無慮的童
年，這些記憶成為我日後詩作〈鄉
愁〉、〈童年回憶〉的起源。」

　　十四歲考入台南一中，離家住在台

寶島歌聲

南,時值二次大戰結束,國民黨政府來台,發生二二八事件,台灣社會局勢紊亂,瀰漫著不安的氣氛。當時台南一中的留級率相當高,幾乎每三班就留級一班,莊柏林順利升級,也養成喜歡閱讀的習慣,最喜歡的課外讀物是中、日文的大河小說,包括《浮士德》、《少年維特的煩惱》、《戰爭與和平》、《失樂園》、《約翰克利斯托夫》、《紅樓夢》、《西遊記》、《三國演義》、《莎士比亞選集》等,也涉獵英語文學,還曾投稿《自由青年》、《中央日報》副刊、《新生報》副刊。

少年時代是個文學青年的莊柏林,原本有意報考文學院,走向文學創作的殿堂,卻遭到父親強烈反對,因為在那個動亂不安的年代,從事文學創作,幾乎注定一輩子窮困,父親希望他考台大醫學院,當時有句民間諺語「第一做冰,第二做醫生」,當醫生不但社會地位高,也有優渥的經濟來源。莊柏林順從父親的意思讀自然科,卻在畢業後突然決定報考法科。

┃ 法界公職　正義化身 ┃

謙稱自己讀書是「無所用心」,因此自覺無法考取醫學院,考文學院父親

又反對,所以法科應該是最有把握的選擇。就這樣,一九五二年他考上台大法律系。大一暑假,他提著一大箱行政官普考的書,到新竹縣頭份鄉獅頭山的勸化堂,因同學的母親在堂內修行,才得以借住讀書,「當時佛寺內沒有電燈,夜間照明端靠蠟燭、月光,我每天晚上點三支蠟燭,就著燭光苦讀,除了吃飯、睡覺外,一天讀十五個小時,直到考試前一天才下山應試。」

靠著暑假苦讀,仍在學中的莊柏林,一九五三年即考取普考行政官,一九五四年考取高考行政官第一名;一九五六年台大法律系畢業後,考上司法官第二名。

擔任法官公職時的莊柏林,勇於對抗權勢,堅持公理正義。(莊柏林提供)

他在預備軍官服役期間擔任軍事檢察官，當時的軍事檢察官都必須聽命於上級指示。他在台南第十軍事檢察官任內，有人向他密告有位士兵偷竊手錶被發現，營長不移送法辦，竟私設刑堂，將士兵整晚吊在榕樹上，還以棍棒毆打；為了怕遍體麟傷的士兵被發現，還將受傷的士兵關禁閉，等傷勢康復後再釋出。

莊柏林接獲密報後，隨即驅車前往兵營，當場開釋驗傷，不顧軍長、軍法組長的干涉，堅持起訴上校營長及上尉連長虐待士兵。莊柏林笑稱自己當時是「初生之犢不畏虎」，卻已展現出他堅持正義的人格特質。

一九六〇年派往新竹擔任候補法官，其後近二十年的法官、檢察官生涯，在繁重的工作和責任感驅使下，莊柏林幾乎和文學脫節。但在司法界服務期間，有幾件他經手的案件，至今仍讓司法界人士印象深刻。

一九六四年，他在嘉義擔任檢察官，承辦了一件轟動武林、驚動萬教的「一支毛案件」。當時莊柏林無意間在地方報紙上看到一則關於劉堂坤醫師的社會記事；在那個年代，報社居然敢登載傳聞為「地下首席檢察官」的司法黃牛劉堂坤醫生的家務事，或許莊柏林能偵破這起強姦殺人命案，也是冥冥中注定的因果。

二十歲的謝夏是劉堂坤醫院裡的護士，已有論及婚嫁的男友，為何會突然自殺？莊柏林感到懷疑，於是到醫院搜查，查到劉堂坤在謝女的病歷中填寫：患急性大葉肺炎死亡；莊柏林當場扣押這張不實的病歷，並開棺驗屍，結果在謝女的下體找到一支不同的陰毛，經送國內外檢驗機關鑑定，證實為劉堂坤所有，且謝女全身有強力安眠藥的殘留反應，才得以偵破這起色膽包天，駭人聽聞的姦殺案。

一九七三年，擔任台中高分院法官時，判處了台灣司法史上第一個死刑確定的女性：主嫌黃金蘭和親家有姦情，後來親家向黃女的丈夫借錢被拒，便唆使黃女毒死自己的丈夫；案發後，親家得知被判無期徒刑後服毒自殺，評議時，莊柏林雖主張將黃女改判無期徒刑，但庭長和陪審法官不同意，堅持死刑，「三審確定判死刑時，黃女在囚車內抱著法警痛哭，哀喊『救命！』的情景，讓我終身難忘，我雖然是主審法官，也救不了她一命，讓我感慨人生的無奈。」

| 心繫薊花 投身文壇 |

至於為何在一九七七年為了文學創作而捨棄公職，莊柏林望向窗外隨風搖曳的苦楝子，轉身從櫥櫃中拿出一只紙盒，謹慎地打開包覆的棉紙，一朵乾燥的薊花靜靜地與莊柏林無言相望，雖無言，卻已語盡萬千。

但丁在創作《神曲》時，將自己對初戀對象貝德麗采的思念，藉由作品將愛人幻化為樂曲裡的各種角色：天使、女神、少女。而促使莊柏林投身文壇的最大轉折，正是這朵薊花的主人，故事要從一九六六年講起。

當時莊柏林擔任台北地方法院法官，奉派代表台灣前往聯合國設在東京的犯罪處遇學院見習，專攻「少年犯罪心理學」。在東京大學時，經朋友介紹認識一位就讀東京女子醫科大學三年級的學生，兩人用日語、英語交談，相當投緣。幾次相約郊遊途中，日本女孩經常唱一首北海道的民謠〈薊花〉給他

聽，並利用等車的時間教他唱，莊柏林從未看過薊花，日本女孩答應寄樣本到台灣。

或許是異國的距離美，相識幾個月內，兩人保持精神上的友誼，返國時日本女孩到機場送行，雙眼含淚，不忍道別。並在他回台後不久，寄來她專程回到故鄉愛知縣採下的薊花；雖然經過三十幾年，莊柏林始終保存這已乾的花顏。

當時已婚的莊柏林只能將這份情愫當做生命中曾經擁有的美好。四年後接到日本女孩的電話，竟是偕夫婿來台新婚旅行，希望回日本前和他見個面；莊柏林帶她參觀法庭和自己的辦公室，離去前日本女孩要求與他合唱這首民謠〈薊花〉，歌聲中含著悲傷的眼淚。

「薊花」，從此成了莊柏林心中的牽掛，也是他日後寫詩的觸媒和詩作的靈感來源。一九九四年，他將發表的詩作〈薊花〉拿給作曲者王明哲（筆名車城人），並訴說背後的故事；當時王明哲正遭逢婚變，想著自己的傷痛和〈薊花〉背後的淒美，整夜譜曲，流淚到天明：

> 捌記著，山風ㄟ憂愁，
> 海湧ㄟ悲傷，
> 為了情意佇山頂，

這朵乾燥的薊花，有著一段美好卻無緣的情愫，也是促使莊柏林投身文壇的最大轉折。
（鄭恆隆攝）

燒駕變成紫色，
霧做糧食，雲來做伴，
阮ㄟ生命親像早露，
要將薊花放袜記，
卻在夢中雨水滴，恬恬徘徊，
山峰綠葉，今世袜凍再相會。

| 白天律師 夜晚詩人 |

一九七七年，莊柏林離開司法界，自組律師事務所，兼淡江大學、文化大學教授，「寫現代詩初期，特別感謝當時擔任《自立晚報》副刊主編的女詩人沈花末；剛開始寫華語詩時，沈花末常打電話表示意見，經修正後，常會刊登，讓我產生信心，持續創作。」

在詩作上，莊柏林特別欣賞李商隱的象徵主義意象，例如〈夜雨寄北〉中的「君問歸期未有期，巴山夜雨漲秋池。」〈錦瑟〉中的「此情可待成追憶，只是當時已惘然。」〈無題〉中的「相見時難別亦難，東風無力百花殘。春蠶到死絲方盡，蠟炬成灰淚始乾。」

「辭去公職後，養成白天處理法律工作，夜晚文學創作的習慣，白天是硬梆梆的法律人，到了夜晚，一個人在獨立的房間，想像的翅膀自由飛翔，飛向宇宙、銀河，飛向童年、故鄉，在思緒自由飛翔的世界裡，沒有理性的法律，也沒有理則的邏輯，在我詩作的字裡行間，嗅不到絲毫法律的氣息，除了有人建議我寫理性題目的詩時，我才會恢復知性的感覺。」

一九九一年五月出版第一本華語詩集《西北雨》。對於早期用華語寫詩，莊柏林表示：「台灣受國民黨威權統治半世紀，並以華語做為唯一的官方語言，透過教育體系強制推行，就現實層面來看，華語有統一的文字和注音，加上數十年的華語文學訓練，用字思想一致，較易發揮運筆的力道。台語文學因沒有標準用字，創作時用字的斟酌、推敲即發生嚴重困難，這也是我先華語後台語創作的原因。」

莊柏林出生於日治時期，高中以前用日語，國民黨政府來台後，又被迫學習華語，台語對他而言，是最親切卻又疏於親近的鄉愁，「小時候，母親不會講日語，也不會說北京話，母親的一言一語，就是我學習台語的基礎，例如『無半滴雨』、『目屎掛目墘』，這種語言，成為我生活的每一個細胞，直到我一九九〇年開始用台語寫詩，這些蘊藏在生命底層的語言，如火山爆發般，靈感如泉湧，變成我台語詩的主要結構與詩想。」

促使他用台語寫詩的最大動力，是為了追求台灣的獨立人格，「這種想法在彭明敏一九五六年教我國際公法時就已萌生。我決定離開公職時，已經是四十幾歲的人，讓我開始思索台灣要有自己的文化，而文化的前提就是語言的保存，語言應該是文化最重要的部分，目前，台灣的族群裡，外省、客語、原住民語言，都有標準的文字及注音，佔總人口數七成以上的閩南族群，竟然沒有統一的文字和注音。」用台語寫詩面臨用字問題時，莊柏林會參考王育德著《台語入門》和廈門大學周長楫所著《普通語閩南方言辭典》。

一九九三年出版《苦楝若開花》詩集，故鄉的景色、花草、雲雨、日月星辰，以及母親講的故事，自己讀書的歷程和各種冒險經歷，都成為這本詩集的題材，如〈落雨ㄟ日子〉、〈一步珠淚〉、〈苦楝若開花〉、〈阮若想起〉、〈五王過海是眠夢〉、〈萬善爺囝仔仙〉、〈五分車之戀〉等。

該詩集在詩界引起廣泛討論，於一九九三年在台北市耕莘文教院所舉辦的研討會上，對這本詩集做出以下的結論：「一首詩就像一朵花的世界，莊柏林的詩篇中，盛開著本土與母語並列的雙蕊，讓雜草和亂泥烘托出它的存在，

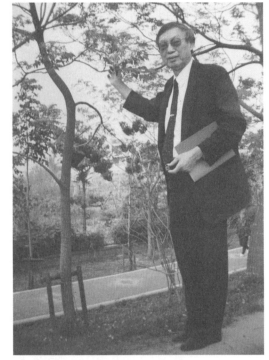

陳唐山擔任台南縣長期間，莊柏林送給他一大包苦楝樹的種子，陳唐山就在新營體育場種下一百多棵苦楝樹；苦楝花開時，特別邀請莊柏林回故鄉欣賞苦楝的紫色花朵。（莊柏林提供）

在『題材』和『語言』交互重疊的土地上，散發著詩人入世掙扎的光譜。」莊柏林於一九九四年榮獲南瀛文學詩獎，一九九七年獲鹽分地帶新文學貢獻獎及南瀛文學獎。

| 詩曲結合　精緻曲風 |

「從一個詩人的立場，希望將不易瞭解的詩想，讓一般人可以接受，我想

起古代《詩經》，甚至以後的辭、賦、詩、詞、曲等，都是和音樂結合，成為人民生活的一部分。便在妻子李三嬌的建議下，將我的詩作和樂曲結合，才有『台語歌詩』的曲風。」

一九九一年，和王明哲合作第一首歌詩〈自汝離開了後〉。要將文學型態的現代詩，譜寫成讓人容易理解又能琅琅上口的歌詩，他在王明哲的建議下，刪除現代詩不容易作曲的部分，也自動刪除意象、情感連貫的原詩部分詩句，重新編排修潤；如果將原詩與修改成歌詩的歌詞兩相比較，會發現歌詩較有韻律感和音樂性。這首〈自汝離開了後〉是在母親過世後，因目睹父親思念母親的情景所寫的歌詩：

> 自汝離開了後，天色漸漸暗，
> 汝的形影，汝的形影，
> 是阮寂寞的暝。
> 自汝離開了後，露水漸漸重，
> 汝的形影，汝的形影，
> 是阮傷心的夢……

十五年前，莊柏林的母親罹患肺癌末期，就醫期間又跌斷腿骨，開刀補釘。為了方便就醫，莊柏林勸母親留在台北，母親雖勉強同意，但心繫故鄉，

莊柏林只好開車送母親回台南老家；當車子停在家門前，母親自己打開車門，踏著故鄉的泥土，大聲說出：「我的病好啦。」但相隔幾天，仍緊急送醫，最後安息於故鄉老家。母親過世後，他寫下〈故鄉捌佇遙遠的夢中〉歌詩，表達對母親的想念：

> 故鄉捌佇遙遠的夢中，
> 小火車送走遠去的童年，
> 彼時有雨也有詩，
> 雨的終點是遠遠的玉山，
> 詩的起點是遠遠的思念，
> 情相連，心相牽，
> 如何編織故鄉的美夢，
> 故鄉捌佇遙遠的夢中。

除了將台語詩改寫成台語歌詩外，莊柏林也會將華語詩作改寫成台語歌詩，收錄於《火鳳凰》詩集中的華語詩〈等待〉，莊柏林將「等待」的心境改寫成台語歌詩，由身兼教職的音樂家王美雲譜曲，詩評論家呂興昌教授將這首歌評為「最有意象的敘情詩」：

> 汝講的點點滴滴，
> 究竟是風亦是雨，
> 行過多少的街路，

也是看袜出前途，
漫漫的長眠，算袜清的天星，
即陣是寒天，汝在佗位，
等待啊等待，汝在佗位。

另一首改寫自華語詩的台語歌詩為
〈叫出我的名台灣〉，莊柏林強調，自由
民主是普世價值的制度，為世人所肯
定。在這首歌詩中，有鄉村、有城市，
有北台灣、有南台灣，由音樂家蕭泰然
譜曲。在台灣正名運動中，這首歌被選
做主題曲，進行曲的曲風，凸顯出台灣
的國格：

不管佇草地的暗暝，
不管佇都市的日時，
愛就真實叫出我的名叫做台灣，
不管佇下港出世，
不管佇北部大漢，
愛就真實叫出我的名叫做台灣，
舉起玉山的肩胛，
泅過海洋的胸坎，
踢開擋路的石頭，
打開百年的鎖鏈，
大聲叫出我的名台灣。
大聲叫出我的名台灣。

莊柏林指出，他的每一首歌詩的前

一九九一年，莊柏林以父親的名義，成立「榮後文化
基金會」，每年設文學獎、成立台語文學營，透過文學
活動散播台語文學、台灣文化的種子。（莊柏林提供）

身都是現代詩，許多譜曲者在副刊上看
到他發表的詩作，都自動寫曲，其中有
一部分創作理念相符者則持續合作，包
括王明哲、王美雲、黃南海、郭孟雍、
郭芝苑、郭建霖、郭大誠、林福裕、蕭
泰然、鄭煥壁等人。其中，較常合作的
譜曲者有王明哲，約五十曲；王美雲，
近百曲；黃南海，二十曲，並分別於一
九九六年出版《莊柏林台語詩曲集》，
一九九七年出版《台灣藝術歌曲集》，
二〇〇二年出版《南瀛的歌聲》，大部
分是台語詩。

| 生命榮枯　設立詩獎 |

莊柏林於一九八八年加入本土設立
最久遠的《笠》詩社，一九九一年獲選

為社長，同年設立「榮後文化基金會」，每年頒發「榮後台灣詩獎」。其中，成立「榮後文化基金會」有著一段感人的故事，和莊柏林對生命的體悟。

父親莊後，村人都稱呼他「榮後」，在莊柏林的求學過程中，父親經常用腳踏車載他，一直到國中畢業。父親是一位教育家，曾任校長多年，課餘種田，一年從鹽分地帶收成一牛車的稻穀，都讓孩子帶到台南的宿舍煮食，自己則和祖父母吃著參雜大量蕃薯籤的米飯，樂天知命。父親這種陶淵明式的生活態度帶給他相當大的啟示，他在司法公職前途看好之際毅然退休，投入現代詩創作，就是有意學習父親，尋求正確的心靈方向。

投入現代詩壇二十幾年，莊柏林創作不輟，成績斐然，並於一九九四年榮獲南瀛文學詩獎，一九九七年獲鹽分地帶新文學貢獻獎及南瀛文學獎。（鄭恆隆攝）

一九八六年秋天，莊柏林罹患良性腫瘤，開刀治療期間，父母的掛慮，讓他備感愧疚與痛苦。病痛中，他從泰戈爾的詩境得到慰藉，也開始思索如果以父親「榮後」的名義成立基金會，給認同這塊土地的詩人一些實質的鼓勵，透過詩作拯救為拜金主義所麻醉的社會，也算為這塊土地略盡棉薄。於是在一九九一年成立「榮後文化基金會」，至今仍每年設文學獎、成立台語文學營，散播台語文學、台灣文化的種子。

投入現代詩壇二十幾年，莊柏林創作不輟，成績斐然，著有詩集《西北雨》、《苦楝若開花》、《火鳳凰一、二》、《莊柏林台語詩集》、《莊柏林詩選》、《莊柏林台語詩曲集》及《民訴法》、《強制執行法》、《商事法》等書。二○○三年獲青商會頒發文化薪傳獎，台南縣政府文化局也預計出版他的著作，包括《台語現代詩》、《台語七字仔詩》、《華語現代詩》、《華語散文詩》。

台北都會區辦公大樓的陽台上，莊柏林種出一片空中花園：苦楝、金桔、菅芒、茶花，還有幾盆專程買回的「薊花」；泥土的芳香、情愛的牽繫，莊柏林的「台語歌詩」，譜寫出台灣這塊土地最精緻的詩篇。

薊 花

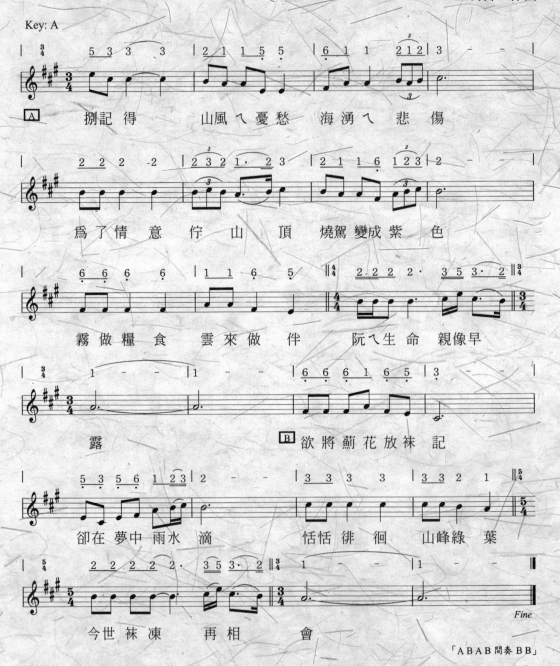

莊柏林 作詞
王明哲 作曲

「ABAB 間奏 BB」

寶島歌聲

132

等 待

莊柏林 作詞
王美雲 作曲

汝 講的點點滴 滴

究 竟是風亦是 雨　　　行 過多少 的街 路

也 是看袜出　　　前 途　　　漫 漫 的長

暝　　　算袜清的天 星　　　即 陣是寒

天 汝 佇佗 位

等待啊等 待　　　汝 佇佗 位

鍾弘遠輕撥琴弦，將內心所感譜成旋律，開創「台灣新謠」的音樂形式。（鄭恆隆攝）

悠遊於感性與理性之間

致力於台灣新謠創作

鍾弘遠

於公，他以專業保護台灣美麗的山川大地；

於私，他積極用樂章記錄下台灣的風土民情。

曲風多元，開創「台灣新謠」的音樂形式，

展現豁達的生命觀。

他是公務人員，是個水土保持技師，更是本土歌謠的業餘創作者，生活週遭的點點滴滴都融入他的歌謠作品中；一個美麗的景點、感人的小故事、大城小鎮的風土民情，甚至民間俗諺，都在他用心體會後譜寫成一首首具本土特色的歌謠，讓人從中深刻體驗台灣生態環境與人文生活之美。他就是台北市政府建設局副局長——鍾弘遠。

｜獲金曲獎　奠定創作信心｜

鍾弘遠，一九四六年出生於屏東縣東港鎮，母親是虔誠的基督徒，她那引導全家吟唱聖詩的柔美歌聲，讓鍾弘遠深信自己的音樂細胞來自母親的遺傳。初中時，在大哥的引導下欣賞西洋音樂；高中時，老師建議愛唱歌的他報考音樂系，由於自覺並未正式學過樂器且家庭經濟不允許，便報考丙組，考上屏東農專森林科水土保持組。但他對音樂的熱愛並未稍減，經常利用課餘鑽到圖書館裡，自習音樂教科書，如樂理初步、和聲學、對位法、曲式學等理論，並嘗試用台語創作歌曲。

在那個被迫講華語的年代，會選擇用台語創作，源於高中畢業時開始接觸台灣民謠，尤以恆春民謠〈思想起〉深具草根性的旋律與唱詞，更在他心中播下探尋民謠的興趣。一九六六年，他以故鄉東港捕魚的情境為背景，寫下第一首歌曲〈討海〉，在校園裡與音樂同好練唱自己所寫的歌，從中建立創作歌曲的信心，而帶給他最大鼓舞的，則是一九七一年自譜詞曲的〈碎花戀〉參加中視第二屆金曲獎台語新曲選拔，獲得冠軍。

一九六九年，鍾弘遠進入台灣省山地農牧局水土保持規劃隊工作，專責台灣山區水土保持、規劃調查測量、攔沙壩等，可說是全台走透透，每天「迎著太陽上山，陪著月亮下山」。一九七一年，他到曾文水庫上游集水區測量，深夜下山到台南火車站時，已錯過南下車班，便和身躺在車站內的長椅上睡覺，忽然聽到火車開動的聲音，驚醒後才知

就讀屏東中學時的鍾弘遠。（鍾弘遠提供）

一九六八年，鍾弘遠入預官十七期，擔任測量官。圖左一即為鍾弘遠。（鍾弘遠提供）

高中畢業時，鍾弘遠開始接觸台灣民謠，尤以恆春民謠〈思想起〉深具草根性的旋律與唱詞，更在他心中播下探尋民謠的興趣。（鍾弘遠提供）

是車站開出北上最後一班列車，這時鍾弘遠看到月台上一位村姑打扮的女子，雙眼含淚，隨火車的啟動邁著小跑步，追著緩緩加速即將載走心上人的夜快車。目睹這難分難捨的一幕，鍾弘遠拿出紙筆寫下〈碎花戀〉：

想起細漢那時，約束將來的日子，
你手牽我，我牽著你，
完全都沒懷疑，
我愛薔薇你愛玫瑰，
你我雙人真趣味，
你等我，我等你，
永遠難忘記……

當時金曲獎是由觀眾作曲投稿，藉新曲初唱的方式，讓觀眾票選出冠軍。此曲獲獎後，由當紅歌星邱蘭芬主唱，曾經轟動一時。

| 台灣風情 用心譜成曲 |

一九七二年三月，鍾弘遠進入台北市建設局農林課；雖在大都會裡任職，但工作內容仍離不開自然山林，在北部各鄉鎮測量水土保持設施、規劃產業道路和攔沙壩，也同時接觸鄉村特有的民俗風情。一九七三年，他帶隊測量產業道路，經政府與農友合作，開闢出「指南產業道路環山系統」，文山區聞名的茶園景致，也在他筆下譜成〈姑娘丫瓜笠遮一半〉：

姑娘丫瓜笠遮一半，

包巾ㄚ面前披，
目尾ㄚ駛一線，
親像伊頭犁犁就在看我，
想要向前來詳細看，聽伊唱茶歌，
想要看她生著是安怎，
伊敢是阮ㄟ心肝……

一九七四年，率隊在陽明山頂湖一帶，測設頂湖產業道路，並闢建一座「流水小橋」，開啟了竹子湖田間運輸的工程列車，往後逐步闢設「中正山到竹子湖」產業道路系統；工程期間，海芋田的美麗景致和勤勞的農村少女，引發他寫下描述當地人文景觀的歌曲〈流水小橋〉。此外，鍾弘遠描寫台北各地特

一九六六年，鍾弘遠以故鄉東港捕魚的情境為背景，寫下第一首創作歌曲〈討海〉。（鍾弘遠提供）

殊景點的歌曲還包括〈夢幻湖之秋〉、〈魚路北風嘯〉、〈愛鳥滿天飛〉等，共十餘首。

擷取身邊讓自己感動的人事物做為創作題材，有些歌曲的創作背景本身就是一則感人的故事，鍾弘遠表示：「一些發生在民間的故事，它直接或間接地反射出台灣民間底層的生命力與社會記實，非常值得用音樂來記錄。」

在台北工作三十幾年，自認到處都熟的鍾弘遠，一則有關「三腳渡」的新聞，竟讓他汗顏。「三腳渡」這個在地圖上找不到的地名，就位在基隆河畔、承德橋旁，有一群人至今仍臨水而居，過著捕撈漁獲、溯河採集的水上人家生活，幾百年來大隱於繁忙嘈雜的城市中，早年三腳渡因做為後港墘、劍潭和大龍峒三地的對渡碼頭而得名。

一九五〇年代，當地居民靠養鴨、撈捕野生文蜆維生，但隨著六〇年代台灣經濟起飛，當年舢舨叱吒縱橫之地成了耆老傳說，這難得的水岸文化，可能因防洪牆的圍堵，而失落在都市的關懷中。看到報導當天，他來到三腳渡，就著夕陽寫下〈三腳渡ㄟ舢舨〉：

大龍峒通到葫蘆堵，

黃昏天紅紅，

劍潭後港墘，

水影在畫船帆……

另一則有關台灣彌猴爺爺故事的報導，則讓他連夜驅車南下，在台南縣南化山區裡不斷詢問，輾轉找到彌猴爺爺林鈵修先生：林鈵修因不忍山中保育類台灣彌猴被捕抓、獵殺，便在十幾年前興起餵養山中彌猴的念頭；他自掏腰包每天載來一簍香蕉或蕃薯，剛開始猴群根本不敢靠近索食，但久而久之相互習慣之後，每天一早，他帶著食物上山，對著山林大喊「山ㄚ～

一九六八年，鍾弘遠成為屏東農專森林科水土組第一屆畢業生。後排左四即為鍾弘遠。（鍾弘遠提供）

目睹彌猴爺爺林鈵修餵養上百隻彌猴的情境，鍾弘遠決定用音樂將這個人猴互動的故事流傳下來，完成〈猴山ㄚ〉。（鍾弘遠提供）

山ㄚ～」之後，上百隻彌猴便陸續下山前來索食。目睹這感人的一幕，鍾弘遠剎時紅了眼眶，並決定要用音樂將這個人猴互動的故事流傳下來。幾個月後，他再度上山，將錄成音樂帶的〈猴山ㄚ〉播給林鈵修聽；林鈵修聽後，感動得流下淚來：

天色已漸漸光，日頭照山園，

樹林內ㄟ猴山ㄚ，趕緊來伴阮耍，

大隻小隻爬樹藤，

樹頂樹下幾若陣，

誰人想要坐猴ㄚ王，

比藝比武四界闖……

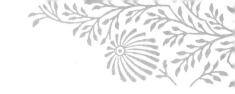

一九六九年，鍾弘遠進入台灣省山地農牧局水土保持規劃隊工作，專責台灣山區水土保持、規劃調查測量、攔沙壩等，圖片前排右一戴眼鏡者即為鍾弘遠。（鍾弘遠提供）

　　當了三十幾年公務員，鍾弘遠認為公務人員的做事態度和敬業精神都有再提升的空間。台北市數年來幾次颱風過境皆造成大淹水的亂象，凸顯出市政建設沒有整體性規劃，市井小民不禁要問：為什麼大官看不見我家被水淹？於是他以嘲諷的手法寫下〈毛毛雨淹肚臍〉：

　　　　我家住在大海邊，不怕淹大水，
　　　　我家住在小溪邊，不怕淹小水，

　　　　我家住在大都市，上驚淹死死，
　　　　毛毛雨淹肚臍，西北雨淹下頦，
　　　　風颱雨淹目眉，是安怎阮攏毋知？

| 多元曲風　俗諺入歌謠 |

　　鍾弘遠另一項音樂才華就是創作兒歌。一九七二年大女兒出生時，初為人父的喜悅，讓他為女兒寫下第一首兒歌。多年來始終致力於推廣音樂教學的鍾弘遠表示：「台灣早期的音樂教育都

寶島歌聲

表現在教唱的單向行為，其實兒童自有他們的童言童語世界，若能以簡單、活潑的造句，呈現早期生活型態或大自然動植物的習性，並將之導入遊戲中，亦即透過『樂』與『舞』的配合，在音樂遊戲中學習母語的押韻。」

除了讓兒童琅琅上口的兒歌之外，堅持「懷古味，新曲意」的他，也喜歡將台灣俗諺融入歌曲中，例如「風吹斷了線，家貨虧一半」；「風吹」就是風箏，早期如果風箏斷了線飄失，撿到的人可以要求取得風箏或取得線，由於當時放風箏的棉線仍是相當珍貴的物資，有些人捨不得，只好給風箏；有些則視親手做的風箏為心肝，選擇忍痛給棉線；但無論選擇哪項，「家貨」（財產）硬是虧了一半，而他就是把那種不捨寫成了〈放風箏〉。

民間俗諺有句「水流東，某飼尪，永遠呷袼空」，在台南縣大甲鄉就有個「水流東庄」，位於烏山頭水庫北岸的山坡地上，是個緩坡小丘陵，地形與台灣東高西低的山形走勢相反，水是由西向東流；這個約二十戶人家的小庄，務農為生，雖未必真的是「某飼尪」，但夫妻共同奮鬥持家的情意卻亙古不變。在〈水流東，某飼尪〉一曲中，並記述了這個特殊的地名與俗諺。

｜出渡的寄望　還受難者公道｜

三十餘年來，鍾弘遠創作不輟。近兩年來，他試著用歌曲來撫慰在國民黨政府極權時代受政治迫害的受難者及其家屬，創作的動機源於二〇〇二年三月參加在六張犁「政治受難者紀念公園」所舉辦的「墓仔埔音樂會」。

音樂會地點選在白色恐怖受難者罹難處，多少年來，受難者家屬費盡千辛萬苦尋找受害親人遺骨；在陰陽相隔兩茫茫的追思會上，鍾弘遠覺得應該還給受難者一個公道，於是特地為「墓仔埔

一九八九年，鍾弘遠與就讀幼稚園的三女兒同台演出。（鍾弘遠提供）

音樂會」寫了三首歌〈菊花詞〉、〈回去吧〉、〈老烏臼〉，希望藉由音樂的方式來記錄這段史實，透過樂曲來舒緩受難者家屬心中的怨氣，將心靈的傷害降到最低。

而這樣的題材也讓他思索：在那個極權政治的環境中，有多少菁英為避免無辜受害，被迫偷渡出境，但留在台灣的妻兒，內心的傷痛及所面對的種種不公平對待，卻少有人為她們發聲；這些顧全大局的偉大女性，為了台灣未來的光明前途，情願忍受丈夫偷渡過洋，分隔兩地的煎熬：

> 黑暗暗分海邊，
> 大海湧喘大氣，
> 不得已你離開，
> 阿娘教咱毋通目屎滴，
> 離開為著是志氣，
> 忍耐為著咱百年，
> 漁船仔偷偷來接阮兮尪，
> 天星覓佇雲目睭紅，
> 三百六十五天，月娘日頭伴天窗，
> 三百六十五天，台灣在寄望，
> 相思仔花若開，咱一定會團圓，
> 咱的子孫仔會出頭天。

這首〈出渡的寄望〉，於二〇〇三

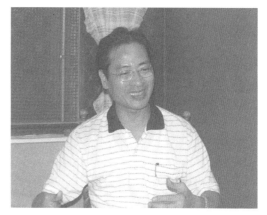

在理性與感性之間，鍾弘遠悠遊其中，展現豁達的生命觀。（鄭恆隆攝）

年十一月八日「史明教育基金會」成立兩週年紀念音樂會上首度發表演唱，獲得相當大的迴響。

三十餘年的公務生涯，在他任內已完成一百二十二公里的產業道路和近八十座的攔沙壩工程。於公，他以專業保護台灣美麗的山川大地，並積極推動「生態工法野溪治理」等生態法案。於私，他積極用樂章記錄下台灣的風土民情，寫了三百多首歌，曲風多元，涵蓋台語歌曲、華語歌曲、童謠與歌舞劇，開創「台灣新謠」的音樂形式。

二〇〇五年，更以「八田與一」為主題，創作歌劇，同年五月在國父紀念館盛大首演。在理性與感性之間，鍾弘遠悠遊其中，展現豁達的生命觀。

猴　山　Ｙ

鍾弘遠　作詞　作曲

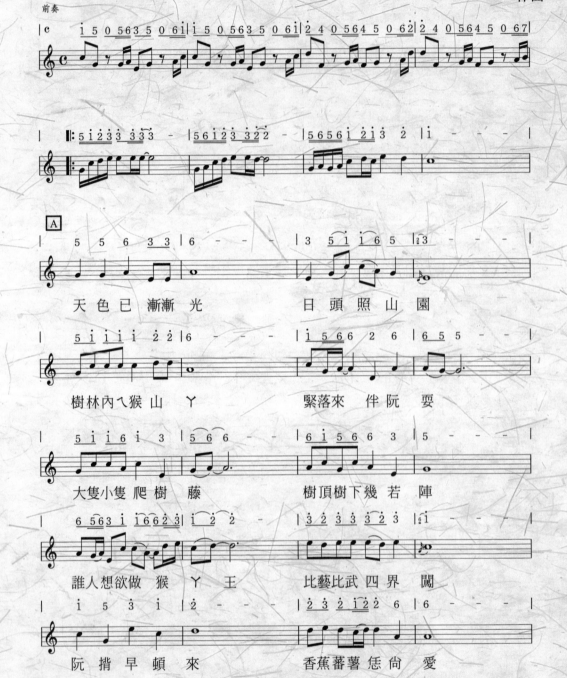

寶島歌聲

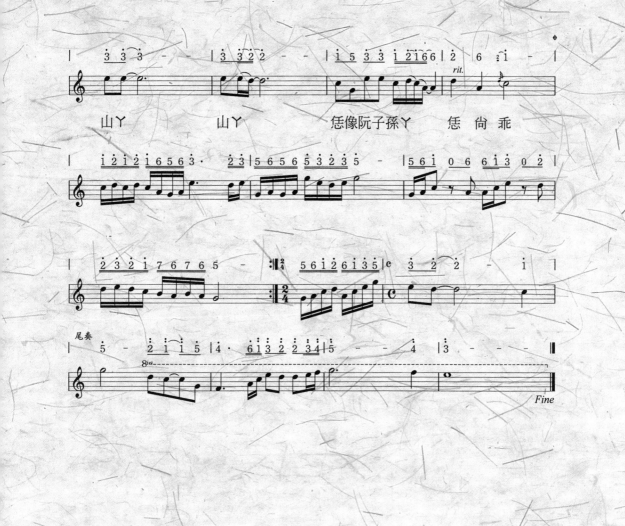

山ㄚ　　　山ㄚ　　　恁像阮子孫ㄚ　　恁　尚　乖

尾奏

寶島歌聲

三腳渡ㄟ舢舨

鍾弘遠　作詞
作曲

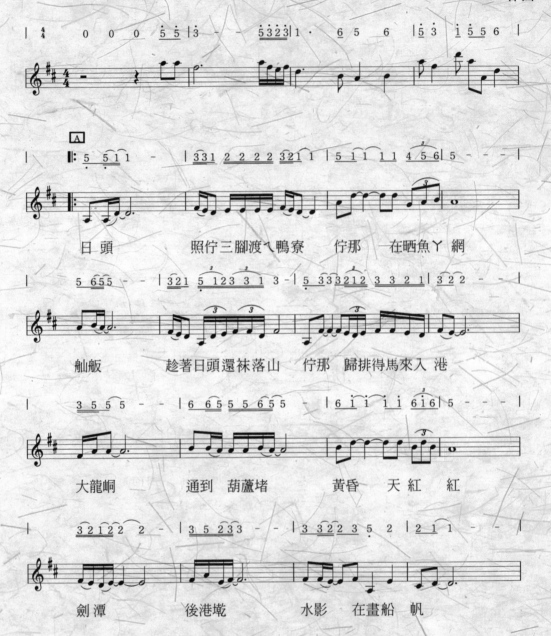

日頭　　　照佇三腳渡ㄟ鴨寮　佇那　在晒魚ㄚ網

舢舨　　　趁著日頭還袂落山　佇那　歸排得馬來入港

大龍峒　　通到　葫蘆堵　　黃昏　天紅　紅

劍潭　　　後港墘　　水影　在畫船　帆

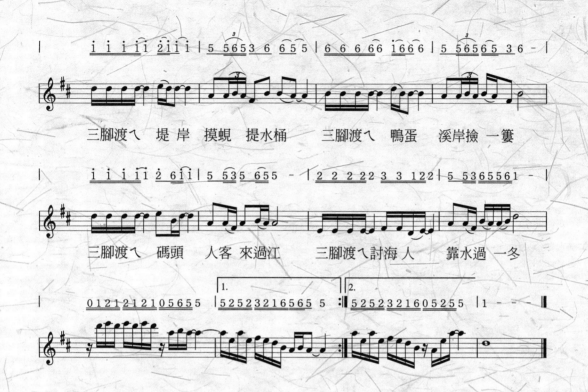

三腳渡ㄟ 堤岸 摸蜆 提水桶　三腳渡ㄟ 鴨蛋 溪岸撿 一簍

三腳渡ㄟ 碼頭 人客 來過江　三腳渡ㄟ 討海 人　靠水過 一冬

特別收錄

錸德科技公司董事長

葉進泰

見證台灣唱片業的發展史，六十歲投身科技業，面對資訊時代的競爭，韌性和彈性十足的葉進泰毫不退縮，並以樂觀、開放的態度，迎接瞬息萬變的現代科技改革。（鄭恆隆攝）

光電產品，一向讓人以為是科技新貴的專利，而以塑膠起家、唱片發跡的葉進泰，卻打破這樣的刻板印象。他在六十歲時創立錸德科技公司，是目前世界第一大光碟廠，年產二十多億片。這位七十七歲的老科技人，正是讓全球影音愛好者都有機會使用高品質光碟的幕後推手，也在台灣的「儲存媒體」史上，扮演重要角色。

春雨驟寒，澎湃雨聲讓台北更顯喧嘩，但走進執國內錄音領域牛耳的白金錄音室，所有的雜音都被摒除於門外，在寂靜的空間裡，隨葉進泰親切的語調，穿越時空隧道，重回戰後，四〇年代的老台灣。

| 努力不懈　考入夢想學府 |

葉進泰，一九二八年生於台北華山車站附近，一棟日治時期難得一見的樓房裡，父親在八德路上開設了一家「新高食堂」。兩歲時，祖父因幫好友做保，房子被查封，全家搬到台北工業學校（以前的台北工專，現國立台北科技大學）對面租地築屋而居，「以前家門前有條小河，游泳渡河，正好是台北工業學校的垃圾場，在那個物資缺乏的年代，經常在垃圾堆裡撿學生丟棄的筆和紙回家畫畫。」溯著記憶的河，葉進泰回想小時候，每天看著台北工業學校的學生穿著整齊筆挺的制服進出校門，他也盼望有朝一日能成為該校的學生。

日治時期，台北工業學校日籍與台籍學生的比例是五比一，台籍學生多研讀建築、土木、採礦三個科系，機械、化工、電機等科系則以日籍學生為主。盼望著能進入該校就讀的葉進泰，朱厝倫公學校（現中正國小）畢業後並未考取，只好考入太平

高等科就讀，並持續報考台北工業學校電機科，直到高等科畢業那年，終於如願穿上台北工業學校的制服。

台北工業學校最初的學制為五年，後因日軍參與二次世界大戰，隨著侵略版圖擴大，急需兵源，遂將學制改成四年。葉進泰三年級時，日軍戰情吃緊，連學生也被編為學生兵，葉進泰就在八里寶斗里和六張犁當了兩年學生兵，直到一九四五年終戰，日軍戰敗投降，學生兵才解散。

隨國民黨政府來台，又將學制改成需先讀完高職才能報考專科學校，葉進泰於是進入台北工業學校高級部電機科就讀，一九四九年畢業；同年，台北工

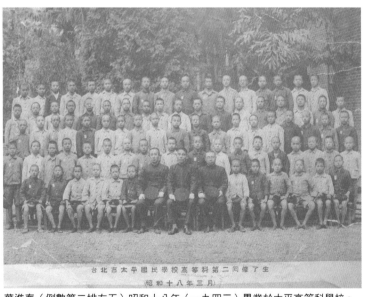

葉進泰（倒數第二排左五）昭和十八年（一九四三）畢業於太平高等科學校。
（葉進泰提供）

就讀太平中學高等科學校時，葉進泰持續參加台北工業學校（現國立台北科技大學）的入學考試，高等科畢業那年，終於順利考取。（葉進泰提供）

憑著好學與研究的精神，年紀輕輕的葉進泰就成立「明理塑膠工廠」。（葉進泰提供）

專正式設校招生，一心想讀台北工專的他，卻因台北縣十分寮礦坑急需專業電機技師，向台北工業學校求才，在校成績優異的他，一畢業，校方便發給他「甲級專業技師臨時執照」，負責十分寮礦坑的電機工作，後來換發正式執照時，台北工業學校已廢除，便發給他台北工專學歷的正式執照。

｜積極研發塑膠材質新產品｜

在十分寮礦坑工作，閒暇時喜歡研讀與電機、礦產相關的日文書，葉進泰發現，煤礦可提煉「石炭酸」，天然瓦斯可提煉「福馬林」，兩種原料若混合，便成為咖啡色具絕緣特性的「電木粉」，也就是「塑膠」，這種「電木粉」可製成電燈泡的「燈泡頭」。

「戰後初期，台灣無法生產『塑膠』，因此『燈泡頭』的原料都是仰賴進口後再壓模生產，如果台灣的天然資源就可提煉生產原料，那麼成本就會大為降低。」看準「電木粉」的商機，葉進泰便離開十分寮礦坑，成立「明理塑

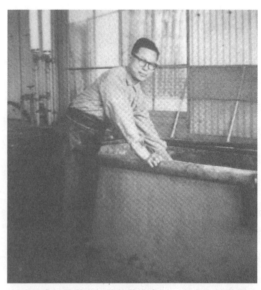

有著旺盛拼勁與求知慾的葉進泰，一九六一年專程前往日本大阪的電鍍廠學習電鍍技術。（葉進泰提供）

膠工廠」，生產國內需求量頗大的「燈泡頭」。由於台灣直到六〇年代初期才開始研發製作包括水泥、玻璃、陶瓷等「耐火」材料，在此之前，台電變電箱裡的「礙子」（用於電器上的絕緣體），都是以葉進泰研發的「電木粉」材質替代。

早期農民下田工作時，都習慣塞包香菸在口袋裡，戰後初期的香菸只有一層薄薄的包裝紙，隨勞動流汗或彎腰「挲草」時擠壓，香菸經常濕透、變形，相當不方便。一九五一年，廠商進口最新的「PS」材料，可製成塑膠外殼，葉進泰靈機一動，自己設計機器，將這種最新的「PS」材料製成塑膠菸盒，「這種材質的塑膠菸盒，不但質輕且硬，還可染成各種顏色，其中金色外殼最受歡迎。」葉進泰的「塑膠菸盒」推出後，行銷全台，大受歡迎。

之後，葉進泰在經銷商建議下，嘗試用最新的「PE」原料生產奶瓶；五〇年代嬰兒的奶瓶都是玻璃製品，許多母親在為孩子煮玻璃奶瓶時，經常因水溫過高而破裂。喜歡研究的他，於是到玻璃奶瓶工廠參觀，仔細研究製造工序後，自己改良機器，以最新的耐熱「PE」原料生產「塑膠奶瓶」；此一突破性的產品，帶給主婦極大的方便，再度造成

全台熱賣，而他也是全球第一個生產PE奶瓶的廠商，「當時一磅PE原料十二元，可以製成二十四支奶瓶，一支奶瓶售價是十二元。」就這樣，葉進泰左手賣奶瓶、右手賣生產奶瓶的機器，獲利豐厚。

儲存媒體軟硬體的幕後功臣

就在開塑膠工廠生產電木產品期間，葉進泰向準備離台的日本廠商買下一台二手電鍍機，原有意電鍍生產模具，讓黏稠狀的原料不易沾黏模具，「由於當時台灣尚未開始煉鋼，都是從舊船拆下鐵板後再錘鍊，由於鋼板在折疊錘鍊的過程中，折疊部分會產生鐵屑，結合面便會出現『砂孔』，無論怎麼電鍍都無法成功，只好放棄。」

紫薇的第一張唱片〈綠島小夜曲〉，就是由葉進泰所組的「鳴鳳唱片」錄製發行，此曲一直紅到現在。
（林良哲收藏）

電機科出身的葉進泰（中），經常設計、改良生產機器，一九七四年他親自指揮製作塑膠電鍍機器。（葉進泰提供）

閒置的電鍍機，適巧可以電鍍唱片的印模，於是在對面工廠的國大代表老闆牽線下，幫中廣電鍍唱片印模，從此踏入製造「儲存媒體」的領域。一九五七年，他和吳三連合作成立「鳴鳳唱片公司」，用接收自撤退日軍的錄音設備，開始替中廣歌手錄音、發行唱片，「紫薇的第一張唱片【綠島小夜曲】就是我們錄的，居然一直紅到現在！」提起往事，葉進泰瞇起眼睛，細細懷想。

除了錄製華語歌曲和平劇外，鳴鳳唱片在五○年代就率先發行「英語教材」唱片，當時葉進泰與復興、正中兩家書局合作，請來葉公超和「鵝媽媽」趙麗蓮錄製英語教材，「當時流行歌曲唱片批發價是十七元，英語教材唱片批發價是三十四元，但望子成龍的父母，還是捨得購買。」六○年代，環球唱片也開始出版英、美、西、葡等語言唱片，四海唱片的林格風唱片也頗負盛名，麗鳴唱片出版麥帥國會美語演講錄，都對促進語言教育有一定的貢獻。

一九六二年，是唱片材質大改革的一年，葉進泰表示，台灣自製唱片後幾年，完全仰賴進口的洋乾漆原料價格大幅調漲十倍，當時台塑雖然積極研發塑膠材料，但剛研發的「乙烯樹脂」，原料質地太硬，唱片的銅版印模很快就被壓平，根本不適合製造唱片，於是他將已買進的原料製成電風扇的塑膠葉片，

葉進泰（左）與旅日歌星楊秋梅合影。（葉進泰提供）

一九七九年，當時是「第一唱片」負責人的葉進泰，有感於民歌史料的錄製相當具教育性，於是三年內陸續發行了二十一張唱片，內容包括客家八音、福佬十音、恆春調說唱等，是台灣史上最珍貴的民歌田野採集史料。（葉進泰收藏）

供應給「順風牌電扇」，直到乙烯樹脂改良到適合製造唱片後，「塑膠唱片」便徹底改變整個唱片生態。

　　七〇年代，許常惠、史惟亮等音樂家千辛萬苦地完成台灣民歌的田野採集，卻找不到機會發行，直到一九七九年，許常惠到三重扶輪社演講，滿腹苦水提及此事，獲得當時是「第一唱片」負責人的葉進泰慨然應允幫忙發行，於是三年內陸續發行了二十一張唱片，內容包括客家八音、福佬十音、恆春調說唱等，是台灣史上最珍貴的民歌田野採集史料。這套唱片雖然一如預期地不賺錢，但卻連續三屆獲得象徵唱片界最高榮譽的金鼎獎。

　　提及此事，葉進泰輕描淡寫地表示：「並不是我對音樂、文化有什麼偏愛，而是在唱片界接觸了許多平劇、南管北管等，覺得這些東西很有教育性，應該要保存。」迄今，他都還在為當年因沒有錄影設備，無法連民歌史料的影像一起保存而深覺惋惜。

　　一九七五年，鳴鳳唱片自製機器，生產「身歷聲針頭」，將錄音技術提升為「雙軌錄音」；早期同步錄音時，只要有一人出錯，就必須全部重錄，一首三分鐘的歌曲，有時要錄三、四天，歌手和樂團還要互相遷就時間，才能同時出現在錄音室裡，「雙軌錄音」不但免除歌手和樂團間有人出錯就需重錄的尷尬，也解決互相配合時間的難題。

　　一九八〇年，葉進泰有感於台灣錄

音環境和設備的不足，除大手筆打造專業的「白金錄音室」外，還從瑞士進口二十四軌錄音機，是台灣第一部多軌錄音機。「多軌錄音，不但可定位樂器的聲部、修正高低音，也大幅節省錄製的時間。多軌錄音大大提升台灣的錄音技術和水準。」同年，年輕學子自創詞曲演唱的華語歌曲「校園民歌」，就是在白金錄音室以多軌錄音機錄製；這股蔚為清流的「校園民歌」風，頗受青少年和學生喜愛，整整流行了十年才逐漸衰退。不斷提升的先進錄音設備，讓白金錄音室始終執台灣錄音界牛耳。

| 科技領域　帶領未來趨勢 |

一九八五年，唱片材質又有重大改革與突破，那就是CD的研發成功並開始大量生產，幕後最大的推手就是葉進泰。一九八〇年，葉進泰從瑞士進口二十四軌錄音機，日本技師來台指導時，就曾提及未來唱片的型態將朝數位化發展，當時日本已開始試做CD，葉進泰為搶得先機，於一九八五年找來一群工研院出身的工程師，大膽跨入CD製造領域。先從簡單的塑膠壓片開始，一步步累積自己的技術存量，一九九〇年開始壓製CD，錸德科技也成為國內第一

家量產CD的廠商。

而真正讓錸德跨入高科技領域的，則是可以由消費者自己儲存資料的「一次可錄式光碟」CD-R的研發。一九九四年，錸德一反日本大廠用純金做CD-R表面薄膜材料的慣例，研發出低成本、高品質的鍍銀薄膜，讓CD-R價格大幅降低，市場需求隨即直線上升，這也是資訊業中另一項「台灣廠商帶動全球價格大戰」的實例。

當面臨升級發展的契機時，葉進泰可以毫不猶豫地砸錢投資，「十幾年前錸德剛開始生產CD時，一座機台需要五、六個人操作，眼看訂單一直進來，二十四小時加班都做不完，於是員工主動提出機台自動化的要求。」葉進泰表示，現在錸德從進料、生產到倉儲、發貨，完全由電腦控制，同樣的員工數，月產量則從二十萬片暴增到二億片。

回顧投身影音製造的領域一甲子，葉進泰驚嘆：「時代的變化一波快過一波！」愛迪生發明唱片之後，洋乾漆黑膠唱片維持了七十幾年才被淘汰，其後塑膠唱片獨領風騷二十幾年，CD風行近二十年，VCD問世不過十年就已被DVD取代，而科技界也仍繼續研發尖端、先進的儲存軟體，等著敲開消費者的荷包。

對於未來的科技趨勢，葉進泰一直努力掌握，每次到日本，都帶回最新的經濟、科技趨勢發展的書籍回台研讀，他認為唯有有遠見的人，才是市場的最後贏家。他常以自己最佩服的日本速食餐飲巨擘吉野家為例，幾年前過世的吉野家前社長松田瑞穗，早在一九八〇年代美日貿易逆差大幅增加時，就判斷美國必然會逼迫日本開放牛肉市場，為了搶奪先機，他在美國買下牧場養牛，不料牛肉市場開放一事因日本農民團體的強力阻撓而一再延遲，使得吉野家苦熬多年，一度瀕臨破產。近年，日本牛肉市場終於開放，吉野家生意大好，松田瑞穗也躍升為日本企業家「前人種樹，嘉惠後人」的典範。

戰後，台灣的唱片公司曾高達一百二十幾家，但能掌握科技發展脈絡且與之俱進的卻只有葉進泰。對此，葉進泰以儲存媒體的音軌巧妙說明：「早期的唱片音軌是由外向內，因為當時的留聲機完全『手動』，轉緊發條後驅動唱針，由於發條剛轉緊時最有衝勁，所以從最外圈的音軌開始播放，隨音軌圈越來越小，最後就『停住無聲』，就跟唱片由盛而衰的宿命一樣；但是CD的音軌卻是由內向外讀取，因此前途無限『擴大寬廣』，象徵未來科技的不斷研發

葉進泰按照習俗為四個月大的外孫收涎，享受含飴弄孫的喜悅。（葉進泰提供）

成長。」

由於年事已高，錸德的業務早在十幾年前就交給次子葉垂景，然而掛著董事長職銜的葉進泰仍然每天往返在台北與新竹湖口的錸德總部間，勤奮不減當年，還不時飛到澳洲、美、英、日等地，視察工廠、考察投資趨勢，葉進泰表示：「每天來上班，是對自己負責，也是一種意志的表現。」

積極與恬適，在葉進泰身上交錯融合；從五〇年代的洋乾漆唱片到尖端科技的DVD，葉進泰不但見證戰後唱片界的改革，在硬體與軟體的改良上也居功厥偉；跨入科技領域後，仍以樂觀、開放的態度，迎接瞬息萬變的現代科技改革，葉進泰的穩健踏實，讓科技新貴的榮銜，少了一層刺目的閃亮，多了一份溫潤的光芒。

廣播天地寬

周進升

擁有碩士學位的廣播名嘴周進升，至今仍堅守崗位，以清晰、專業、迷人的聲音，繼續在中台灣的天空揮灑熱情。（鄭恆隆攝）

沒有電視的年代，廣播節目伴隨無數人一起成長，許多廣播主持人和聽眾經由空中結緣，成為情義相挺的好友，這首〈懷念的播音員〉於一九六三年流行台語歌壇：

雖然你佮我，每日在空中相會，
因為你溫柔，甜蜜的聲音可愛，
彼日乎我忍不住，
為你來心迷醉……

四十幾年過去了，這首忠實聽眾為挽留廣播主持人所集體創作的歌曲，記錄著台語歌壇最溫馨感人的一則故事，故事主角遵守對聽眾的承諾，至今仍堅守在廣播崗位奉獻心力，他就是廣播界有「放送頭」稱號的周進升。

周進升，一九三三年生於彰化縣務農之家，外祖父是書香門第，日治時期便擁有多部留聲機與收音機，舅舅也雅好彈奏大正琴和吹奏口琴，當時日本政府在台組有「台灣放送協會」，全台共有台北、台中、台南、高雄、花蓮五家放送局（廣播電台）。經常在外祖父家收聽廣播節目，讓周進升對廣播工作心生嚮往。

原本純發聲的周進升，由於從未在節目中播報本名，聽眾於是幫他取「放送頭」做為藝名。（周進升提供）

｜被調廣播兵 發出禁播令｜

僑泰高商畢業，一九五三年服四個月的補充兵役，退役後，考入國聲廣播公司擔任主持人，相當有正義感的他，經常在節目中反映社會問題，國民黨政府當局認為他思想有問題，一九五六年，就在他準備自行創業之際，把他調去當了一年兩個月的「廣播兵」。當時的兵役制度，國防部可以隨時且不限次數徵調人民當兵。

談及此事，周進升無奈地表示，一九五五年他和國聲廣播的四位同事，離職後創辦「中興廣播電台」，準備開播之際，就被調去當「廣播兵」。雖然名為廣播兵，實際擔任翻譯與演講；國民黨政府來台後推行華語制度，但大多數台籍士兵根本聽不懂華語，由於曾擔任廣播工作，「華語」流暢的他，便為台籍士兵翻譯、講解武器，還代表部隊參加華語演講比賽，勇奪全師演講冠軍。

一九五七年退役，在中興電台主持綜合性節目。同年，台灣省政府遷到中興新村，主持節目之餘，周進升還擔任

寶島歌聲

記者，採訪省議會新聞；當時省議會裡有高雄市郭國基、台南縣吳三連、高雄市李源棧、宜蘭縣郭雨新、雲林縣李萬居、嘉義縣許世賢等黨外省議員，就是知名的「省議會五虎將」，又有「五龍一鳳」的稱號，他們質詢時政一針見血，「當時蔣氏政權大肆砍伐珍貴檜木外銷日本，郭雨新等人就曾提出濫砍又未注重水土保持，日後一定會釀成土石流災害的質詢。」

周進升在廣播節目中，經常報導省議會的質詢新聞、討論時政弊端，甚至

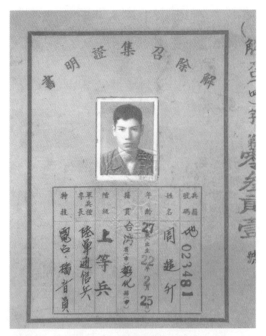

周進升一九五三年考入國聲廣播公司擔任主持人，由於經常在節目中反映社會問題，國民政府當局認為他思想有問題，把他調去當了一年兩個月的「廣播兵」。圖為周進升當廣播兵的退伍令。（周進升提供）

為遭受警察無理對待而寫信給他的聽眾抱不平。激烈的言論，引來警總關切，經常到電台「關心」，甚至在一九六二年白色恐怖時代，對他發出「禁播令」，禁止他主持廣播節目。但諷刺的是，同年台灣電視公司開播，邀請他開闢、主持「寶島之歌」台灣歌謠節目，為此他離開台中到台北重拾主持棒，邀請陳芬蘭、鄭日清、張淑美、洪弟七等知名歌手在節目中演唱，晚上還在台北民本電台主持廣播節目。談及此事，周進升釋懷表示：「在中部被禁播，卻受邀在警總的大本營台北主持節目，如今回想，真是諷刺極了。」

高票落選　好友寫歌挽留

被發出「禁播令」後，周進升相當氣憤，因此當一九六三年四月，台灣省舉辦第三屆省議員選舉時，他決心投入選戰，「當時心想，如果擁有省議員身分，就有言論免責權，可以換個身分，繼續監督政府。」於是他放下台視的主持工作，投身南投縣省議員的競選。當時共有十一名候選人，應選三人，其中不乏現任議員、議長，周進升完全靠知名度與聽眾的支持，「南投縣屬山區且幅員廣闊，當時交通很不方便，熱情的

五虎唱片五名股東前排左起：台北吳文龍、台北鄧君榮（阿財）、台中周進升、台南陳燦馨、屏東戴寬勤。旗下歌星左起：尤卿、江蕾、陳淑樺（後來走紅華語歌壇）、尤雅、尤鳳、葉啟田、許松村、尤宏。（周進升提供）

聽眾就支援一部吉普車，讓我方便到處拜票。」然而那一次的競選，周進升「高票落選」。

這樣的結果，讓他相當沮喪，甚至有遠離廣播圈的想法。當時，歌手洪弟七、詩人周希珍、作詞家蟄聲（本名陳坤嶽，歌手陳芬蘭的叔叔）等人，從小就是他的聽眾，成為好友後也在競選活動中擔任助選員；這些好友為了鼓勵他，希望挽留他繼續當廣播人，於是以

日本作曲家吉田正的第兩千首紀念曲為旋律，集體創作，重填台語詞，寫下〈懷念的播音員〉，由洪弟七主唱：

雖然你佮我，每日在空中相會，
因為你一切，予人會為你癡迷，
可愛的你播音聲，解消我心空虛，
愛你在心內，可惜無勇氣表示，
只有是懷念你……

聽到好友為他集體創作的歌曲，終於把他從「高票落選」的低盪情緒中喚醒，周進升深受感動，打起精神，於同年六月重返廣播界，在中興電台主持「中興俱樂部」節目。

｜增加資源　創五虎唱片｜

當時規定台語歌曲播放時間不得超過總播放時間的百分之三十，又禁播日語歌和東洋音樂，讓周進升感到播放資源的不足，「當時只有台南亞洲唱片錄製台語流行歌，但歌星少，只有文夏、洪一峰、鄭日清、洪弟七、顏華等人，因此發行量不多。」一九六五年他和四名廣播界好友，合組「五虎唱片」，錄製、發行台語歌曲，不僅可以在自己的節目中播放，還能提供給同業，增加廣播資源。

為了要求錄音品質，特地組十二人的樂團，聘請林禮涵（〈送出帆〉作曲者）擔任樂團指揮，在台北葉和鳴的錄音室錄音。「五虎唱片」最初以「雷虎唱片」申請登記，申請期間便開始發片，後來獲知「雷虎」已被登記，才改為「五虎」。因此「五虎唱片」前五張發行的唱片，封面是以「雷虎」為名。

五名股東之中，除了吳文龍負責文

「五虎唱片」最初以「雷虎唱片」申請登記，申請期間便開始發片，這是該公司所出版的第一張唱片；後因「雷虎唱片」已被登記，才更名為「五虎唱片」。（周進升收藏）

宣外，其餘四人，包括台北鄧君榮（阿財）、台南陳燦馨、屏東戴寬勤和台中的周進升，都是廣播節目主持人，因此唱片一發行，幾乎全台各地都可聽到，佔盡打歌的優勢，五虎唱片也提拔了不少歌手，如陳芬蘭、尤雅、郭大誠、葉啟田、陳淑樺（後來走紅華語歌壇）。

在台語歌壇起起浮浮，後來兩度進出政壇的葉啟田，一九六三年成為郭大誠的學生，一九六四年正式出道就加入五虎唱片，出道曲是郭大誠為他量身創作的〈內山兄哥〉，及後的「內山系列」，周進升也特地以日曲旋律為他寫了一首〈碼頭惜別〉，這些歌曲不但捧

紅葉啟田，成為六〇年代的偶像歌手，也奠下他寶島歌王的地位。這首〈碼頭惜別〉在半世紀後的今天，仍深受歡迎：

> 為著談戀愛，佮伊來熟識，
> 無論眠夢還是實在，
> 雖然初次對這來，
> 受伊真招待，引阮對伊，
> 戀戀不捨離不開，
> 我是海鳥才著來離開，
> 請你快樂等待我回來……

三段歌詞宛如電影般，描寫一個漂泊海上的船員，靠岸在一個陌生的碼

在周進升提拔的歌手當中，他與陳芬蘭（左）有著一段宛如父女的知遇情誼。（周進升提供）

頭，對有著美麗「酒堀仔」的女子一見鍾情，戀戀不捨，然而「船螺聲音催著咱從此分東西，站在碼頭對我含情表親愛，雖然男性也會流目屎，請你快樂等待我回來。」相愛不能相守的遺憾，只能寄語滔滔大海，期待下一次的靠岸。

| 與陳芬蘭的知遇情誼 |

在周進升提拔的歌手當中，他與陳芬蘭有著一段宛如父女的知遇情誼。陳芬蘭參加歌唱比賽勇奪冠軍，九歲就在亞洲唱片出版日本曲、葉俊麟填詞的〈孤女的願望〉，為了打歌，她曾經在父親的帶領下拜訪周進升。一九六三年，陳芬蘭從台北永樂國小畢業後，計劃到日本發展，周進升於是介紹台籍作曲家

周進升以日曲重填台語詞的〈碼頭惜別〉不但捧紅了葉啟田，至今也仍深受喜愛。（周進升收藏）

●南蘭子

一九六三年，陳芬蘭國小畢業後到日本發展，周進升介紹台籍作曲家竹山莊一為她寫歌，還引介她到日本知名的皇冠唱片灌錄唱片。（周進升收藏）

竹山莊一（莊清泉）為她寫歌，還引介她到日本知名的皇冠唱片灌錄唱片。

　　周進升成立五虎唱片後，陳芬蘭就加入。當時陳芬蘭已以「南蘭子」藝名走紅日本歌壇，一九六六年，周進升還專程到日本為她錄音，且是當時最先進的「STEREO立體聲」。陳芬蘭走紅台、日兩國之後，當時有很多台灣人都希望能生個像她一樣的女兒。在歌唱生涯到達顛峰時，陳芬蘭曾考慮急流勇退，但一路栽培她的父親不同意，周進升於是以日本曲為她寫下〈父母的願望〉：

　　　為著前途奔波呦，
　　　受盡寂寞流浪的苦味，

　　　無失勇氣啊，
　　　鼓勵自己，做著一個好女兒，
　　　透風落雨我也著來去，
　　　父母期待我，成功回鄉里……

　　從小就進入歌壇，年紀輕輕就走紅台、日兩國，然而炫爛的舞台、激情的掌聲背後，卻是顆不被瞭解的寂寞芳心，周進升這首〈父母的願望〉表達出陳芬蘭的心聲。後來陳芬蘭到美國發展，認識現在的丈夫，婚後便退出歌壇，定居日本。

　　走紅華語歌壇的陳淑樺，十幾歲就加入五虎唱片，唱紅由葉俊麟以日曲填詞的〈水車姑娘〉：「爸爸牽水牛，經過田岸邊，想著什麼越頭對阮，笑甲嘴希希……」，是當時的暢銷曲之一。而最近復出歌壇的尤雅，則是在台北參加歌唱比賽奪冠，十六歲加入五虎唱片，錄製的第一首歌是日曲由阿丁填詞的〈難忘的愛人〉，至今仍甚受歡迎：「愛人啊，我塊叫你，你不知有聽見無，自從咱離別了，我時常想念你……」

| 為著十萬塊　錢什路用 |

　　六〇年代，社會型態漸由農業轉型為工業，有些貪求物質生活的父母，強

迫子女墮入煙花界，成為當時笑貧不
笑娼的犧牲品。作詞者黃玉玲於是取
日本旋律寫下〈為著十萬元〉：

> 自細漢就來，
> 失去了父母溫暖的愛，
> 無依無倚流浪走東西，
> 環境所害所以不得已，
> 墮落在煙花界，
> 望天保佑早日跳出苦海。

> 女：嗯，阿母，人阮明仔載起就免擱出
> 　　勤啊咧。
> 母：是啊，明仔載你就自由囉。
> 女：嗯，阿母，你那會知影。
> 母：嘿要那會不知，早起王阿舍有來，
> 　　我已經將你賣給伊，訂金嘛拿囉。
> 女：啊，不是啦，是另外有一位人客，
> 　　拿一萬元要來給我贖身……

　　反映了社會現象，又有當時相當流
行的口白，使得這首〈為著十萬元〉非
常受歡迎，經常被電視或秀場改編成短
劇，主唱歌手也因此曲走紅。
　　然而，世事難料，因此曲走紅的歌
手，卻演出和歌曲相同的戲碼；歌手的
母親眼看女兒走紅，便有意跳槽，由於
當時歌手和唱片公司並無簽約制度，此

唱〈為著十萬元〉走紅的歌手，卻演出和歌曲相同的
戲碼；歌手的母親為了高額跳槽金，不顧情義逼女兒
跳槽。（周進升收藏）

舉看在苦心栽培的五虎唱片眼裡，只能
動之以情勸說，最終仍無法挽留。五虎
唱片股東氣憤之餘，由文丁填詞寫下
〈錢什路用〉：

> 一年前我有機會，
> 乎人提拔俗牽成，
> 為著唱十萬元風行，
> 會得來成名，
> 阮媽媽真絕情，
> 兩萬元來害子一生，
> 反背的心沒安定，
> 兩萬元擱賺袜成，
> 只有剩四千……

當時，台中鬧區的透天厝，一棟約

尤雅十六歲時在台北參加歌唱比賽奪冠後加入五虎唱片，成名曲是〈難忘的愛人〉。（周進升收藏）

周進升主持「中興俱樂部」節目時與熱情來訪的聽眾合影。（周進升提供）

十六萬，因此當另一家公司願意付兩萬元跳槽金時，歌手便不顧情義跳槽，但對方並未遵守承諾，最後只給了四千元。

周進升對日本歌曲情有獨鍾，五虎唱片創辦的年代，正是日曲台語歌最風行的年代，五虎唱片也出版了相當多的日曲台語歌，「當時禁播日本曲，日本唱片也不能進口，都是透過關係向水貨商購買，然後選曲，請人填詞後重新演奏錄製，葉俊麟（〈舊情綿綿〉作詞者）、姚讚福（〈心酸酸〉作曲者）、郭大誠（〈抓龍流浪記〉作詞者）、謝麗燕（〈流浪補雨傘〉作詞者）都曾為五虎唱片填詞。」

周進升也以筆名「周松柏」，採日曲填台語詞方式，創作數十首歌曲，除了為陳芬蘭寫〈父母的願望〉、〈女性的純情義〉、〈純情花〉外，還有〈寂寞的女兒〉（尤美唱）、〈為義來斷情〉（許松村唱）、〈為愛走天涯〉（尤雅唱）、〈碼頭惜別〉（葉啟田唱）、〈想君心綿綿〉（尤鳳唱）、〈姊妹流浪記〉（尤雅、尤鳳合唱）等。

其中〈姊妹流浪記〉這首歌的故事背景是敘述發生於一九五九年的「八七水災」，草屯地區災情嚴重，當時兼任記者的周進升參與救災，親眼目睹無情的水災沖毀多少美滿家庭的慘狀，於是含情寫下：

田園厝宅被水沖，
爸爸不知流對叼去，

周進升（右）與同事創辦的中興電台，經常舉辦歌唱比賽，也因此發掘不少知名歌手。（周進升提供）

媽媽身體又無勇，

為著生活孤不終，

大姊小妹離家鄉……

｜廣播放送頭　聽眾封部長｜

原本純發聲、純播音樂的周進升，透過收音機發聲，更增神秘色彩，由於從未在節目中播報本名，而當時老一輩的播音權威被稱作「放送頭」，因此聽眾便幫他取「放送頭」做為藝名。

在那個只聞其聲的年代，聽眾少有機會目睹廣播主持人和歌手，五虎唱片

循日本演藝界模式，首開帶領旗下歌手公演的風氣，在中部地區各縣市巡迴公演，不但滿足聽眾看廣播主持人和歌手的願望，也可增加歌手的收入，「有一次在草屯租戲院公演，熱情的觀眾因為擠不進會場，居然把窗戶打破，非看到廣播主持人和歌手的廬山真面目不可。」

一九七一年，與中興電台股東分開經營，周進升到台南新營建國電台主持節目，之後陸續在天聲、成功、燕聲等電台擔任「救火員」任務，協助這幾家電台解決經營上的困境，並且加入經營行列。

隱身幕後經營多家電台後，已四十歲的周進升毅然前往日本近畿大學讀法

在那個只聞其聲的年代，聽眾少有機會目睹廣播主持人和歌手，五虎唱片首開帶領旗下歌手公演的風氣，圖為當時的公演宣傳單。（林良哲收藏）

寶島歌聲

165

律系,一圓年少時的求學夢。法律系畢業後,又到名古屋名城大學攻讀碩士學位,原本打算取得博士學位才回台,但電台業務實在太忙,只好放棄。放眼國內廣播圈,以他的年齡擁有碩士學位的廣播人屈指可數,看得出他認真、堅持的生命態度。

他也是國內唯一擁有聽眾後援會的廣播人。一九六三年重回中興電台開闢「中興俱樂部」節目,原本計劃主持一段時間就隱身幕後,但熱情的聽眾不讓他「消聲」,主動組成「放送頭之友會」來支持他;由於主持節目,名稱總脫不了「××俱樂部」,便稱聽眾為部友,部友們就尊稱他為「部長」,後援會也更名為「放送頭部友會」。

許多聽眾親事談不成,就委請「部長」出面說親,還因此成就不少姻緣。九二一大地震後,他在節目中播放自己精心製作的「美空雲雀專輯」,發起義賣賑災,捐了近百萬義賣款給行政院九二一賑災重建委員會。值得一提的是,他還特地為九二一受災最嚴重的中寮鄉舉辦募款活動,緣於他競選省議員時,戶籍雖設在草屯,卻在中寮鄉拿下最高票,因此心存感激,為中寮鄉出錢出力以做為回饋。

| 發聲半世紀　見證廣播史 |

在廣播界超過半世紀,周進升也見證了廣播事業的發展歷程。戰後初期,在那個百廢待舉的年代,電台可以播放的,大抵就是一些戰前留下的世界名曲與台語歌曲,七十八轉唱片,一面只有一首歌,加上沒有錄音設備,都是現場直播,連續播歌時一定要眼明手快地翻面,否則就會「開天窗」;周進升表示,七十八轉唱片品質並不好,每播放一次就磨損一次,久了音質就不清晰且「不輪轉」,播歌時常有沙沙聲,聽起來好像旁邊有人在「炒豆子」。

後來研發三十三轉十吋唱片,可收錄八首歌。一九六七年,三十三轉十二吋唱片問世,每張唱片可收錄十二首歌。緊接著卡帶、CD加上良好的錄音設備,一切都電腦化後,主持人播歌就更加輕鬆自在。

最讓人匪夷所思的是宛如「黑牢」的廣播室。由於世界各國遇有政變、叛變事件,廣播電台總是第一個被攻佔,二二八事件時,廣播電台也曾被佔領,警總擔心廣播電台成為有心份子的目標,基於「安全」考量,因此規定播音室不准有窗戶,還要加裝雙層鐵門,「當時坐在播音室裡,就像在坐『文化

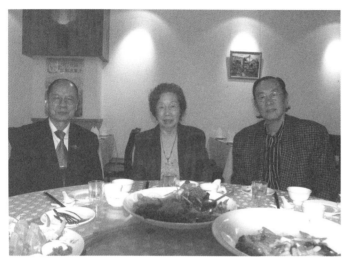

周進升是國內唯一擁有聽眾後援會的廣播人。左起周進升、後援會第一任會長廖女士、歌手洪弟七。（鄭恆隆攝）

黑牢』一樣，我被發佈『禁播令』後，警總就在每家電台派駐一名人員，坐領乾薪，負責先過目每天播報的新聞和歌曲。」回想過去執政者對廣播人的種種限制，讓周進升非常感慨。

一九九三年，政府開放調頻電台，周進升創辦彰化電台（現更名為每日電台），位於台中市區的辦公室，播音室裡的明亮大窗讓室內充滿陽光，他還極力爭取播放日本歌，一九九五年開闢「櫻花俱樂部」純東洋味節目，每天清晨七點，以台、日雙聲帶播送日本音樂及國際新聞。

周進升認為日本歌的優點是先作詞再譜曲，然後由歌星演唱，就跟劇本一樣：先有故事概念，再產生歌詞、旋律，很有系統和內涵，所以很耐聽。「老一輩的民眾喜歡聽日本歌，是懷念日本統治台灣時所做的建設，以及良好的治安，這樣的『懷日』情懷和時下的『哈日族』，有著完全不同的思考模式。」

兩年前，七十歲的周進升決定放下主持棒，但消息一公佈，聽眾和部友們都齊聲挽留，甚至集體到電台舉牌、拉白布條抗議，堅持挽留他繼續「發聲」，盛情難卻下，改成每週主持三天，現在他每一、兩個月就到日本一趟，購買最新的流行歌曲CD，「現在已經進入科技化時代，播日本歌也要跟上時代，還要隨時掌握日本最新的財經資訊，與聽眾一起分享、成長，只要用心，就能得到聽眾的支持。」

六十幾年前，那個在外祖父家聽廣播節目的小男孩，不但實現當廣播人的夢想，執中台灣廣播界牛耳，還和聽眾結下宛如手足般的親密情誼；廣播名嘴周進升，至今仍堅守崗位，以清晰、專業、迷人的聲音，繼續在中台灣的天空揮灑熱情。

寶島歌聲

國家圖書館出版品預行編目資料

寶島歌聲（之貳）／郭麗娟著. — 第一版.
— 台北市：玉山社，2005 [民94]
　　　　冊；　　公分. —（影像・台灣；47）

ISBN　986-7375-44-0　（第2冊：平裝）

1. 音樂 - 台灣 -傳記　2. 歌曲 - 台灣 - 歷史

910.988　　　　　　　　　　　　94011209

影像・台灣 47

寶島歌聲（之貳）

作者 ● 郭麗娟
發行人 ● 魏淑貞
出版者 ● 玉山社出版事業股份有限公司
　　　　　台北市100仁愛路二段10-2號1樓
　　　　　電話：（02）2395-1966
　　　　　傳真：（02）2395-1955
電子郵件地址 ● tipi395@ms19.hinet.net
玉山社網址 ● http://www.tipi.com.tw
郵撥 ● 18599799 玉山社出版事業股份有限公司

主編 ● 蔡明雲
執行編輯 ● 陳嘉伶
美術設計 ● 黃雲華
行銷企劃 ● 魏文信　許家旗
法律顧問 ● 魏千峰
印　　刷 ● 松霖彩色印刷有限公司

定價：新台幣340元
第一版一刷：2005年8月